생각의 공간

# 생각의 공간

## 창의성이라는 욕구를 다루는 법

허정원 지음

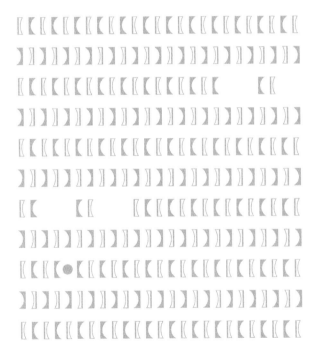

넥스톤

# '생각의 공간'에서 일어나는 일

생각들이 마음껏 뛰놀 수 있는 공간이 있으면 좋겠다. 이왕이면 아주 큰 공간으로 말이다. 자그마한 머릿속에 제멋대로 들어와버린 생각들이 이리저리 날뛰다 뒤엉키고 벽과 천장에 부딪히며 게이지를 소모하고 있기 때문이다. 온종일 머릿속이 복잡한 사람이라면 공감하지 않을까. '생각의 공간'은 상상 가능한 가장 넓은 공간으로 하자. 애당초 그 공간을 정리정돈할 마음은 없다. 어차피 생각의 공간은 어질러질 수밖에 없고, 한없이 어질러져도 괜찮은 유일한 공간이니까. 이렇게 상상하면 마음이 편해진다. 어떤 생각이든 눈치 보지 않고 들어와서 마음껏 휘저으며 뛰놀고 에너지를 발산해도 된다.

모든 생각은 자신을 '생각'이라 소개하지만, 대부분은 언어

라는 탈을 쓰고 나타나는 '욕구'다. 생각이라 여기면 어렵고 머릿속이 복잡해지다가도, 욕구는 어쩔 수 없으니 있는 그대로 받아들이게 된다. 욕구는 심플하다. 발생한 크기만큼 에너지를 발산해야 한다. 새로운 것을 생각해내는 창의성 또한 호기심과 상상력이 의기투합하여 만들어진 욕구가 아닐까 한다. 그 욕구가 생겨나면 자연스럽게 에너지를 발하게 된다. 그러니 창의성을 키우기 위해 배우고 갈고닦으려 노력하기보다는, 자극받고 느끼면서 즐기고 상상하는 편이 낫지 않을까 '생각'한다. 이러한 발상 역시 생각의 공간에서 일어난다. 인간이 생각의 굴레를 벗어날 수는 없다. 그래서 '생각의 공간'에서 '창의성이라는 욕구를 다루는 법'은 이야기 나눠볼 거리가 된다.

이 책을 구상했을 때 머릿속에 둥지를 튼 제목은 '익명의 디자이너에게'였다. 디자이너들은 창의성이라는 욕구가 강한 편이고, 또 그래야 한다는 강박에 시달린다. 그런 만큼 지금 여기를 살아가는 각양각색의 디자이너들과 나누기에 적합한 내용이라 여겨져 제목이 떠오른 순간 뿌듯하기까지 했다.

하지만 생각을 글로 펼쳐놓고 천천히 읽어보는 사이, 내가 말을 걸고 싶어 하는 대상이 디자이너만은 아니라는 사실을 알게 되었다. 디자이너가 발휘해야 하는 감각과 스킬은 디자

인 분야에 따라 다르고, 콘텍스트 전체를 알지 못하는 상황에서 어쭙잖게 이야기를 꺼내는 것도 부적절하다. 게다가 이 욕구는 디자이너의 전유물이 아니다. 이와 같은 생각이 글들의 저변에 깔려 있다는 걸 알게 되었다.

떠오르는 생각을 노트에 끄적거리는 습관은 대학생 시절로 거슬러 올라간다. 교양과목으로 들었던 철학 수업에서 자유 연상법을 배웠다. 특별할 것도 없이, 머릿속에 떠오르는 생각을 그대로 적어내는 기법이다. 자기 검열이 들어설 틈을 내주지 않기 위해, 최대한 빠르게 꺼내어 활자로 쏟아내는 것이다. 문장들이 두서없이 어질러져 있지만, 물 흐르듯 주르륵 흘러간 생각의 흔적을 더듬다 보면 묘하게도 생각이 뚜렷해진다. 복잡했던 생각이 빠르게 정리되기도 한다. 그 효용성을 체감한 이후, 나는 종종 어디에서 흘러 들어와서 어디로 흘러갈지 모르는 생각들을 활자로 얼려두고, 그 생각들 사이를 즐겁게 헤엄치곤 한다.

이 습관이 자리 잡게 된 데는 군복무 시절 내무반에서 갈고 닦은 타자 실력도 한몫했다. 무의식적으로 움직이는 손가락은 생각의 흐름을 방해하지 않고(글씨체에 신경 쓰지 않아도 되니까), 손 글씨로는 따라가기 어려운 생각의 속도를 그럭저럭 따라잡

는다. 아무 생각 없이(?) 생각을 타이핑하고 있노라면, 혼잡한 생각이 먼지처럼 일으키는 답답함과 불안함이 에너지를 잃고, 마음이 편안해지고 감정이 정화되기도 한다.

온라인 어딘가에 나만 접근할 수 있는 블로그가 하나 있다. 생각을 적는 노트다. 긴 시간을 거치면서 순간순간의 감정과 감상, 고민과 계획, 아이디어와 바람이 차곡차곡 쌓여갔다. 개인사에 대한 글들을 걷어내고 보면, 대부분이 인하우스 디자이너로, 창의성을 발휘하는 노동자로 살아오면서 느낀 단상이다. 주제와 내용은 다양하다. 디자인을 하면서 겪은 뿌듯하고 설레는 순간, 사람들과의 공감대, 감성과 생각의 차이, 복잡한 이해관계, 일하면서 지켜야 할 것과 받아들이기 어려운 것, 어떻게 하면 더 창의적일 수 있을까 하는 고민 등이다.

이 책에 있는 글들은 그동안의 끄적거림에서 출발했다. '이런 이야기를 하고 싶다'는 욕구에 기대어 소재와 주제를 제비뽑기하듯 뽑았다. 자유연상법을 주된 무기로 활용하는 사람의 한계로, 주제와 소재에 따라 글마다 목소리는 이리저리 날뛴다. 한없이 가벼운 마음에 두둥실 하늘 위로 떠오르는 글이 있는가 하면, 무거워지는 마음과 함께 점점 깊은 심연으로 꼬르륵 빠져드는 글도 있다. 지극히 개인적인 경험이라는 여집

합에서 끌어올린 이야기들이지만, 창의성에 관심 있는 사람들이 공감하는 교집합 속으로 뛰어들 수 있는 글이기를 바란다. 휴양지에서 읽히는, 해변에 누워 느긋하게 한 장 한 장 넘기는 책일 수 있다면 얼마나 좋을까 상상해본다.

# 차 례

# 1장 발상

# 2장 공명

# 발 상

하나의 크리에이티브가 강이 어는 과정을 거쳐 단단하게 얼게 된 순간,
창작의 과정을 거쳐 세상에 등장해 새로운 가능성을 펼쳐나가는 순간,
그 크리에이티브가 창출하는 브랜드 가치와 영향력은 상당하다.

# 강이 어는 과정

추운 12월이었던 듯하다. 어스름한 새벽, 김포공항을 향해 강변북로를 달리고 있었다. 택시 뒷좌석에서 바라보는 서울은 한산하고 고요하다. 정지된 그 풍경 속에서 유독 한강만이 매서운 겨울바람에 쉼 없이 일렁인다. 강의 표면은 차가운 겨울 공기와의 경계에서 흔들림을 멈출 틈이 없다. 이러다 어느 순간 얼어버리겠지.

문득 궁금해진다. 강은 어떻게 얼어붙게 되는 걸까. 인터넷을 뒤적거려본다. 물속에서 온도차로 대류 현상이 일어나고 그 흐름에 물 분자가 열량을 빼앗긴다. 점점 움직임이 둔해지고 결정체로 변해간다. 이 과정이 반복되면서 어느 순간 표면부터 얼게 된다. 원리를 듣고 보면, '음 그렇군' 하고 이해되는 듯

하지만, 여전히 신비롭다. 겨울바람에 저토록 흔들리는 수면이 어느 순간 고체가 되어버린다는 사실도, 눈에 보이지 않는 물 분자들의 움직임도 바로 감각되지 않는 미지의 영역이다.

가만히 강을 바라보고 있자니, 전혀 다른 생각이 연결된다. 이번에는 '영향력의 원'이다. 자기계발류 도서에 거부감이 없던 대학 시절, 친구가 책 한 권을 소개해주었다. 스티븐 코비 Stephen Covey의 《성공하는 사람들의 7가지 습관》이었다. 기교나 처세보다 자신의 내면, 성품, 마음가짐을 중시하는 메시지가 와닿았다. 이제는 책의 내용은 희미해졌지만, 7가지 습관 중 하나는 몸에 배어 지금까지 남아 있다. '영향력의 원에 집중하라'는 습관이다.

가지지 못한 것, 부족한 것, 남의 시선과 기대, 불편한 것에 골몰하지 말고, 지금 할 수 있는 것에 집중하다 보면 발휘할 수 있는 영향력이 커진다고 차분하고 부드럽게 속삭인다. 메시지의 의미가 나를 격려하며 자신감을 일깨워주었다면, '영향력의 원'이라는 표현은 동영상으로 재생되며 리얼한 인상으로 와닿았다. 나에게서 끝없이 뻗어나가는 원. 물 위에 던져진 돌멩이로 인해 파동이 일듯, 나의 무언가에서 비롯된 원이 계속 펼쳐져 나간다. 이런 이미지를 떠올리는 순간들이 즐거웠다.

즐거운 상상은 메시지를 더 깊이 받아들이게 했다.

강이 얼고 나면 전혀 다른 가치의 길이 열린다. 스케이트를 탈 수도 있고, 그 위에 앉아 구멍을 뚫고 낚시를 할 수도 있다. 물의 표면을 걷는다는 신나는 체험이 가능해지는 것이다. 이는 일렁이는 강물이었을 때는 상상조차 할 수 없던 새로운 가능성과 효용성이다. 겨울이 되면 이런 신비로운 일이 일어난다. 영향력의 원도 마찬가지다. 영향력의 원이 펼쳐지기 시작하면 지금까지는 상상하지 못했던 가능성, 예전의 나로서는 엄두조차 내지 못한 가능성이 펼쳐진다. 이러한 경험을 위해서는 우선 얼어야 하고, 얼기 위해서는 지금의 영향력의 원에 집중해야 한다.

생각의 연결 고리는 이제 크리에이티브의 가치를 끌어들이고 싶어 한다. 하나의 크리에이티브가 강이 어는 과정을 거쳐 단단하게 얼게 된 순간, 창작의 과정을 거쳐 세상에 등장해 새로운 가능성을 펼쳐나가는 순간, 그 크리에이티브가 창출하는 브랜드 가치와 영향력은 상당하다. 하나의 제품, 하나의 공간, 하나의 서비스를 넘어, 브랜드나 회사에 전혀 새로운 시도와 도전을 할 수 있는 자신감과 배경을 만들어낸다. 하지만 크리에이티브가 온전히 세상에 드러나기 전까지는, 얼고 있는 과

발상

정에서는 그 포텐셜을 상상하기가 쉽지 않다. 안타깝지만, 새로운 변화의 가능성을 믿고 흔들림 없이 전진하기로 마음먹는 용기는 누구에게나 쉽게 허락되지는 않는다. 제대로 얼리고 싶은 마음에 아랑곳없이, 겨울바람은 끝없이 불어댄다. 거센 바람에 수면은 일렁임을 멈출 수 없다. 그렇다고 불평을 늘어놓을 수는 없다. 겨울바람도 자연의 일부라고 받아들인다. 그런 과정을 거치면서 단단히 얼어붙는다.

우리 주위에는 크리에이티브에서 촉발되어 예상을 뛰어넘는 브랜드나 회사로 변모해가는 사례가 즐비하다. 지금 이 순간에도 보이지 않는 어딘가에서 거센 바람이 휘몰아치는 가운데 얼음 알갱이를 만들고 있는 익명의 크리에이터들에게 경의를 표한다. 단단하게 언 이후의 즐거움을 누릴 수 있으면 좋겠다. 그리고 봄이 오면 따스한 햇볕 아래 반짝이며 찰랑이는 또 다른 변화를 기꺼이 맞이하면 좋겠다.

여담이지만, 자기계발서를 읽는 건 하나의 벤치마킹이다. 누군가의 성공 사례를 해석해서 배우고자 하는 것이다. 배우려는 자세는 늘 옳지만, 콘텍스트가 다르면 모든 것이 달라진다. 내가 누구인지에 따라 모든 것이 달라진다. 자칫 갈등이 심해질 뿐이다. 개인이라면 지금 이대로의 자신을 사랑하는 자기

애가 출발이고, 브랜드라면 존재 이유를 스스로 정의하는 것이 출발이다. 'Fast Follower'가 아닌 'First Mover'가 되고 싶다면 그렇다는 이야기다.

# 스마트와 크리에이티브

"요즘 스마트한 사람은 많은데, 크리에이티브가 약하지? 크리에이티브를 더해주고 싶어." 어느날 친구가 물었다. 호기심이 생기는 물음이다. 그 친구에게 '크리에이티브'란 말의 이미지는 무엇이었을까.

우선 '스마트하다'는 말을 짚고 넘어가자. 이는 칭찬임에 틀림없다. 누군가로부터 "스마트하다"는 말을 듣는다면 정말 기분이 좋을 듯하다. 뭐랄까, 상당히 복합적인 의미가 담긴 칭찬이기 때문이다. '스마트하다'는 말은 똑똑하다, 깔끔하다, 단정하다, 군더더기가 없다, 세련되다, 활기차다, 자신감이 넘친다 등과 같은 긍정적인 이미지들을 줄줄이 끌어들인다.

친구는 이토록 듣기 좋은 '스마트하다'는 칭찬을 건넬 수 있

는 사람이 요즘 많다고 한다. 그런데 뭔가가 아쉽다면서, 크리에이티브를 더해주고 싶다고 말했다. 흘려들을 수도 있었지만, 언어를 다루는 일을 하는 친구가 내뱉은 말인 데다, 나로서는 크리에이티브 관련 일을 하고 있어서 호기심이 발동했다.

곰곰이 생각해본 결과, 스마트와 비교해서 떠올려볼 수 있는 크리에이티브의 속성은 발상과 시도에 대한 용기가 아닐까 한다. '크리에이티브하다'라는 말은 먼저 감각적이다, 호기심이 풍부하다, 사고가 자유롭다 등의 이미지를 연상시키는데, 그에 못지않게 용기가 필요하다는 생각이 들었다.

크리에이티브는 결과에 대한 언어가 아니다. 무언가를 새롭게 또는 다르게 떠올려보는 딱 그 '과정'에 대한 언어이다. 그리고 떠오른 그 무언가를 드러내고 표현했을 때 비로소 상대방에게 전달되는 '느낌'이다. 그런데 어떡하지. 머릿속에 무언가가 떠오르기는 했는데, 상당히 별로일 수 있다. 그런 경우가 대부분이라고 봐도 좋다. 생각은 기억과 자극을 매개로 제멋대로 흘러왔다 흘러갈 뿐, 어떤 의미와 가치가 있을지는, 떠오른 생각에게는 관심사가 아니다.

그 생각을 표현할지 여부는 결국 자기 검열로 결정된다. 검열 과정에서 수많은 아이디어와 생각이 탈락한다. 검열 능력

이 뛰어나 떠오르는 생각들을 요리조리 잘 정제해서 내보내면 스마트한 사람이 되는 것이다. 그러니 스마트한 사람은 운 좋게도 뇌 용량이 크고 처리 속도가 빠른 게 아닐까 싶다. 이들은 맥락 없고 허무맹랑하다는 판단, 제대로 전달되지도 이해되지도 않을 가능성, 논리의 부적합성과 불충분성에 대해 공격받을 확률, 자신의 이미지가 입을 타격 등을 이유로 많은 생각을 표현하지 않는다. 자기 방어기제가 펼치는 순기능인 셈이다. 대단한 능력이다. 그에 반해, 자기 검열의 확고한 기능에 기대기보다, 불확실성을 안고서라도 표현하고 드러내는 용기를 발휘하는 것이 크리에이티브가 아닐까 싶다.

스마트한 의견을 말하면 상대방은 고개를 끄덕이며 수긍한다. 전달하고자 하는 내용이 빈틈없이 명료하게 전달되기 때문에, 감정적 동의와는 별개로(궁극의 스마트함은 감정 케어까지 담고 있겠지만) 인정할 수밖에 없다. 반면 크리에이티브한 의견에는 자기 생각을 덧붙이고 싶어 한다. 상상력을 자극받기 때문이다.

과학자도 크리에이티브하다고 생각한다. 기본 원리를 새로운 분야에 적용하거나 실용성을 높이는 응용과학 분야는 물론, 기본 원리 자체를 탐구하는 이론과학 분야의 과학자 모두

크리에이티브한 태도를 갖추고 있다고 생각한다. 모든 이론은 가설을 세우고 실험을 통해 검증하는 과정을 거쳐 제시된다. 우연한 발견에서 번뜩이는 통찰이 불현듯 떠올랐다는 유명한 사례들도 있지만, 대체로는 오랜 시간 수많은 과학자의 추가 검증 과정을 거치면서 지금까지 살아남은 결과로, 과학자가 처음 주장했던 당시에는 주목받지 못한 경우가 많다.

　새로운 가설은 기존의 이론으로 설명되지 않는 관찰 결과를 놓고, 이런 원리이지 않을까, 저런 개념을 도입해봐야 하지 않을까 하는 다양한 생각이 연결되며 세워진다(고 생각한다). 자체 실험을 통해 가설을 뒷받침하는 증거를 획득했다 하더라도, 하나의 실험일 뿐이다. 새롭게 발표된 이론은 수많은 과학자의 또 다른 실험들에서 검증 대상이 된다. 언제든 부정될 수 있다. 고정관념을 뛰어넘는 이론일수록 많은 과학자의 관심과 의심을 사며, 더 많은 검증과 반대 이론에 맞닥뜨릴 가능성이 높다. 아무리 이런 과정에 익숙한 과학자들이라도 여전히 새로운 이론을 제시할 때는 설렘과 두려움이 공존하지 않을까 싶다. 결국 지금까지 없었던 발상과 함께 용기를 발휘하는 순간이 수반된다. 그 과정이 크리에이티브하다고 생각한다.

　앞서 크리에이티브는 결과가 아닌 과정에 대한 언어라고 했

지만, 그 언어가 가진 뜻에는 '창의적'이라는 상태뿐만 아니라 '창의적 결과물'도 포함된다. '생각 끊기 연습'과 같은 발상 또한 이에 해당한다고 생각한다.

충북 단양에서 농부로 지내고 계신 분이 오랜 수행 끝에 깨달음을 얻기 위한 효율적인 방법으로 제시한 것이 '생각 끊기 연습'이다(이분이 낸 책도 있으니 궁금하다면 찾아보시길). 원리는 간단하다. 2초간 생각을 끊어보는 것이다 '에계계~' 할 수도 있겠지만, 에너지가 거의 소모되지 않는 심플한 방식임에도 복잡한 머릿속이 정리되는 경험을 했다. 그 개념을 (내가 이해한 대로) 간략히 적어보면 다음과 같다.

이런 생각을 많이 해라, 저런 생각을 되도록 하지 말라는 말들을 하지만, 가만 보면 생각은 내가 '하는' 것이 아니라 저절로 '들어오는' 것이다. 그러니 나로서는 생각을 할지 안 할지 결정할 수는 없고, 그저 아주 잠깐인 2초간 생각을 퍼즈pause, 즉 일시 정지(Not Stop. stop은 불가능하니까)해볼 뿐이다. 그러면 과열된 엔진이 잠시 멈춘 뒤 정상적으로 작동하듯, 생각이 살짝 정리된다. 물론 깊은 감정이 수반된 생각은 2초 만에 정리되거나 사라질 리 없다. 그래도 괜찮다. 생각은 원래 그런 거니까. 그 과정을 반복하다 보면, 생각이 잠시 끊기는 찰나에 느끼는 안도감과 안심감이 쌓이면서 뇌가 그 효용성에 반응한

다. 즉 과열될 즈음에 잠시 멈추는 패턴을 가지게 된다.

2초간 생각을 끊어본다는 발상을 처음 접했을 때, 반신반의하면서도 크리에이티브하다고 여겼다. 생각의 흐름에 관여해볼 수 있다는 점이 흥미로웠다. 이는 '무아無我와 연기緣起'라는 불교 사상에 기반한 수행법이지만, 종교적 믿음과 무관하게 생활습관의 일부로 받아들일 수 있다. 나도 거리를 걷거나, 앉아 있거나, 심지어 회의를 하면서도 습관적으로 실행해보게 되었고(2초간 생각을 끊는 건 어떤 상황에서도 아무런 문제가 되지 않으니까), 그 효용성을 경험한 터라 머릿속이 복잡해 어지럼증을 느낀다는 분들에게 추천한다. 물론 선택은 개인의 몫이다.

당연한 말이지만, 창의성은 디자이너의 전유물이 아니다. 디자이너는 자신의 뛰어난 감각에 자부심을 가질 수 있겠지만, 그 감각 자체를 창의성이라고 오해하지 않으면 좋겠다. 창의성은 사고와 태도에 대한 영역이기에 모두에게 열려 있다. 창의성은 디자인이라는 영역에서 멋지고 매력적인 옷을 입고 나타나기도 하지만, 감각의 영역에 갇히지 않는 훨씬 방대한 개념이다.

# 트렌드와 펀더멘털

"안냐세요~ 상쾌한 아침입니다!"로 시작하는 트렌드 사이트의 구독 서비스를 애용하고 있다. 비즈니스, 패션, 뷰티, 라이프스타일을 아우르는 정보가 명쾌한 분석과 함께 제공되는 '고퀄High quality'의 서비스로, 어떻게 이렇게 일목요연하게 인사이트를 정리할 수 있는지 혀를 내두르게 된다. 졸음을 불러올 만한 내용들인데도, "이런 걸 의미하쥬~"라며 구수하고 친근하게 설명하니 졸릴 틈 없이 눈이 번쩍 뜨인다. 이런 서비스를 운영하는 사람을 보면 정말 존경스럽다. 개인의 능력과 개성이 이런 방식으로 융합될 수도 있구나 하고 깨닫게 된다. 이 또한 일종의 크리에이티브라 생각한다.

사실 트렌드에 대한 일종의 압박감이 있다. 얼마나 많은 트

렌드를 알아야 뒤처지지 않을지, 어디까지 더 파악해야 앞서 갈 수 있을지 조바심이 인다. 필요한 정보를 파악하고 있는 사이에, 새로운 영역들이 끝없이 합류하며 정보들을 쏟아낸다. '트렌드 백과사전이 되어보자!' 하고 다짐해보기도 했으나, 어림도 없다. 머릿속에서 그러지 말라는 자동반사가 일어난다. 불가능은 없다지만, 무분별한 도전을 판별하고 이를 하지 않는 것도 능력이다. 세상을 새로운 트렌드를 즐기는 사람과 트렌드에 민감하지 않은 사람으로 양분한다면, 아마 나는 그 중간에서 박쥐처럼 양쪽을 왔다 갔다 하는 부류일 듯하다. 그런 나에게 앞서 말한 것과 같은 구독 서비스는 단비와 같다.

때때로 '트렌드에 연연하거나 민감하지 않아도 되지 않을까?' 하는 마음이 일면, '아니지! 네가 하는 일이 뭔지나 알고 그런 생각을 하는 거야? 너는 트렌드를 읽고 디자인하는 사람이잖아!' 하는 경각심이 퍼뜩 올라온다. 그러면서도 '그래도 괜찮지 않을까' 하는 안심감이 동시에 살짝 든다. 그 안심감의 바탕에는 어떤 종류의 트렌드든 생겨나고 퍼져서 화제가 되고 대세가 되는 흐름에는 공통적인 맥락이 있다는 확신이 자리하고 있다. 나는 이를 '펀더멘털fundamental의 효율성'이라고 부른다.

대학생 시절 철학에 관심이 많았다. 삶과 죽음, 인간의 존재 이유, 인생의 목적에 대한 의문을 가득 안고 고뇌하는 청년이었던 것이다. (쓸데없는 고민을 하는 대신, 더 많이 놀고 즐겼다면 얼마나 좋았을까 싶을 때도 있지만, 뭐 어쩔 수 없다. 지금 이 순간이나 제대로 즐기자.)

아마 2학년 때였을 것이다. 종교철학 수업에서 "인간사의 어떤 질문이든 다섯 번 '왜'라고 물으면 모두 신의 존재로 귀결된다!"는 교수님의 설명을 들었다. 다섯 번만 '왜'를 떠올리면 하나의 답으로 모인다고? 그게 사실이라면, 'Why'라는 질문은 어떤 문제든 다섯 번 만에 답으로 잇는 비밀 통로이자, 어떤 고민도 해결책을 찾아주는 만병통치약의 처방전이 아닌가 싶었다.

당시 수만 가지 의문에 이를 적용해보았는데, 이게 웬걸, 정말 모두 명쾌한 대답으로 연결되는 체험을 했다. (그 당시의 의문들이 무엇이었는지는 기억나지 않는데, 의문이 시원하게 풀린 덕분일 수도 있지만, 아마도 상당수가 별 의미 없는 잡생각이어서일 것이다.) 그 이후로 판단하기 어려운 문제를 접할 때마다 '왜'를 다섯 번 생각하며 '5Whys'가 작동하는지 테스트하는 데 재미가 붙었다. 이런 것도 재미의 영역에 속하는지는 모르겠지만. 시간이 흐르고 종교관도 변했지만, 어느새 '5Whys'는 습관이 되었다.

근본적인 이유를 향해 생각의 방향타를 유지할수록, 해답에 도달하는 속도가 높아지는 효용을 반복적으로 경험했다. 이런 과정을 통해 '펀더멘털의 효율성'을 확신하게 되었다.

한때 전 세계를 풍미했던 '식스시그마Six Sigma'의 내용 중에도 '5Whys'가 있다. 식스시그마는 100만 개의 제품 중 불량품은 평균 3.4개만 발생하게 하는 것을 목표로 하는 품질 혁신 경영 전략으로, 모토로라의 마이클 해리Michael Harry가 고안했다. 조직을 챔피언(최고책임자), 마스터 블랙벨트(프로젝트 관리 책임자), 블랙벨트(전문 책임자), 그린벨트(현업 담당자), 화이트벨트(입문자)로 구분해, 수많은 직장인이 벨트 획득에 도전하게 만든 프로그램이기도 하다. 실제 벨트를 나눠주지는 않았지만(그래도 좋았겠지만), 식스시그마를 떠올릴 때마다 초등학교 시절 태권도를 배우며 흰 띠, 노란 띠, 파란 띠를 거쳐 검은 띠에 도달했던 자랑스러움이 떠오른다(식스시그마는 그린벨트에 그쳤지만). 회사에 따라 벨트 획득이 승진의 필요조건이었을 만큼, 식스시그마는 상당한 열풍이었다.

여기서도 근본 원인 분석과 문제 해결을 위한 기법으로 '5Whys'를 활용하는데, 그 원리는 동일하다. 내가 '5Whys'를 식스시그마를 통해 알게 되었다면, 지금처럼 습관화했을까?

문득 의문이 든다. 아마 어려웠겠지. 안도의 숨을 내쉰다. 식스 시그마의 내용이나 관련된 이들에게는 아무 문제가 없다. 그저 자발적으로 시작한 활동과 의무감에서 비롯된 활동이 만들어내는 동기부여에 차이가 있을 뿐이다. 철학에 대한 관심과 재미를 느끼던 생각의 과정으로 '5Whys'가 나름의 습관이 된 것에 감사한다.

매일 새롭게 등장하는 '트렌드'라 불리는 현상들에 '왜'라는 질문을 던지면서 근본을 파헤쳐나가다 보면, 무수히 많은 개별 트렌드를 이보다 월등히 적은 수의 인사이트로 정리할 수 있다. 그렇게 '펀더멘털의 효율성'을 활용하고 있다. 그리고 밸런스를 맞추기 위해 한마디만 덧붙이자면, 펀더멘털이 중요하다고 해서 트렌드 와칭watching의 습관을 얕보면 안 된다.

# 소비자, 사용자, 고객, 타깃

'아 다르고 어 다르다'를 영어로 번역하면?

    (가) 파파고: Oh, it's different. Oh, it's different

    (나) 구글: Oh, it's different. Oh, it's different.

    (다) 카카오: Oh, it's different, it's different

토씨 하나 빠뜨리지 않고 그대로 옮겼다. 모두의 대답에서 공통적으로 들어간 감탄사 'Oh'는 오역임이 분명하지만, 예상치 못한 감정을 불러일으킨다. 와 맞아, 다른 거야!

    얼핏 다 같아 보이지만 차이점을 찾아보자. 먼저 파파고는 두 문장으로 나누는 응용력을 보였다. 그리고 원문에 마침표

가 없다는 것에 유의하여 두 번째 문장은 마침표를 생략했다. 구글도 파파고처럼 두 문장으로 나누었지만, '다'로 끝난다는 사실에 주목하여 마지막 문장에 스스로 마침표를 찍는 결단력을 보여주었다. 카카오는 '아'와 '어'를 동일한 감탄사로 인식해 하나로 묶는 기지를 발휘했고, 파파고와 마찬가지로 마침표가 없다는 점에 주목했다. 전반적으로 수긍이 되는 결과들이다. 번역기들이 다가와 강아지처럼 '잘했죠?' 하며 꼬리를 살랑살랑 흔든다면, 턱을 쓰다듬어주겠다. 잘했다! 속담을 번역하기란 쉬운 일이 아니다. 그리고 모국어부터 잘 쓰자.

디자이너들에게 언어와 커뮤니케이션의 중요성을 강조하다 보니, 적확한 단어를 잘 써야 한다는 긴장감에 놓인다. 노력할 뿐이다. 누군가 작심하고 "당신은 얼마나 언어를 올바르게 쓰길래요?"라고 질책하면 "저도 더 노력하겠습니다"라고 대답하는 수밖에 없다. 중요한 것은 중요한 것이고, 능력이 부족하다면 노력하는 수밖에.

일을 하면서 자주 사용하는 언어 중 하나는 디자인의 대상을 지칭하는 용어다. 디자인이라는 일의 특성상 대상을 항상 떠올리게 되는데, 사용하는 용어에 따라 사고의 흐름이 무의식적으로 달라질 수 있다. 대상을 뜻하는 용어로는 소비자, 사

용자, 고객, 타깃이 있다. 내 나름대로 이를 구분한 내용은 다음과 같다.

'소비자Consumer'는 소비 행위를 하는 사람이다. '욕망을 충족시키기 위해 재화나 용역을 소모하는 사람'이라고 풀어 말하면, 부정적으로 들리시는지. 낭비가 심하고 무분별한 소비가 자행되는 전 지구적 위기 상황이 떠오를지도 모르겠다. 그렇다고 사람을 폄하하는 용어라고 발끈할 필요는 없다. 우리는 소비를 통해 취향과 라이프스타일을 드러내는 시대에 살고 있다. 지속가능성, DEI(Diversity, Equity, Inclusion. 즉 다양성, 형평성, 포용성)와 같은 시대적 가치가 소비 행위를 통해 실천되면서, '가치 소비'라는 말처럼 '소비'가 긍정적인 의미와 결합되기도 한다. 다만, 디자인 업무를 할 때 떠올리기 적합한 단어인지는 생각해보자.

대상을 '소비자'라고 인식하면, 디자인을 펼쳐나가는 과정에서 '소비가 일어나는 시점'에 집중하게 된다. 물건은 '쓰려고' 산다. 당연히 '쓰는' 과정에 대한 고려와 배려가 중요한데, 소비자라는 단어를 곱씹다 보면 '사는' 순간에 무게중심이 실릴 수 있다. 이를 당연하다고 여기는 누군가가 "더 많이 사고 싶어지게 하는 것이 제일 중요한 디자인의 역할이야"라고 주장하더라도, 굳이 부정하지는 말자. 잘 팔리면 좋으니까. 매력

적으로 디자인해서 그런 소리가 안 나오게 하되, 사용하는 상황과 사용성을 충실히 고려하면 좋겠다. 어쨌든, '소비자'라는 용어는 소비 행위의 순간에 집중하게 하는 만큼, 디자인이 창출하는 가치를 폭넓게 풀어내기 위해 그 사용 빈도를 현격하게 줄였다.

'사용자User'는 사용을 하는 사람이다. 이 용어는 구매 시점보다는 구매 후의 사용 행위에 집중하게 한다. 사용자가 누구인지에 대한 궁금증보다는 비교적 '무엇'을 '어떻게' 사용하는지에 관심을 불러일으킨다. 그래서 '무엇'에 해당하는 사물이나 서비스 자체를 중심으로 발상이 일어나게 하고, 사용하는 사람의 상황과 사용 방식, 사용의 편의성에 대한 생각이 펼쳐지게 한다. 인간의 인지 원리나 어포던스affordance(행동유도성)를 고려한 아이디어들을 끌어내기에 적합하다. 디자인 영역에서 보편적으로 통용되는 디자인 원칙은 대부분 '사용자' 관점으로 정리되어 있다. 복잡한 사용성을 가지거나 복합적인 서비스에 관련된 디자인 영역이라면 '사용자'라는 단어가 적합하다고 생각한다.

'고객Customer'은 말 그대로 고객이다. "고객님" 하는 순간 나도 모르게 공손해진다. 상대를 존중하는 마음이 든다. 이 용어는 '소비'나 '사용'과 같은 특정 행위의 순간보다, 대상 자

체에 대한 궁금증과 함께 나와의 관계를 떠올리게 한다. 대상에 대한 나의 애티튜드에까지 생각이 미친다. 디자인 영역이 상품, 서비스, 공간, 어디로 확장되든 별 무리 없이 쓰일 수 있다. 라이프스타일과 트렌드를 연결시키기도 수월하다. 애티튜드를 자아낸다는 측면에서 긴장감까지 불러일으키는 단어다.

'타깃Target'은 표적이다. 단호하다. 적중시켜야 한다. '타깃 고객', '타깃 유저'와 같이 앞의 세 용어와 짝을 이루어 사용되기도 한다. 타깃이라는 말의 울림은 다분히 전략적이고 사업적이다. '잘 맞춰야 하는데'라는 책임감과 부담감이 따라온다. 무엇보다 타깃은 적중시켜야 하는 만큼, 잘 정해야 한다. 과녁을 잘 그려서 10점의 위치를 명확하게 제시할수록, 궁수가 실력을 제대로 발휘할 수 있다.

그런데 타깃과 같은 단어를 계속 떠올리며 '적중시키기 위한 디자인'에 골몰하다 보면, 디자인하는 행위가 다분히 도구적이고 소모적이라고 느껴질 수 있다. 디자인이 상업적 성과로 평가되는 것은 피할 수 없지만, 사람과 세상에 대한 메시지를 담고 있음도 자명한 사실이다. 디자인은 개인을 넘어 다수의 사람을 위해 창의성과 재능을 펼쳐내는 행위이다. 디자인을 어떻게 풀어내느냐에 따라 사람들이 느끼고 행동하는 바도 달라진다. 정보를 쉽게 이해하기도 하고, 행위가 수월해지기도

한다. 기분이 좋아지기도 하고, 마음이 따뜻해지기도 한다. 어떤 행위가 촉발되기도 하고, 같은 행위가 반복되기도 한다. 디자인은 그렇게 우리의 삶에 기여한다. 디자인의 매력이다.

용어 이야기, 하나 더.

언제부턴가 '브랜드 매장'이라는 표현보다 '브랜드 공간'이라는 표현을 선호하게 되었다. '매장'이라고 말하는 순간, 팔기 위한 장소라는 의미가 먼저 읽힌다. "매장에서 쑥쑥 매출을 올리는 것이 당연하지 무슨 소리야"라는 목소리가 들려온다. 맞는 말이다. 필요한 압박이다. 하지만 그 목소리에 매몰되어 공간 경험을 풍부하게 하기 위한 발상이 위축될까 살짝 걱정된다. 브랜드 공간의 역할은 매출이기도 하지만 브랜딩이기도 하다.

브랜딩이란 고객과의 관계 형성이다. 브랜드 공간에 들어온 고객은 마음이 한층 열려 있다. 지금 이 공간에 자신의 천금 같은 시간을 할애하고 있는 만큼, 그 시간 이상으로 가치를 끌어올려 소중한 기억과 경험을 얻고자 한다. 자연스러운 사람의 마음이다. 브랜드에게는 절호의 찬스다. 공간의 인테리어와 소품, 향기와 소리, 응대하는 애티튜드에 이르기까지 공간의 모든 요소를 고객이 브랜드에 감정이입하는 장치로 활용할

수 있다.

오감과 이성을 총동원해 즐거운 경험을 한 고객은 이제 SNS로 이 경험을 전파한다. 그 전파력은 강력하다. 온라인상에 해당 경험들이 차곡차곡 쌓여간다. 우리는 이렇게 살고 있다. 물론 이 인식을 충실히 하고 있다면 매장이라 부르든 공간이라 부르든 무슨 상관이겠는가. 그래도 개인적으로는 뉴트럴한 '공간'이라는 단어가 더 좋다. 새로운 발상이 더 자유롭게 떠오를 듯하다. 그뿐이다.

생각의 공간은 언어로 이루어진 만큼, 사용하는 언어에 따라 창의성이 더 잘 싹틀 수 있고 그 방향이 달라질 수도 있다. 창의적인 발상으로 이어질 수 있는 씨앗은 누구에게나 이미 충분히 뿌려져 있다. 단지, 어디서 어떻게 싹틀지 알 수 없다. 그래서 시선을 한 방향으로 고정시키는 단어보다, 여기저기 둘러보게 하는 단어를 사용하는 게 더 좋다. 예측할 수 없는 방식으로 생각들이 연결되며 창의성이 발현되기 때문이다.

발 상

# 아트와 디자인이라는 운명

영화관에서 영화를 감상하다가 엔딩 크레디트가 올라가기 시작하면, 다들 슬슬 일어날 준비를 한다. 끝없이 올라가는 배우와 스태프의 이름을 멀뚱멀뚱 쳐다보고 있을 필요는 없으니까. 사소하지만 현명한 행동이라고 여겼는데, 일본에서 영화를 보며 다른 상황을 맞닥뜨렸다. 일본에서는 대부분의 관람객이 엔딩 크레디트가 끝날 때까지 자리를 지키고 있다. 처음에는 몸에 배어 있는 습관으로 인해 답답함이 밀려왔다. 시간이 흐르고 유사한 상황에 여러 번 놓인 뒤, 가만히 앉아서 엔딩 크레디트를 끝까지 볼 수 있는 여유가 생겼다. 그리고 엔딩 크레디트의 효용도 충분하다고 여기게 됐다.

우선 빨리 나가야 한다는 조바심 없이 영화의 여운을 유지

할 수 있다. 영화 스토리와 장면들이 심은 자극들이 이제 막 그쳤으니, 뇌에도 느긋하게 정리할 시간이 필요하다. 음미의 시간인 셈이다. 또한 스토리에서 빠져나와 영화 제작이라는 생태계의 일면을 엿볼 수도 있다. 영화 장르에 따라 스태프 타이틀의 구분과 비중은 상당히 다르다. SF물의 경우에는 CG 관련 업체 및 투입 인력의 규모에 놀라고, 역사물의 경우에는 배경, 패션, 소품 전반에 걸쳐 고증과 관계된 역할에 포진된 다수의 인력이 신선하게 느껴진다.

엄청난 종류의 역할과 수많은 이름이 올라가는 화면을 응시하고 있노라면, 두 시간 남짓한 영화 한 편이 얼마나 큰 사업인지, 얼마나 많은 사람의 생계와 직결되어 있는지 새삼 깨닫는다. 그리고 영화라는 창작물이 유지하고 있는 '의식ritual'에 박수를 보내게 되었다. 모든 스태프의 이름을 넣는 의식은 언제 어디서부터 시작되었는지 정확히는 모르겠지만, 창작에 관여한 사람들에 대한 최소한의 예의가 여전히 작동하고 있다는 사실이 기쁘다. 각자의 역할은 그렇게 새겨질 가치가 충분히 있다.

사람은 자신의 존재 의미를 확인받고 싶어 한다. 디자인과 같이 무언가를 창작하는 사람들은 그 창작물을 통해 자신을

드러내고 인정받는다. 생각을 연장해보면, 우리가 사용하는 물건이나 방문하는 공간도 일종의 창작물이고, 수많은 사람이 영화 스태프처럼 주어진 역할을 해내어 만들어진다. 그럼에도 이들의 이름을 기록하는 습관은 없다. 유사하다고 볼 수 있는 영역 사이에 다른 관습이 존재한다는 사실이 흥미롭다.

비슷한 차이는 '아트'과 '디자인'에도 존재한다. 그래픽 아티스트의 작품은 작가 이름과 함께 작품으로 인식되고, 인하우스 그래픽 디자이너의 그래픽 원화는 작가 이름 없이 작품만 남는다. 디자인은 다양한 전문가들과의 협업 과정을 거치면서 디자인이라는 영역을 훌쩍 넘어 상품, 공간, 서비스라는 보다 포괄적인 가치의 종합체로 모습을 드러내기 때문이기도 하다.

하지만 유사한 작업 과정과 결과물을 내더라도 어떤 맥락에서 작업했는지에 따라 이름이 남기도 하고 안 남기도 하는 상황은, 인하우스 그래픽 디자이너의 입장에서 생각해보면 조금 억울하지 않을까 싶다. "그게 불만이면 아티스트 하면 되는 거 아냐?"라고 할 수도 있겠다. 실제로 인하우스에서 작업하다가 자신의 이름을 건 활동으로 전환하는 디자이너도 많다. 그런 전환이 용이해진 배경에는 아트와 디자인의 경계가 확연하게 모호해진 현실도 한몫한다.

생각의 공간

'아트와 디자인의 차이는 무엇인가?'라는 화두는 신생업계인 디자인의 입장에서는 자신의 정체성을 뚜렷하게 하기 위해 필수적이었다. 디자인은 목적과 대상을 전제로 수행된다는 측면에서, 제약이 전혀 없는 아트와 구분된다. 반면 아트는 주로 상업적 목적이 배제된 채 발현되는 순수한 활동으로의 이미지를 내포하고 있다. 그런데 이런 구분이 식상하지 않은가? 아직도 이와 같은 정의가 몇 퍼센트씩은 작동하고 있겠지만, 이러한 이분법으로는 설명되지 않는 사례가 가득한 시대에 돌입한 지 오래다. 아트와 디자인의 경계는 끝없이 모호해지고 있다.

눈에 보이는, 만져지는, 들을 수 있는, 맡을 수 있는 모든 것은 아트이면서 소비재가 된다. 아티스트의 작품으로 등장한 창작물이 감상물의 지위를 박차고 다양한 브랜드와의 컬래버레이션을 통해 상업적 가치를 내는 시대가 되었다. 인하우스 디자이너가 열정을 쏟은 그래픽이나 제품 디자인이 창출하는 가치가 무색하게, 브랜드는 아티스트의 상징성이 담긴 한 획으로 기존과 다른 반향을 일으키고, 아티스트는 다양한 제품과 공간을 가진 브랜드의 힘을 빌려 자신의 이름을 대중화한다.

네임드 아티스트들만의 이야기가 아니다. 오늘날 아트 거래 인프라가 잘 구축된 덕분에 오리지널 아트피스의 소유와 대

발 상

여는 대중화되었다. 예술계 큰손들의 역할은 여전하지만, 프리즈Frieze와 키아프Kiaf 같은 아트 페어에 대한 일반인의 관심이 크게 늘었고, 신진 아티스트들이 전시와 SNS를 활용해 자신의 작품을 선보이면서 잠재 애호가와 만날 수 있는 창구도 다양해졌다. 아트라는 문화의 영역을 자신의 라이프스타일에 녹이고자 하는 소비층이 두터워지고 있다. 이런 맥락에서 아티스트는 '순수'라는 결계에 묶일 필요 없이, 차 한잔하듯 사람들을 만나고, 브랜드를 만난다.

아트가 일반화되면서 상업성을 띠고 디자인 영역으로 훌쩍 들어온 시대에, 마찬가지로 자신의 감각과 창의성을 표출하고 있는 익명의 인하우스 디자이너들은 어떤 생각을 하고 있을까. 디자인도 슬쩍 아트의 영역으로 넘어가보면 어떨까 발상해본다. 그리고 영화의 엔딩 크레디트와 같은 최소한의 '의식'을 더해본다.

인하우스에서 작업하는 상품과 공간 혹은 사진과 영상을 하나의 작품으로 인식하고, 필요하다면 작품명을 붙이고, 창작자의 이름을 기록한다. 결과와 함께 과정에 대한 스토리텔링을 공개한다. 그것뿐이다. 그로 인한 효용성을 논하기보다는, 창작자에 대한 기록 정도로 해두자. 그럼에도 효용성에 대

한 궁금증과 의문이 든다면, 아트의 흐름이 이미 그 효용성을 증명하고 있다고 말해주고 싶다. 창작자에 대한 존중이 창작물의 가치를 높이는 시대로 흘러와버렸다.

발 상

# 지키고 싶은 것

　지난 주말에 동네 삼겹살집에 다녀왔다. 이 글을 내년에 다시 읽어도 '지난 주말에 동네 삼겹살집에 다녀왔다'는 유효할지도 모른다. 자주 가는 단골집이다. 경의선길 주변으로 분위기 있는 카페들이 생기고, 이어서 와인바와 식당들이 들어섰다. 산책이나 데이트를 하기 좋은 풍경이 펼쳐지니, 자연스레 상권이 형성되고 넓어졌다.

　그러던 어느 날, 삼겹살집이 생겼다. 레트로 감성의 인테리어, 맛깔스런 밑반찬과 정성스런 고기 굽기, 적당한 가격과 밝고 활기찬 분위기, 친절한 고객 응대. 모처럼 모든 영역의 밸런스가 맞는 식당을 만나 금세 단골이 되었다. 단골이 되고 나니, 서비스도 더 주고, 어려운 예약도 받아주고, 신메뉴 테이스

팅도 권한다. 즐겁고 신나는 일이다.

그런데 언제부턴가 변화가 느껴졌다. 우선 세팅되는 밑반찬 양이 적어졌다. 손님들이 반찬을 많이 남기나? 음식물 쓰레기를 줄이기 위해서든 비용 절감을 위해서든 필요한 조치이다. 또 예전처럼 고기를 끝까지 구워주지 않는다. 현재 직원 수로 넘치는 손님들을 감당하기 어려웠는지도 모르겠다. 인건비를 마냥 늘릴 수도 없으니까. 아니면 여유로운 시간 한정으로 누릴 수 있었던 단골 서비스였는지도 모르겠다. 매장 음악도 달라졌다. 선곡되는 음악의 비트가 빨라졌고, (원래는 90년대 감성의 가요가 주를 이뤘는데) 최신 K-Pop의 비중이 높아졌다. 맛집 탐방을 나온 20~30대 고객이 늘었나 보다. 마지막으로, 주인장이 30미터 옆에 소고깃집을 새로 오픈했다. 기본 콘셉트는 유사하지만, 테이블 간격이 더 넓고, 밑반찬이 더 고급스럽고, 위스키를 팔고, 고기를 훨씬 정성스럽게 구워준다. 전반적으로 소고기다운 고급 서비스가 더해졌다. 삼겹살집에서 고기를 제일 잘 굽던 분이 그곳으로 옮겨갔다. (돼지고기야말로 잘 구워야 맛있는데…)

이제는 30미터 옆 소고깃집에 가기도 하고, 또 다른 삼겹살집으로 외도하기도 한다. 빈도는 줄었지만, 여전히 그 삼겹살집에도 간다. 한번 정들면 쉽게 저버릴 수 없다. 그동안 추억도

쌓였고, 맛도 익숙해졌다. 사장님과의 관계도 있다. 여전히 좋은 점도 많다. 삼겹살집을 브랜드라고 보면, 나는 그 브랜드가 탄생할 때부터 함께해온 찐팬 고객이다.

브랜드는 인간이 만들어낸 경제 구조와 문화의 산물이지만, 고객과의 관계로 생명력을 유지하는 생명체이기도 하다. 인간의 수명과 생애주기를 넘어서 존재하고, 사람과 사람이 이어가며 그 존재를 끌고 간다. 그 흐름 속에서 기존 고객은 나이가 들고, 브랜드는 수명을 연장하기 위해 새로운 고객을 맞이하며 변화한다. 내가 관여하고 있는 브랜드들 중에도 변화를 모색하는 경우가 있다. 20~30대 고객들로부터 사랑받으며 순항한 결과 큰 브랜드가 되었는데, 20여 년의 세월이 흐른 지금 어느새 브랜드와 함께 나이 든 고객들이 매출의 중심을 차지하고 있다. 기존 고객들의 사랑과 신뢰는 여전하지만, 젊은 세대의 호감도는 충분하지 않다. 브랜드가 지속되기 위해서는 새로운 세대가 좋아할 수 있는 모습으로 변화해야 한다는 위기감이 생긴다. 하지만 시선을 끌 수 있는 새로운 옷으로 갈아입으려고 하니, 낯설어할 기존 고객들이 눈에 밟힌다.

브랜드에 따라 변화의 방향과 정도는 다양하다. 지금까지와 전혀 다른 스타일의 옷을 입기도 하고, 입던 옷을 리폼해서

새로운 느낌을 가미하기도 한다. 변화에 크게 개의치 않고 지금까지 입어온 옷을 계속 입는 경우도 있다. 유행을 크게 타지 않는 스타일이라면, 스타일을 바꾸지 않음으로써 훨씬 강력한 인상을 쌓아갈 수도 있으니까. 옷을 어느 정도로 갈아입을지는 브랜드의 선택이지만, 중요한 사실은 어떤 옷을 입든지 뚜렷한 스타일을 추구할 필요가 있다는 점과, 자주 갈아입지는 않아야 한다는 점이다. 애매한 스타일은 스타일로 인정받지 못하고, 스타일을 자주 바꾸면 스타일이 없는 브랜드가 되어버리고 만다. 스타일에 정답은 없다. 내가 자신 있게 입어서 나다운 스타일로 만들어가는 것이다.

어떤 것이든 변하는 것이 자연스럽다. 시대가 흘러감에 따라 흘러가는 것이다. 그 변화에 맞서려는 생각은 어리석다. 지켜야 할 것이 있다면, 그것이 옳아서가 아니라 그것이 좋아서 지키는 것이다. 지켜내야 하는 것이 아니라 지키고 싶은 것이다. 지키고 싶지도 않으면서, 의무처럼 지켜가는 것은 의미가 없다. 반대로, 내가 가지고 있는 것의 소중함을 모른 채 자꾸 여기저기 휩쓸리는 것도 별로다. 자기애가 먼저다.

# 'Why'의 뒷면

　우리는 'Why'의 시대에 살고 있다. 'Why'가 모든 활동의 출발점이 되어야 한다는 공감대가 널리 확산되고 있다. 기후변화와 환경문제, 전염병과 보건, 인종차별과 성차별, 기술 발전과 그 영향, 국제정치와 안보문제 등 인류의 미래와 지속 가능한 발전이 위협받는 전 지구적 상황은 불안감과 불만족을 증대시키고, 이를 해소하기 위한 가치 추구의 필요성을 부각시킨다.

　브랜드도 시대적 화두에 기반해 존재 이유와 가치를 밝히며 고객에게 말을 건다. 브랜드가 선언하는 메시지가 고객의 공감과 호응을 이끌어내고, 브랜드에 대한 관심도와 호감도를 상승시키는 사례도 점점 늘고 있다. 브랜드마다 'Why'를

대하는 진지함의 정도, 쏟는 에너지와 시간은 다르겠지만, 이 시대에 존재하는 브랜드에게 이는 필수적인 사명이라고 생각한다.

이렇게 이야기를 풀어내고 나면, 브랜드의 취향에 대한 화두를 꺼내기가 멋쩍어진다. 가치와 의미는 정말 중요하기 때문이다. 하지만 우리는 '옳은 것'을 추구하면서도 '좋아하는 것'을 즐기면서 살아간다는 사실을 부정할 수 없다. 동전의 양면처럼 'Why'의 뒷면에는 취향이 존재하고 있다.

'Why'가 브랜드의 가치를 선언한다면, 취향은 브랜드가 가진 욕구의 결과 감도를 드러낸다. 'Why'가 옳은 길로 가고 있는지를 일깨워주는 지도라면, 취향은 실제로 그 길을 걸어가면서 주위를 둘러보고 탐험하고 즐기는 과정에서 느끼고 발견하는 것들이다. 'Why'가 뚜렷하게 자리 잡고 있는 한, 취향은 반드시 'Why'와 연결될 수 있다.

브랜드는 커질수록 고민거리가 많아진다. 어른이 될수록 머릿속이 복잡해지는 것과 유사하다. 지금의 모습을 좋아해주는 고객과 새로움을 기대하는 잠재 고객 사이에서 고민한다. 글로벌 시장에 진출하면, 국가마다 상이한 니즈와 감성을 가진 고객 사이에서 고민한다. 온오프라인 채널이 다각화되면,

채널마다의 각기 다른 요구사항 앞에서 고민한다. 브랜드 내부 상황도 달라진다. 브랜드에 관여하는 사람이 많아지고, 그 두뇌 숫자만큼 다른 생각이 펼쳐지기에 일사불란하고 가벼운 몸놀림이 쉽지 않다. 그러다 보면 '취향'처럼 설명이나 설득이 어려운 논의는 조금씩 뒤로 밀려난다. '취향'처럼 말랑말랑한 이야기가 들어서기 어려워진다. 그나마 'Why'는 뚜렷하게 자기 자리를 잡고 그 역할을 하겠지만, '취향'은 어떻게 풀어나가야 할지 감을 잡지 못한 채 점점 딱딱해져간다. 그러던 어느 날, 신생 브랜드가 나타나 자신감 있고 자유롭게 '취향'을 펼쳐내는 걸 보게 되면, 위기감을 느낀다. (위기감을 느끼는 것만으로도 다행이다. 그게 출발점이니까.)

주목받는 신생 브랜드들이 '취향'을 소화하는 방식에서는 자유로움이 느껴진다. 브랜드를 상징하는 시각적 요소를 착실하게 규정하고 꾸준히 일관성 있게 지켜나가고자 하는 다짐보다, 각종 요소를 감각적으로 큐레이팅하고 싶다는 욕구가 먼저 느껴진다. 뚜렷한 브랜드의 취향이 있다고 느껴진다. 때로는 일관성이 무너지기도 하지만, 더 넓은 범위의 취향으로 흡수된다. 이런 자신감 넘치는 활동력의 중심에는 디자인을 넘어서서 브랜드의 모든 행위를 진두지휘하는 개성이 있다. 능수

능란하다. 이는 실제 사람이 종합적인 영향력을 펼칠 때 가능한데, 대체적으로 신생 브랜드의 경우 창업자가 이런 역할을 하고 있다.

공간을 대하는 방식도 다르다. 전통적으로 브랜드 공간은 브랜드의 본질을 보여주어야 한다고 여겨진다. 브랜드의 핵심 가치를 상징할 수 있는 시각적 요소로 파사드, 오브제, 집기, 조명, 의자 등이 창작되고, 이들이 공간 무드의 중심이 된다. 이 개념은 지금도 유효하고, 부정당할 근거도 없다. 단, 브랜드의 본질을 담으려는 의무감으로 공간의 요소들을 재단하다 보면, 공간은 조금씩 딱딱하고 지루해진다.

주목받는 신생 브랜드들의 공간은 (편차가 있긴 하지만) 본질을 보여주고 말겠다는 각오보다는, 내 집을 꾸미듯 좋아하는 것들로 채워낸 듯한 인상을 준다. 취향이 담긴 공간은 풍성하게 다가온다. 모든 것이 고유하게 만들어진 것일 필요도 없고, 새 것일 필요도 없다. 시간을 들여 하나하나 수집한 물건들도 취향이고, 그 정성도 소중하다. 오래된 것과 새로운 것, 창작한 것과 수집한 것이 어우러진다. 그렇게 꾸며진 공간은 획일적이지 않고, 다양한 호기심을 불러일으킨다. 고객들은 그 공간을 즐겁게 탐색하면서 브랜드의 센스를 느낀다. 고객 스스로 공간을 구성하는 갖가지 요소를 연관 지으며, 호기심 어린 의미

를 부여하고, 브랜드 스토리텔링의 퍼즐을 맞추어간다.

신생 브랜드들의 플레이를 보다 보면, '저는 고객이 원하는 최고의 제품, 서비스를 제공하기 위해 존재합니다'가 아니라, '저는 이렇게 태어났고 이런 사람이거든요. 제가 할 수 있는 최고의 제품과 서비스를 당신께 선사할게요'라고 말하는 느낌이다. 매력적이다.

지금 이 순간에도 또 다른 브랜드들이 잉태되고 태어나고 있다. 새로운 브랜드를 런칭하기 위해 준비해야 할 요건들은 과거와 현재가 크게 다르지 않겠지만, 각 요건들을 충실히 구비하기 위해 소요되는 시간과 비용의 장벽은 예전과 비할 수 없이 낮아졌다. 기존의 브랜드들과 유사한 퀄리티의 제품을 만드는 ODM, OEM사가 즐비하다. 유무형의 어떤 재화든 알리고 싶은 게 있다면, 온라인상에서 무비용으로 홍보도 가능하다. 꿈틀거리는 무언가가 내 안에 있다면 상품으로 만들어 소비를 창출할 수 있는 시대가 되었다. 이와 같은 환경에서 얼마나 많은 창의적 시도가 펼쳐지고 있을까.

개성과 다름이 중시되는 시대적 흐름을 타고, 자신만의 취향을 선보이며 젊은 세대를 사로잡는 브랜드들이 늘고 있다. 그들이 보여주는 또렷함과 신선한 에너지, 활기에 고무된다.

# 노포 사장님과 취향

CSR(Corporate Social Responsibility, 기업의 사회적 책임) 활동의 일환으로 사무실 근처의 작은 음식점들을 리뉴얼하는 프로젝트를 진행해왔다. 노후된 인테리어를 깨끗하게 정비하고, 간판과 메뉴는 잘 읽히게 아이디어를 입히고, 필요한 설비를 추가하거나 고객 동선을 고려해 레이아웃을 조정하기도 한다. 사장님이 원하는 개선 사항들의 우선순위를 판단하고 제한된 비용 안에서 이를 완결한다.

각 프로젝트는 자원한 디자이너가 리드하는 방식으로 진행하고 있는데, 진행 전에 꼭 짚고 넘어가는 사항이 있다. '디자인 리뉴얼 프로젝트가 아니라, 장사가 더 잘되게 하는 프로젝트'라는 점이다. 다시 말해, 새로워진 공간이 얼마나 멋진지에

초점을 맞추기보다, 매출이 오를 수 있는 포인트에 초점을 맞추어야 한다는 것이다. 그래서 디자이너는 자신의 (말끔하게 만들고 싶은) 정리욕, (아름답게 꾸미고 싶은) 표현욕, 그리고 (원래 있던 요소들을 그대로 두기보다는, 가능한 한 더 많이 손대고 싶은) 수정욕을 평소보다 더 절제할 필요가 있다.

비용 제약이 큰 프로젝트에서 우선순위가 덜한 곳에 비용을 투입하면 정작 중요한 개선을 하지 못하게 될 수 있다. 화장실 문을 고치고, 누렇게 바랜 벽지를 바꾸고, 어두운 조명을 손보거나, 계산대 주변을 정리하는 등 기본적인 요소를 정비하는 데는 적지 않은 비용이 든다. 디자이너들이 대단하다고 느끼는 점은, 제약 조건을 고려하면서 '장사가 더 잘되게 하기 위한' 우선순위를 잘 지켜내되 공간이 매력적으로 변했다는 인상도 만들어낸다는 것이다. 오래된 음식점들은 노포다운 멋을 유지하면서 젊은 친구들이 들어가고 싶어지는 공간으로 변해 있다. 디자이너가 얼마나 고심하며 세심하게 신경 썼는지 느껴진다.

그런데 작업 중에 디자이너들이 좀 난감한 문제를 겪기도 한다. 사장님들 취향 때문이다. 사장님들 중에는 개인 사물을 음식점에 꼭 두고 싶어 하는 분이 있다. 사물들은 수집한 수

석, (음식점과 상관없는) 표창장, 선물받은 벽시계, 여행 기념품, 가족사진, 산봉우리에서 찍은 사진 등이다. 치우는 편이 식사하는 손님들에게는 더 쾌적하겠다 싶어 정리하자는 의견을 드리지만, 그대로 두고 싶어 하신다. 호불호가 크게 갈려서 그 존재 때문에 손님들이 오기 꺼리는 것들이 아니라면, 사장님의 의견을 존중해 그대로 둔 상태로 리뉴얼을 마무리한다. 설득해서 치우더라도, 얼마 지나지 않아 슬며시 그곳에 다시 놓일 가능성이 높다. 프랜차이즈도 아니고, 모든 식당이 '손님의 니즈를 다 맞춰드립니다' 식의 공간일 필요는 없으니까. 게다가 때로는 사장님의 손때와 추억이 서린 물건들이 (디자인적 관점과는 별개로) 손님들에게 이야깃거리를 제공하기도 한다. 취향은 좋고 나쁘고를 떠나 그 나름의 방식으로 작동한다.

　사장님의 사례를 직접적으로 대입할 수는 없지만, 브랜드의 경우에도 취향에 접근할 때는 조금 말랑말랑해지면 좋겠다. 브랜드(를 만드는 사람들)가 '그냥' 좋아하고 싫어하는 것을 알아가는 과정에서 자연스럽게 취향이 형성되면 좋겠다고 주장해본다. '그냥'이라니 얼마나 무책임한 발언인가 싶겠지만, 명확한 근거와 논리적 접근으로 브랜드의 취향을 만들어간다고 생각하면, 그 취향이 이미 수분기 없이 딱딱하게 굳어 말라

버린 무언가가 되어버릴 것만 같다. 취향은 치열하게 고민해서 정답을 만들어내야 하는 것이라기보다는, 말랑말랑한 접근으로 풀어나가는 편이 적합하지 않을까 한다. '하고 싶은 마음이 쏠리는 방향'이라는 취향의 뜻을 상기해보면, '이런 거 좋아하고 저런 거는 싫어해요'라고 당당하게 말하면서 취향을 만들어가는 편이 훨씬 매력적으로 와닿을 듯하다.

생각의 공간

# 기억해줘

새로운 전시를 오픈했다. '향'을 주제로 한 전시로, 오래된 양옥을 활용했다. 전시 주제와 공간의 아우라를 자연스럽게 연결하기 위해 디자이너들이 많이 고생했는데, 신기하게도 방문객들이 세심하게 신경 쓴 디테일까지 알아본다. 온라인상의 리뷰들을 읽다 보면, 정말 일반인(디자이너가 아닌)인가 싶을 정도로 기획 의도와 전시의 디테일을 꿰뚫고 있는 분이 많다. 전시와 같은 문화생활을 영위하는 층이 두터워진 결과인지, SNS상에 보고 듣고 느낀 바를 계속 업로드하면서 발달된 능력인지, 혹은 사람은 원래 그 정도는 알아보는 것인지 궁금해진다. (물론 궁금증 이전에 감사할 따름이다.)

이런 뿌듯한 마음으로 전시장 마당에서 담당자들과 함께

발 상

리뷰를 하던 차였다. 정원을 거닐던 한 관람객과 눈이 마주쳤다. 순간 아는 분인가 싶었는데 아니었다. 그럴 수도 있지. 비슷한 사람은 많으니까. 그런데 또 한 번, 또 한 번. 시선을 돌릴 때마다 눈이 마주쳤고, 순간 나를 바라보는 눈빛에 긴장하고 말았다. 아(Oh), 아는 분인가. 이제 제대로 응시해야 한다. 그러자 그분이 인사를 했고 나도 고개를 숙여 답례했다. 그분이 내 얼굴에서 어색함을 읽었는지 다가와 자신을 소개한다. 회사가 운영하는 다른 공간에서 고객을 응대하는 분이다. 이미 몇 차례 만났고 반갑게 인사를 했고 이야기를 나눈 적도 있었다. 그런 분을 몰라본 것이다. 마스크를 써야 했던 시기의 일이라 그럴 수도 있다고 변명할 수야 있지만, 결국 다 핑계. 내 주의력과 기억력이 부족한 탓이다.

도쿄 메구로에 '통키'라는 돈가스집이 있다. 맛있는 히레카츠를 먹으면서, '장인정신은 이런 거구나' 느낄 수 있는 곳이다. 워낙 유명한 곳이라 부연설명은 생략. 가게에 들어서면, 중앙에 자리 잡은 사각형의 대형 조리대가 눈에 들어온다. 요리 퍼포먼스가 펼쳐지는 무대이다. 물론 쇼와 같은 퍼포먼스는 없다. 할아버지부터 손녀뻘 여성까지 각자 자신의 역할을 일사불란하게 하고 있을 뿐이다. 펄펄 끓는 기름 솥에서 긴 젓가락

생각의 공간

으로 잘 튀겨진 돈가스를 골라내는 모습이나, 아삭아삭 씹다가 어느새 사라져버리는 양배추를 바로바로 예쁘게 담아주는 손길과 속도에 감탄이 절로 나온다. 그 이외의 퍼포먼스들(?)은 또다시 생략.

이 돈가스집은 워낙 붐비는 곳이라 내부에는 차례를 기다리는 사람으로 가득하다. 벽을 따라 배치된 좌석에 앉아 있다가, 자기 차례가 호명되면 벌떡 일어나(그렇게 된다) 바테이블로 옮겨가는데, 이 과정에서 항상 신비롭게 여겨지는 부분이 있다. 손님들을 주시하고 있는 아저씨(이런 호칭이라 죄송합니다)의 역할이다. 여기는 번호표도 없고, 입장 순서와 상관없이 원하는 대기석에 앉는 식이다. 무작위로 앉아 있는 수십 명의 사람들이 차례가 되면 인원수에 맞춰 바테이블로 안내된다. 오차가 없다.

그 아저씨가 한순간이라도 딴청을 피우거나 하면 어떤 상황이 벌어질까. 나에게는 상상조차 벅차다. '통키' 대대로 내려오는 비법 노트에 '손님을 기억하는 법'이라는 챕터가 있는 게 아닐까. 그 광경을 보고 있노라면, 튀김의 노릇한 향과 소스의 달콤한 향에 배가 꼬르륵거리는 와중에 잠시 겸허한 마음이 든다. 내 기억력에 절망하는 순간에 그 아저씨가 떠오르곤 한다.

다른 사람들로부터 기억되고 싶다는 욕구는 자연스럽다. '기억되고 싶어요'라고 굳이 말할 필요도 없고, 남들이 날 기억해주길 절실히 바랄 필요도 없지만, 기억해주면 기쁘고 감사하다. 브랜드도 고객에게 기억되고 싶다는 욕구가 있다. 단, 브랜드에 있어서는 생사가 걸린 욕구다. 브랜드는 기억되지 못하면 소멸되는 운명이기 때문이다. 그래서 브랜드의 크리에이티브를 펼쳐나갈 때면, 기억되고 싶다는 나의 욕구를 브랜드로 옮겨본다. 그 욕구는 상당히 깊이 자리 잡고 있어서, 창의성을 펼치는 데도 큰 역할을 한다. '기억되고 싶다'는 욕구가 일어나는 순간, '어떻게 할까' 하는 발상이 떠오르기 때문이다. 어떤 모습으로 기억되고 싶은지, 어떻게 하면 오래 기억될 수 있을지 꼬리에 꼬리를 물고 아이디어가 펼쳐진다.

때때로 브랜드는 고객들이 자신을 기억하고 있는지 확인하기도 하는데, 주저 없이 이름을 기억해낸다면 너무 기쁘겠지만 (비보조 인지도), 힌트를 주거나 슬쩍 이름을 알려줬는데도 들어본 적 없다는 반응을 보이면(보조 인지도) 브랜드도 슬프다. 고객과 브랜드의 관계를 돈가스집 통키에 대입해보면, 나 정도의 기억력을 가진 고객이 그 아저씨 역할을 하고 있는 극한 상황이다. 브랜드들이 대기석에 옹기종기 앉아 고객의 선택을 기

다리고 있다. 이름이 불리지 않으면 당연히 슬프다. 슬픔을 겪지 않기 위해서는 많은 일을 잘 해내야 한다.

오늘도 거리에서, 또 스마트폰 화면에서 수많은 브랜드가 끊임없이 고객에게 말을 걸고 있다. "저기요~", "여기 좀 보세요~", "잠깐 봐줄래요?", "저 예쁘죠?", "저 멋지죠?", "저는 사귀어볼 만하답니다~", "제가 필요할걸요?", "오늘 특별히 여기 들렀습니다", (말없이) 윙크~. 말투와 말씨가 무척 다양한데, 결국 다 기억해달라는 애원이다. 나도 브랜드와 함께 인사 잘하는 법을 연구하는 일을 하고 있다. 그래서 누군가 먼저 인사를 건네주면 반갑게 맞이하고 싶다.

디즈니 픽사의 애니메이션 〈코코Coco〉의 OST 디럭스 에디션에는 「Remember Me(기억해줘)」라는 곡이 아홉 가지 버전이나 실려 있다.

브랜드도 고객에게 기억되고 싶다는 욕구가 있다.
단, 브랜드에 있어서는 생사가 걸린 욕구다.

브랜드는 기억되지 못하면
소멸되는 운명이기 때문이다.
그래서 브랜드의 크리에이티브를 펼쳐나갈 때면,
기억되고 싶다는 나의 욕구를 브랜드로 옮겨본다.
그 욕구는 상당히 깊이 자리잡고 있어서,
창의성을 펼치는 데도 큰 역할을 한다.

# 디지털과 아날로그

유튜브 채널 〈과학하고 앉아 있네〉를 애독하고 있다. 이 채널이 재미와 유익성에 비해 아직도 충분히 알려지지 않았다는 안타까움이 있다. 이 채널은 과학 커뮤니케이션의 대중화에 큰 몫을 했고, 다른 과학 프로그램이나 관련 연사들이 싹트는 과정에서 든든한 버팀목이 되었다고 생각한다.

최근에 즐겨 보는 콘텐츠는 '격동 500년'. 한 과학자의 일대기를 조망하는 내용이다. 이름의 유래, 성장 과정의 시시콜콜한 일화에서부터 과학적 발견과 이론에 대한 상세한 설명에 이르기까지 방대한 내용을 시간의 구애 없이 풀어내고 있다. 아인슈타인Einstein 편은 일곱 시간이 넘는다. 녹화 도중에 몇 번이나 쉬었을지, 화장실은 잘 다녀왔을지 궁금할 정도다.

꼬리에 꼬리를 물고 흘러가는 이야기를 따라가다 보면 긴 시간이 훌쩍 지나 있고, 머릿속에는 어렴풋하게나마 한 사람의 삶이 새겨진다. 과연 이런 방식으로 유튜브 채널을 운영해도 괜찮을까 싶기도 하지만, 구독자 입장에서는 감사할 따름이다. 그 콘텐츠 덕분에 과학의 역사와 발견, 주요 이론에 대한 이해도가 높아졌는데, 닐스 보어Niels Bohr 편은 디지털과 아날로그에 대해 다시 생각해보는 계기가 되었다.

우리는 일반적으로 '아날로그'를 끊김 없이 이어지는 연속형의 개념으로, '디지털'을 0과 1로 상징되는 있음과 없음의 끊김형(수치형)의 개념으로 이해한다. 음성 송수신의 경우, 목소리의 진동을 그대로 전기 신호로 보내는 것이 아날로그, 진동의 파장을 0과 1로 전환해서 보내는 것이 디지털이다. 사진의 경우에는, 광선이 사물의 영상을 필름에 그대로 비추는 것이 아날로그, 광선의 정보를 0과 1로 전환해서 기록하는 것이 디지털이다. (이 정도의 서술을 위해서도 온라인상의 정보를 열독해야 하는 나의 한계를 밝혀둔다.)

이와 같은 원리를 알고 모르고와 관계없이, 우리는 일상적으로 두 개념을 대립적으로 쓰고 있다. 끊김과 연속, 실체와 가상, 과거와 미래, 인간적인 것과 인공적인 것, 섬세한 손길과

명쾌한 해석처럼 말이다. 그런데 닐스 보어 편을 보다 보니, 지금처럼 두 용어를 대립되는 개념으로 쓰기가 찜찜해졌다. 정말 이토록 명쾌하게 구분되는 개념인 게 맞을까? 지적 호기심이라 부르기에는 민망하면서도, 불편한 마음을 그대로 둘 수는 없는 어처구니없는 상황에 직면했다. 난감하다. 이런 마음을 그대로 둘 수 없어, (깊이가 얕아 별 쓸모는 없겠지만) 내 나름의 해석을 만들어보게 되었다. 그 내용은 다음과 같다.

우리가 아날로그라고 부르든 디지털이라고 부르든 둘 다 전자의 이동에서 출발한다. 전자는 전기를 일으키는 것만이 아니라, 하나의 원자에서 다른 원자로 이동하면서 물리적 변화와 화학적 변화도 일으킨다. 결국 미시적 차원에서, 전자가 여기에 '있는지 없는지'라는 '있다 없다', 즉 '0과 1'로 대변되는 디지털의 '끊김형' 개념은 우리가 현실이라 부르는 아날로그까지 포괄한다. 우리가 연속적이라고 감각하는 모든 현상은 우리 감각질의 한계로 인한 오해일 뿐이지 않을까. 1초당 24프레임으로만 돌아가도 움직이는 영상이라고 받아들이듯이 말이다.

허점이 많겠지만, 정리하자면 이렇다.

하나. 디지털로 대변되는 끊김형(수치형, 0과 1, 있음과 없음)은 전자의 이동으로 발생하는 모든 현상, 즉 물리적 변화와 화학

적 변화를 포괄하는 세상만사의 모든 현상을 발생시키는 바탕 원리를 이야기할 수 있는 개념으로 상향 조정한다.

둘. 아날로그로 대변되는 연속성은 인간의 인지능력 한계에 기인한 것으로, 인간이 무한대의 자극에서 가장 효율적인 방식으로 살아갈 수 있도록 진화해온 범위의 상징으로 수정한다.

두 개념에 대한 나의 이해가 이렇게 달라진다고 해서, 어떤 이득이 생기는 건 아니다. 오히려 명확히 대비되어 상반시킬 수 있는 좋은 소재를 잃었을 뿐이다. 디지털과 아날로그에 대한 이야기가 나오면, 이제 나는 인간의 인지한계에 대한 넋두리밖에 할 수 없을지 모른다. 그래도 이렇게 알아가는 여정이 좋다. 여전히 완전하지는 않더라도 말이다.

한동안 인문학적 소양이 중요하다고 생각해왔는데, 언제부터인가 과학적 사고의 필요성을 강하게 느끼게 되었다. 인문학이 'Why'에 대한 탐구와 고뇌를 펼쳐내는 사이, 과학은 발견된 사실을 가만히 늘어놓는다. 중세에는 천문학이 종교의 권위를 위협하는 근거들을 제시했고, 지금은 뇌과학이 종교가 있어도 괜찮다고 말하고 있다. 생명체가 살아남기 위해서는, 뇌의 능력을 효율적으로 활용하기 위한 기작을 발전시키고 집중도가 요구되는 행위에 에너지를 써야 한다. 따라서 비효율

적인 판단은 (꼭 종교에 국한되지 않더라도) 그냥 '믿어서' 받아들이는 게 자연스럽다는 것이다.

과학은 인간이 추구하는 가치와 이상의 허구성을 드러내기도 하고, 그럴 수밖에 없었다는 인식에도 도달하게 한다. 한편으로 과학은 문명의 이기라 부르는 수만 가지 장치와 도구, 편의시설과 시스템, 의학과 생명연장기술을 발전시켰다. 아직도 과학은 수많은 미지의 영역을 탐험하고 있다.

과학이 어렵고 삶과 동떨어진 영역으로 느껴질 수도 있지만, 이 시대를 움직이는 근간에 과학이 있음을 부정할 수 없다. 〈과학하고 앉아 있네〉와 같은 채널이 지향하는 바도 누구나 과학을 가깝고 친숙하게 여기면서 과학의 원리를 이해하고 과학적 사고를 하는 것이 아닐까 싶다. 문맹률이 낮은 국가일수록 발전 가능성이 높은 것처럼, 과학적 사실에 대한 이해와 과학적 사고가 퍼질수록 세계가 바람직한 방향으로 발전하지 않을까 생각한다. 인간을 다른 종과 구분하거나 생물과 무생물을 구분하는 틀을 넘어, 온 우주의 흐름 안에서 존재의 가치 (부여할 수 있다면)를 재인식하며 진화하는 데도 과학적 사고가 도움이 될 수 있다고 생각한다.

그리고 창의성이라는 욕구가 과학을 발전시키고 확산시키는 데 크게 활용되고 있다고 생각한다. 과학이 모두에게 친숙

해질 수 있도록 알리는 영역에서도 더 다양한 창의적 접근이 이뤄지면 좋겠다. 아직도 '과학'이라는 말을 들으면 살짝 머리가 아프지만, 그보다는 흥미가 일고 더 알고 싶어진다. 이런 욕구가 사라지기 전에, 무언가를 해보고 싶기도 하다.

# 전생했더니 슬라임이었던 건에 대하여

　말랑말랑한 슬라임을 만지작거려본 경험이 있으신지. 무어라 형용할 수 없는 신기한 질감에 손가락이 자동적으로 반응한다. 슬라임이 아이들 장난감이라는 선입견이 있다면, 어른들이 얼마나 슬라임에 빠져드는지 알려주고 싶다. 오프라인 공간 한편에 큰 수조를 설치하고 슬라임을 듬뿍 담아두면, 남녀노소 할 것 없이 몰려들어 두 손을 푸욱 담그고 만지작만지작한다. 신선하고 색다른 감촉, 비일상적 감각이 상상력과 창의력을 자극한다. 슬라임은 기획 단계부터 그런 목적성을 가지고 개발되었다고 하는데, 도대체 언제 어디서 탄생했을까.

　"1970년대 초, 여기는 미국 장난감 회사인 마텔Mattel의 연

구실. 과학자와 연구원들이 새로운 장난감에 대해 발상한다. 아이들이 만지고 놀 수 있으면서도 음식만큼 안전한 물질을 만들어보자! 이들은 수년간 수많은 실험과 시행착오를 거친 끝에 특유의 점성과 신기한 질감을 가진 물질을 만들어냈고 '슬라임'이라 명명한다. 1976년 어느 날 초록색 슬라임이 첫 출시된다. 이 제품은 즉시 아이들 사이에 선풍적인 인기를 끌어 다양한 종류로 개발되며 전 세계로 퍼져나간다. '슬라임'이라는 창의적인 제품을 만들어낸 마텔 연구팀은 이러한 경험을 바탕으로 지금도 건강한 장난감 문화를 만들기 위해 노력하고 있다."

인터넷에서 검색한 80퍼센트의 팩트를 바탕으로 써본 헌정사인데, 마텔 연구실을 떠올릴 때 제일 궁금해지는 점은 그곳에서 일하는 사람들이다. 마텔 연구실에서 회사의 트레이드마크가 된 '바비 인형', 자동차 장난감인 '핫휠'도 개발했다고 하는데, 대체 어떤 구성으로 어떻게 일하는 조직일지 호기심이 가시질 않는다. '세상에서 가장 창의적인 조직은 장난감 회사의 연구실이라고 믿고 있는 사람입니다. 크리에이티브 관련 일을 하고 있는 사람으로서 당사의 연구 활동을 동경해왔고, 잠시라도 방문해서 노하우를 전수받고 싶습니다'라고 메일을 보

내볼까 싶기도 하다. 조직을 운영하는 입장에 있다 보니, 진행 중인 프로젝트 하나하나를 어떻게 풀어나갈지에 대한 생각과 더불어 조직의 구성과 운영, 비전 제시와 모티베이션(동기 부여) 등에 이르기까지 생각할 거리가 많다. 머리가 아파오기도 하지만, 호기심은 멈출 틈이 없다.

슬라임은 미국에서 태어난 지 37년이 되던 해에 동양의 한 나라에서 소설 주인공이 된다. 《전생했더니 슬라임이었던 건에 대하여》는 일본 후세伏瀬 작가의 라이트노벨로, 2013년 2월에 웹소설로 발간되었다. 2023년 2월 현재 4,000만 부를 돌파하며 라이트노벨 시리즈 누계 부수 1위를 갱신했다고 하니, 이 기쁜 소식을 마텔 연구진들에게도 알려주고 싶다. 이 작품은 애니메이션화 되어 넷플릭스 알고리즘을 타고 내 계정에도 자주 등장하게 된다. '무슨 제목이 이래? 내가 아무리 이세계異世界물을 좋아한다 하더라도(정말로 즐기는 콘텐츠 분야이다) 전생한 슬라임 따위의 이야기에는 흥미가 없어. 나도 내 나름의 기준이 있거든' 하고 무시하다가 한가한 어느 날 플레이를 눌러버린 후로 팬이 되었다.

이 과정에서 이세계물이 가진 무한한 가능성을 다시 깨닫게 되었다. 이세계물은 주로 일본의 애니메이션, 만화, 소설, 라이

트노벨에서 볼 수 있는 장르로, 주인공이 현실 세계에서 다른 세계로 이동하거나 전생하는 스토리를 다룬다. 주로 주인공이 사고나 죽음 또는 게임이나 마법을 통해 현존하는 세계가 아닌 판타지적 속성을 가진 다른 세계로 이동하는 것으로 시작된다. 그 후에 새로운 환경에 적응하고, 때로는 그 세계에서 특별한 능력이나 지위를 얻게 되는 모험이 그려진다. 평범하거나 실패한 인생을 살던 현생과 달리 이세계에서는 영웅, 용사, 마법사 혹은 귀족처럼 강력한 능력이나 지위를 얻는 경우가 많다. 많은 이세계물이 게임 메커니즘을 접목해 스테이터스, 레벨 업, 스킬이나 아이템 획득 등으로 주인공의 성장을 시각적으로 표현하기도 한다. 이세계물은 액션, 모험, 학교생활, 직장생활, 로맨스, 정치와 경제 등과 결합하면서 장르 확장의 무궁무진한 가능성을 보여준다. 그렇게 슬라임과도 연결된 스토리가 등장한 것이다.

전생해서 슬라임으로 다시 태어난다는 비상식적인 설정을 받아들이고 나면 소재에 대한 거부감이 설 자리를 잃어 한층 더 대담하게 생소한 소재에 마음을 열게 된다. 전생해서 검이 되거나 해골이 되거나 심지어 자동판매기가 되는 스토리조차 받아들인다(물론 다 재미있다는 건 아니다). 어려서부터 빠져 있던 SF 장르가 과학과 기술의 비약적인 발전과 더불어, 상상력을

자극하는 역할을 내려놓고 현실적 솔루션을 찾는 영역으로 이동해버려 상상 자극에 대한 갈증이 생겼는데, 이세계물이 이를 어느 정도 해소해주고 있다.

이세계물은 일종의 판타지지만, 현실에서의 기억과 경험을 유지한 채 새로운 세계에서 제2의 인생을 시작한다는 측면에서, 현실이 아닌 다른 세계만을 배경으로 한 여느 판타지와는 구분된다. 말도 안 되는 수만 가지 조합을, 스토리텔링의 힘을 빌려 흡입력 있는 콘텐츠로 풀어나가는 과정은 정말 흥미롭다. 어떻게 저런 상상을 할까 싶을 정도로 창의적인 발상이 개연성 있게 엮여 있다. 대화를 하다 이세계물 예찬론을 살짝 꺼내면, '그 나이가 되어서도 그런 콘텐츠를 보다니. 쯧쯧' 하는 눈빛을 받는 경우도 꽤 있다. 그래도 좋아하는 건 어쩔 수 없지 않나요? 좋아하는 것이 많을수록 호기심이 깃들기 쉽다.

어떤 종류의 호기심이든, 호기심은 창의성을 자극하고 발산시키는 원동력이 된다. 현실적인 고민도 좋지만, 일상 어딘가에 허무맹랑한 상상이 들어설 영역을 열어두는 건 좋다고 생각한다. 창의적인 상태를 유지하고 싶다면, 상상력을 동원해서 즐길 거리를 늘려가면 좋겠다. 그 속에서 호기심과 더불어 모티베이션이 싹튼다. 즐길 거리는 소중하다.

발 상

# 바위는 베라고 있는 것인가

갈비뼈가 여러 개 골절되는 사고를 당했다. 숨 쉴 수 없을 만큼의 통증이 계속되었다. 영화에서 전투 중에 부상을 당하고도 강한 정신력으로 끝내 싸워 이기는 주인공의 모습이 아른거렸다. 건강할 때는 무심코 감동하며 흘려보낸 장면들이었건만, 말도 안 되는 설정이라는 확신이 마구 올라온다.

뼈가 아물기 전에 B형 독감에 걸렸다. 중요한 보고가 여럿 겹쳐 있던 한 주를 보낸 금요일 밤부터 온몸이 쑤시기 시작했다. 감기몸살 약을 먹으며 3일을 버틴 후에야 B형 독감 판정을 받고 수액을 맞았다. 갈비뼈 골절로 마약성 진통제를 장기간 복용하는 와중에 독감 약까지 추가되니 정신이 몽롱한 상태가 가시질 않았다.

생각의 공간

생각이 망상으로 흘러간다. '발이 편해야 맘이 편하고 맘이 편해야 일이 잘되죠~ 오~오오 무등 양~말.' 통증 없이 편안하고 싶다는 욕구가 기억의 심해에 잠들어 있던 CM송까지 깨운다. 의욕이 상실된 현재의 상태를 되돌리기 위해, 신체가 모든 가능성을 총동원하는 눈물겨운 시도다.

침대에 누워 망상을 떨쳐보려고 TV를 켰다. 〈귀멸의 칼날: 남매의 연〉 극장판이 방영되고 있다. 탄지로가 귀살대에 입단하기 위해 사기리산에서 수행하는 장면이 펼쳐진다. 스승인 우로코다키가 칼로 커다란 바위를 절단해야만 귀살대의 최종 선발전 참가를 허락하겠다고 말한다. 족히 2미터는 되어 보이는 바위 앞에서 탄지로는 읊조린다. "바위는 베라고 있는 것인가."

이미 열 번 넘게 보면서 감동에 감동을 거듭한 장면인데, 또다시 '말도 안 되는 설정'이라는 목소리가 머릿속에서 쩌렁쩌렁 울린다. 탄지로가 바위 표면을 칼로 내리친다. 흠집 하나 내지 못하고 사정없이 튕겨나가는 칼날 소리. 그 소리는 예민해진 내 몸을 타고 손과 팔, 어깨와 가슴까지 날카로운 날의 반동을 전한다. 귀살대가 되기 위해 매일 해 뜨기 전, 산을 오르고 수많은 장애물을 극복했던 장면들까지 함께 떠오르며

'나라면 도저히 못 할 거 같은데…'라는 체념이 든다. 사비토와 마코모의 도움으로 탄지로는 마침내 바위를 베어낸다.

'나는 바위를 베어낼 수 있는 사람인가.' 애니메이션을 보면서 자문이 인다. 아픈 몸이 몽롱한 정신에 생명력을 일깨우기 위해 애쓰고 있다. 아침에 출근하니 노장 야구감독의 책이 놓여 있다. 몇 장 넘겼을 뿐인데, 아프다고 낑낑대는 내가 들어설 자리가 없다. 삶의 철학이 단단하고 단단하다. 이분의 철학은 행동이다. 생명력 넘치는 행동으로 연결되는 생각은 강렬하다. 결국 머릿속에서만 굴러다니다 마는 생각은 망상일 뿐이다.

아픈 몸은 아픈 대로, 망상은 망상대로, 업무를 본다. 미팅 시간이 되어 브랜드와 디자인, 크리에이티브에 대한 이야기를 나눈다. 몸이 안 좋고 머릿속이 침잠할수록, 생각의 공간에서 업무의 방은 점점 작아지고, 다른 생각들과 분리된다. 그 작은 공간 안에서 미팅의 주제가 고립된다. 태생이 다른 생각들이 방문을 두드리지만, 들여보낼 여유가 없다. 창의성이 춤을 추기 어려운 순간이다.

모든 생각은 연결되어 있다. 일과 삶, 일과 사생활의 분리는 자연스러운 듯 보이지만, 생각의 공간에는 경계가 없다. 창의성의 발현은 이런 경계 없는 공간에서 생각들이 연결되며 일어

난다. 사물에 대한 호기심, 사람에 대한 관심, 세상이 돌아가는 방식과 힘의 관계에 대해 알고 싶다는 욕구. 그리고 살아 있는 존재로서 에너지를 발산하고 싶다는 근본적인 생명력이 연결 고리가 된다.

몸이 아프니, 대부분의 연결 고리가 끊겨 있다. 평소에 파도치는 수많은 욕구가 잠잠해진 상태. 대부분의 에너지가 신체의 생명력을 높이는 쪽으로 쏠려 있는 지금이다. 정신이 혼미한 상태에서나 쓸 수 있는 글인지도 모르겠다.

아프지 말자.

# 언어가 디자인하는 시대

어느새 디자인이라는 용어는 하나의 개념이 되었다. 전 세계가 풍요의 시대로 접어드는 과정에서 디자인은 기능을 넘어 아름다움을 추구하는 심미성에 대한 욕구를 담아냄과 동시에, 다양한 가치를 투영할 수 있는 개념이 되었다. 이제 디자인이 관여되지 않는 영역은 없다. 디자인의 옷을 입은 수만 가지 물건과 공간이 넘쳐나는 시대다.

'디자인'이라는 직무와 '디자이너'라는 전문가가 모든 산업의 영역으로 파고들어 자리 잡았다. 사물과 공간을 넘어 서비스와 디지털 영역을 넘나들며, 제품 디자인, 패키지 디자인, 그래픽 디자인, 인테리어 디자인, 공간 디자인, 패션 디자인, UX 디자인, UI 디자인, GUI 디자인, 서비스 디자인 등 다양한 층

위로 세분화되어 관련 인프라도 거대해졌다. 디자이너가 일하는 방식이나 디자인 원칙은 디자인 씽킹, 유니버셜 디자인, 사용자 경험 디자인과 같은 연구의 영역이 되기도 한다. 경영에 접목되어 디자인 경영이라는 화두로 영향력을 넓혀나가기도 한다. 이제 디자인은 지속가능 디자인, 사회적 디자인 등과 같이 시대 가치를 담아내는 방향으로 진화를 모색하고 있다. 이렇게 보면, 디자인이라는 분야는 여전히 유망한 듯 보인다. 하지만 위기감이 가시질 않는 것도 사실이다.

먼저, 언어가 디자인하는 시대로 들어서면서 느끼는 위기감이 있다. 어도비의 첫 작품인 포토샵이 세상에 등장한 것이 1990년인 것을 상기해보면, 디자이너의 표현 능력을 보조하는 디지털 툴은 빠르고 꾸준하게 발전하며 디자이너들의 작업 방식에 큰 변화를 일으켰다. 제품 디자이너로 처음 회사에 들어갔을 때만 해도 마커를 써가며 손으로 렌더링하는 선배들, 2D 툴인 포토샵과 일러스트레이터로 입체적 렌더링을 하는 선배들, 3D툴로 모델링과 렌더링을 하는 신입들이 공존했다. 새로운 디지털 툴이 개발되어도 (다수의 디자이너가 쓸 만큼) 일반화되는 데는 시간이 걸린다. 미세한 손의 스킬을 온전히 대체하기 어렵다는 기능적 한계도 있고, 툴 학습에 시간과 노력이 상

당히 요구되어서다. 그리고 어떤 경우든 '툴'은 디자이너의 창의성을 발휘하는 데 도움을 주는 도구일 뿐, '무에서 유를 짜잔~ 하고 만들어내는' 디자이너의 마법 자체를 대신하지는 못했다. 그 고유의 표현 기술 때문에 디자인 업무는 아무나 할 수 있는 게 아니라는 인식이 형성됐다.

그런데 생성형 AI는 전혀 다르다. 인간의 언어를 기반으로 스스로 무언가를 생성한다. 그 무언가는 모든 것이다. 언어와 결과물 사이에 디자이너가 들어설 자리가 줄어들고 있다. 생성형 AI는 디자이너가 마술을 부릴 기회를 주지 않고, 인풋된 언어에 즉시 마법 같은 결과를 보여준다. 진화 속도도 매우 빨라 점점 한층 정교한 결과를 만들어낼 것이다.

디자이너를 규정하는 핵심 역량을 창의성과 표현 기술이라고 단순화시킨다고 하면, 고유의 표현 기술이 IT기술로 침식되는 어떤 시점에 이르러서는 디자이너라는 역할이 성립되기 어려워진다. 다르게 표현하면, 모든 사람이 디자이너가 될 수 있다. 창의성은 디자인의 개념 안에 가두어둘 수 없다. 창의적인 생각을 하는 모든 사람의 것이다. 그런 시대에 '디자인'이라는 직무를 떠올리면, 쉽게 상상이 되지 않는다.

모든 사람이 언어 기반의 툴을 사용하여 자신의 경험을 바탕으로 현재 디자이너가 하는 일들을 해낼 것이다. 스마트폰

시대에 이르러 누구나 사진을 찍고 보정하고 편집하는 기회를 가지면서 사진가가 된 흐름과 유사하다. 사진에 관심만 있다면 비용과 시간에 대한 부담 없이 얼마든지 스킬을 기르고, 온라인상에서 이를 뽐낼 수 있다. 그 흐름은 이미 영상의 영역으로도 넘어갔다. 생성형 AI가 접목되면서 촬영, 보정과 편집은 물론, CG에 이르기까지 대부분의 영역이 언어적 발상으로 해결되고 있다.

디지털을 벗어나 제품이나 공간처럼 물성을 가지는 영역에서 소위 '모두의 디자이너화'는 아직 시간이 걸릴 수 있다. 하지만 물성화를 위한 전문성은 디자이너의 표현 능력이라기보다는 또 다른 기술과 공학의 영역이다. 생성형 AI가 표현 능력을 대신하고 이를 구현할 기술자만 있다면, 창의적 발상을 언어로 표현할 수 있는 사람에게 모두 무한한 가능성이 펼쳐진다. 디자이너가 자신의 핵심 역량과 역할을 어디에 두고 있느냐에 따라 상당한 위기가 될 수 있다. 디자이너라는 직함과 무관하게 모든 사람이 창의성으로 대결하는 시대가 되었다.

또 다른 위기감은 디자인 영역의 세분화에서 기인한다. 디자인이라는 용어가 정착되기 전에는 '장식미술'이라는 명칭으로 현재의 디자이너 역할을 하는 사람들을 뽑았다고 한다. 이

들은 제조업 초기에 상품에 심미적 매력을 불어넣는 역할을 했다. 즉, 물성을 가진 제품의 형태와 크기를 제안하고, 그 상품의 포장을 아름답게 만들고, 상품을 매력적으로 알리기 위한 광고물 작업도 했을 것이다. 형태와 컬러와 장식에 남다른 감각이 있고 표현해낼 수 있는 스킬을 가진 사람인 만큼, 다양한 영역에서 사업에 필요한 역할을 펼치지 않았을까 한다.

회사가 성장하면서 사람이 늘고 역할이 분화되고 세분화된다. 한 회사 내에서의 디자인 영역도 마찬가지다. 상품을 매력적으로 '만드는' 디자인, 상품을 매력적으로 '진열하는' 디자인, 상품을 매력적으로 '광고하는' 디자인으로 분화되고, 그 속에서 다시 세분화된다. 디자이너들은 각자에게 주어진 세분화 영역에서 경험을 쌓고 깊이를 만들어간다. 규모가 큰 회사와 브랜드일수록 더 세세하게 분화되며, 각 영역의 경계는 뚜렷하고 단단하다. 경계를 넘어가고 싶어도 경계의 반대편에 이미 그 역할을 하는 사람들이 있다. 그러다 보니 상대방에 대한 배려와 부담 때문에 경계를 넘는 일은 머뭇거려진다.

역할의 세분화는 고유성을 인정한다는 안정감을 주기도 하지만, 창의성이라는 욕구가 경계를 넘어 분출될 가능성을 차단한다. 디자인 영역의 세분화가 역으로 디자이너의 잠재력을 막고 있는지도 모른다. 지금의 시대는 세분화된 역할 간의 더

하기(합)만으로는 경쟁력을 갖출 수 없다고 생각한다. 반대로 이야기하면, 세분화된 역할에서 촉발된 창의성이 다른 영역에서도 영향력을 발휘할 때 새로운 경쟁력이 생길 수 있다.

제품 디자이너가 그 제품을 가장 멋지게 어필할 수 있는 비주얼을 만들어내고, 오프라인 공간의 매력도가 온라인 콘텐츠로 바이럴되고, SNS의 밈이 제품과 공간 디자인에 녹아든다. 창의성의 영역이 경계 없이 (심지어는 정신없이) 유기적으로 흘러가는 시대다. 세분화된 역할에 익숙해져버리면, 그 영역의 경계를 넘어서기 두렵고 거부감이 들 수 있다. 낯설어져버린 일에 뛰어드는 과정은 여러모로 망설여진다. 그럴 수밖에 없고, 자연스러운 감정이다. 그렇다고 가만히 있기에는 시대가 너무나도 빠르게 변하고 있다. 망설여지더라도, 그 마음을 그대로 안고서라도, 조금씩이라도 해보는 수밖에 없다. 그래야 후회가 없다.

마지막으로, 어디까지가 디자인인가 하는 의구심이 있다. 얼마 전에 서울 동대문 DDP에서 열린 한 전시를 둘러보다가, '디자인 상품'이라고 구획된 섹션을 지나게 되었다. 이 구분의 기준은 뭐지? 디자이너라 불리는 사람이 참여하여 개발한 상품이라는 의미로 읽히기는 했지만, 이제는 식상해진 구분이라

는 생각이 들었다. 디자인이 좋다 나쁘다를 논할 수는 있어도, 더는 디자인이 된 것과 그렇지 않은 것을 구분할 수 있는 시대가 아니다. 이미 모든 것이 디자인을 입고 있다. 디자이너라는 직업을 갖지 않아도 디자이너 이상의 감각을 펼치는 사람이 넘쳐나고, 디자인이라는 관점에서 굳이 논할 필요 없이 아름답고 사랑받는 상품이 가득하다. 상품이든 공간이든 서비스든, 퀄리티나 개발 방식을 기준으로 디자인 영역의 안과 밖을 나눈다는 발상은 (디자인 관련 종사자는 필요성을 느낄지 모르겠지만) 이제는 무의미하다.

앞서 이야기한 생성형 AI의 대중화가 일상이 된 시점이 도래하면, 디자인의 경계와 디자이너의 경계는 더욱 모호해질 것이다. 디자인뿐만 아니라 디자이너라는 구분조차 사라질 수 있다. 그 시대가 되면, 지금의 디자이너들은 어디서 무엇을 하고 있게 될까. 디자인이 모두의 것이 되어버린 시대에 현재의 디자인 인프라는 어떻게 될까. 회사 내의 디자인 조직, 디자인 업체, 디자인 매체, 디자인 전시, 디자인 협회, 디자인 어워드⋯⋯. 그 인프라에 연결된 수많은 사람은 어떻게 될까. 그들이 여전히 '디자인'이라는 개념에 의지하며 자신의 역할과 지위를 유지해나갈 수 있을까? 그 시대에도 디자인이라는 말이 매력적일까? 확장성이 있을까?

미래를 어둡게 바라보면 이마에 주름만 는다. 생성형 AI에 대해서도 의견이 분분하다. 생성형 AI가 디자이너의 역할을 대신하게 되어 디자이너들이 일자리를 잃게 될 거라는 전망도 있고, 디자이너가 더 창의적인 작업에 집중하게 될 거라는 전망도 있다. 전망은 전망일 뿐, 기술은 발전하고 시대는 흘러간다. 지금 할 수 있는 일은 누구보다 빠르게 새로운 툴을 익히고 툴로써 최대한 활용하는 것이다. 그리고 어느 날 언어만으로 모든 것이 창조되는 시기가 도래하면, 그 시대에 할 수 있는 다른 일을 하면 된다.

긍정적으로 생각해보면, 창의성을 계속 발휘하며 살아온 디자이너들에게는 자기 분야를 넘어서서 창의성을 활용할 수 있는 영역이 무궁무진하게 열리는 미래가 된다. 마음만 먹으면 특정 기술을 힘들여 배우지 않고도 자신만의 끼나 감각을 펼칠 수 있다. 그에 걸맞은 새로운 크리에이티브 생태계도 자리를 잡아갈 것이다. 그때도 '디자인'이라는 단어가 매력적으로 들릴지는 모르겠지만, 그 단어에 얽매이지 않으면 될 뿐이다.

# 작은 영화관

한 사람이 인생에서 줄을 서는 시간은 평균 2년이라는 글을 읽었다. 그 글에서도 인용한 문장이었기에 통계 자료의 출처를 알 길은 없다. 과연 어떻게 계산했을지 궁금증이 끊이질 않아서 머리를 굴려보다가, 지루하게 줄 서 있던 순간들을 떠올리며 그냥 수긍하기로 했다. '이런 통계를 설득력 있게 추출한 사람은 상당한 수준의 창의성을 갖춘 사람임에 틀림없다!'는 확신에 사로잡힌 쓸데없는 경쟁심은 (스스로의 수준을 망각한 채) 생각의 공간에서 정처 없이 거리를 헤매고 있다. 그만! 나는 지금 바쁘다.

줄서는 시간이 아깝다고 쉽게 말하는 사람이나 줄설 가치가 있는지를 꼬치꼬치 캐묻는 사람은 단지 여유가 없을 뿐이

다. 줄서 있다고 해서 시간이 응축되어 사라지지는 않는다. 친구와 도란도란 이야기를 나눌 수도 있고, 음악을 들을 수도 있고, 주변을 둘러보며 사람들을 관찰할 수도 있다. 오랜만에 자기 멋대로 떠오르는 망상의 세계에 푸욱 빠져보는 시간을 가질 수도 있다. 단지 그럴 여유가 없을 뿐이다. 바쁜 현대인의 삶은 애처롭다.

　중·고등학교 시절, 일상에서 반복되던 이야기다. 영화 개봉 당일 아침 일찍 집을 나선다. 극장이 위치한 지하철역에 도착해 계단을 뛰어올라 길게 늘어선 줄 뒤로 합류한다. 여기는 종로3가. 아무리 줄이 길어도, 오늘 중으로 영화를 볼 수 있다는 사실만으로 만족스럽다. 설렘과 두근거림뿐이다. 혼자 간 경우에는, 줄서 있으면 딱히 할 일이 없는 경우도 많았다. 그러면 크게 걸린 영화 포스터를 바라보며 시간을 보낸다. 개봉 당일 따끈따끈하게 새로 걸린 영화 포스터는 상상의 나래를 펼치기에 안성맞춤이었다. 포스터에 그려진 장면과 등장인물, 감독과 배우의 이름을 그간 주워들은 정보들과 매칭해본다. 별의별 생각과 공상에 빠져들었다. 긴 기다림 끝에 영화를 봤고, 거리로 다시 나왔을 때는 영화에 빠져 있던 만큼 주변이 낯설게 느껴졌다.

집 근처에 삼류극장이 있었다. 개봉한 지 한참이 지나 기억에서 잊힐 즈음, 동시 상영으로 영화가 걸린다. 이곳의 포스터를 보고 있으면 나도 모르게 불평과 불만이 튀어나왔다. 배우의 얼굴이 실물과 달라도 너무 달랐기 때문인데, 얼굴만 크롭해서 '배우 알아맞추기 퀴즈'를 내도 손색이 없을 정도였다(출제자가 비난을 면할 수 없을지도 모른다). 동시 상영 중에 끌리는 영화가 있을 때마다 가곤 했지만, 어둑한 분위기, 열이 애매하게 맞지 않는 좌석과 쾌쾌한 냄새에 나도 모르게 빨리 보고 나가야지 하는 심정으로 영화를 봤다. 그럼에도 여러 번 다닌 걸 보면 30퍼센트 정도의 할리우드 키드이지 않았나 싶다.

작년 부산국제영화제 기간에 맞춰 독립예술영화를 상영하는 작은 공간을 마련했다. 오프라인 공간에서 다양한 고객 경험 프로그램을 실험해보고 있는데, 지역의 문화 활동과 연계해볼 수 있는 기회였다. 내가 먼저 제안한 활동은 아니고, 관심을 가진 구성원의 발상이었는데, 청년들을 지원하는 회사의 CSR 활동과 맥락이 맞아 자연스럽게 추진해보게 되었다. 20여 명 정도가 들어설 수 있는 작은 상영관에서 독립영화를 다루는 배급사와 교육 기관과 함께 러닝타임이 30분 정도 되는 '청년과 예술'을 테마로 한 영화들을 상영하기로 했다.

생각의 공간

기획 초기에는 오프라인 '고객 경험' 실험이라는 의도대로, 깊숙이 기대어 앉거나 편히 누워서 보는 등 관람객들에게 색다른 관람 경험을 제공하는 공간 장치들을 구상했다. 하지만 논의 끝에 (이미 그 자체로 완성체인) 영화에 집중할 수 있게 공간을 심플하게 구성하기로 했다. 작은 공간이지만 최대한 스크린을 크게 볼 수 있도록 레이아웃을 배치하고, 접이식 의자지만 간격을 충분히 벌리고, 좋은 사운드를 위해 음향기기를 대여했다. 실제 공간을 보면 무언가 디자인이 되어 있다는 인상을 받기보다는, 작고 소박한 상영실이라고 느껴진다.

　　물론 디테일하게 들여다보면, 별도의 작은 룸에 감독(이 앉을 법한) 의자에 앉아 큐시트나 확성기를 들고 사진을 찍을 수 있는 포토존도 있고, (상영작 과반 이상이 공식 포스터가 없어서) 각 작품의 개성을 담은 포스터를 손수 만들어 마련한 '상영작 포스터 Wall'도 있다. 또 간단한 음료와 스낵을 무료로 먹을 수 있는 배려까지 더해졌다. 하지만 전체 공간 콘셉트에서 보면, 디자인 자체는 크게 뒤로 물러나 있는 공간으로 완성되었다. 대단한 디자이너들이다. 언뜻 들락날락거렸던 삼류극장이 떠올랐지만, (당연히 그와 다르게) 좋은 느낌이다.

　　'디자인을 한다'고 생각하면, 눈에 띄게 무언가를 표현해야

한다는 무언의 압박이 있다. 하지만 '크리에이티브를 발휘한다'고 생각을 전환하면, 눈에 보이는 표현에 얽매이지 않고서도 풀어낼 거리가 많아진다. 과하지 않으면서도 풍성한 경험을 만들어낼 수 있게 된다. 그 전환으로 '할 일이 더 늘어나는' 숙명을 짊어지게 되기도 하지만, 시야가 넓어지고 성취감은 커진다.

# 그래서 우리는 음악을 듣는다

　나른한 오후 우연히 들른 카페에서 그레고리 포터Gregory Porter의 「If Love Is Overrated」 같은 곡이 흘러나오면 기분이 좋아진다. 내가 좋아하는 뮤지션의 최애 곡이기 때문이기도 하지만, 다른 이유도 있다. 아마도 선곡이 사장님의 취향이지 않을까 싶어서고, 취향이 녹아든 공간을 좋아해서다. 그레고리 포터는 재즈 보컬 중에서 상당히 세련된 톤이면서도 동시에 묵직한 보이스다. 게다가 이 곡의 가사는 매우 절절하다. 트렌디한 카페에서 대낮부터 틀기에는 망설여질 만한 곡이다. 시간이 일러 살짝 어색하기도 하다. (물론 나는 좋지만.) 어색할 수도 있음을 아랑곳하지 않는 취향이 녹아든 공간은 매력이 한 스푼 더해진다.

전혀 다른 경험도 있다. 언제부터인지 회사 화장실에 들어가면 모차르트의 클라리넷 협주곡이 흘러나온다. 무난하게 여러 클래식을 틀고 있다고 하기에는 이 곡의 빈도가 너무 잦다. 좋아하는 곡을 화장실에서 듣게 되면, 뭐랄까 카페와는 다른 상호작용이 일어난다. 집에서 같은 곡을 틀면 나도 모르게 화장실 이미지가 떠오른다. 난감하다. 아파트 지하 주차장에서는 리사 오노<sup>Lisa Ono</sup>의 「Pretty World」 앨범이 반복되고 있다. 인적이 드물고 어둑한 공간에 퍼지는 그녀의 목소리가 처량하게 들린다. 이런 곳에서 노래를 부를 뮤지션이 아닌데. 예전에는 클래식이나 가곡이 들릴락 말락 하게 흘러나왔는데, 새로 부임한 관리소장이 '당신이 차에서 내리는 순간, 멋진 음악이 기다리고 있는 주차장, 우리 아파트는 이런 섬세한 서비스까지 제공하고 있답니다' 하는 방침을 세웠는지도 모르겠다. 하지만 그 취지에 아랑곳하지 않고 세계적인 뮤지션이 연주를 하건 말건 사람들은 무심하게 차를 타고 내린다. 내가 좋아하는 음악이 이렇게 소모되고 있다는 사실에 눈물이 난다. 관리실로 달려가서 스위트 피플<sup>Sweet People</sup>의 「The Greatest Hits」 같은 앨범으로 바꿔주고 싶다.

아침에 주차장에서 나를 기다리는 '블루'(차의 애칭이다)에

올라 시동을 켜면, 블루는 내가 어젯밤에 잠들며 들었던 음악을 슬그머니 플레이 해준다. 아이폰, 애플뮤직, 블루투스 그리고 현대자동차의 A/V시스템이 만들어낸 하모니다.

어느 날 새로 오픈한 전시회 현장 감리를 끝내고 직원들과 함께 블루에 탔다. 시동소리와 함께 유키 구라모토Yuhki Kuramoto의 1998년 앨범 「Refinement」의 「Nostalgia」가 흘러나온다.

"유키 구라모토 정말 오랜만에 듣네요. 예전에는 콘서트에도 늘 갔었는데."

"콘서트에 갈 정도면, 정말 좋아하는구나?"

"저는 지난주에 김동률 콘서트 다녀왔어요."

"김동률 좋지. 이 곡 끝나면 김동률 곡 들으면서 갈까?"

좋아하는 뮤지션과 음악에 대한 이야기는 자연스럽게 주말의 여유와 소확행에 대한 대화로 모두를 이끌었고, 음악을 감상하느라 일부러 길을 멀리 돌아 미팅에 늦지만 않게 사무실로 돌아왔다.

심각한 고민에 빠졌다. 진행 중인 프로젝트를 어떻게 풀어가야 할지 생각이 꼬리에 꼬리를 물고 이어지는데, 뚜렷한 해결 방안이 떠오르지 않는다. 기분을 환기시키고 싶지만, 생각

으로는 환기가 되지 않는다. 음악 앱을 열고 첫 화면에 떠오른 곡을 눌렀다. 검색하기 시작하면 시간이 길어진다. 그리고 지금 이 상황에 적합한 곡이 무엇일지 떠올리는 것조차 일이다. 누르고 보니 로맨틱한 발라드곡이다. 감미로운 남성 보컬.

> 너를 바라보다 생각했어
>
> 너를 만나 참 행복했어
>
> 나 이토록 사랑할 수 있었던 건
>
> 아직 어리고 모자란 내 맘
>
> 따뜻한 이해로 다 안아줘서

이런 곡이다. 아차 싶기도 했지만, 가만히 있기로 한다. 목소리가 좋다. 몇 소절을 듣고 있다 보니, 어느새 전혀 다른 시간 속에 들어서 있다. 잠들어 있던 풋풋한 결의 감성이 생각의 공간을 사르르 덮는다. 고민으로부터 몇 걸음 멀어졌다. 음악은 감각을 자극하는 동시에, 생각 사이로 파고들어 자리 잡는다. 작업을 하면서 듣는 멜로디와 리듬은 빛나는 아이디어를 떠오르게 하거나 결과에 담을 감정의 맥락을 깨닫게 하기도 한다.

디자인을 선보이는 미팅을 준비하면서, 가끔 회의실에

BGM을 틀자고 이야기한다. 아주 가끔이지만 왠지 그러면 더 좋을 거라는 확신이 들 때가 있다. 이번 주제에 대해 제대로 이야기를 나누려면 다들 말랑말랑해져야 하기에, 회의실이라는 공간에 차곡차곡 쌓인 진지함과 딱딱함을 털어내 버리면 좋겠다 싶어서다. BGM을 틀자는 제안이 매번 받아들여지는 것은 아니지만(억지로 할 수는 없으니까), 실제로 그렇게 하기도 한다.

회의실 문을 열었는데 카페처럼 음악이 흘러나오고 있으면(미팅 주제에 따라 선곡은 사뭇 다릅니다!), 대부분은 순간적으로 '이게 무슨 일인가, 잘못 들어왔나?' 하고 어리둥절해하다가도 곧 편안하고 부드러운 표정이 된다. 다행스럽게도 '회의를 너무 가볍게 보는 거 아니야!'와 같은 표정은 없었다. 앞서 말한 대로 아주 가끔 그런 확신이 들 때만 시도하고 있고, 회의에는 진지하게 임하고 있다. 진지함과 딱딱함은 다르니까. 그리고 우리가 회의에서 나눌 이야기는 일상에서 사람들에게 편안하게 다가갈 감성에 대한 이야기니까 말이다.

어떤 공간이든 음악이 울려 퍼지면 한순간에 공기와 온도까지 변하며 음악이 품은 감정의 색을 입는다. 음악은 공간에 구속되지 않는 자유로운 형태다. 음악은 언어를 초월해서 그 공간에 있는 사람들의 마음을 연결한다.

《그래서 우리는 음악을 듣는다》는 지브리 음악 감독 히사이시 조Hisaishi Joe와 뇌과학자 요로 다케시Yoro Takeshi의 대담집이다. 친구가 문득 떠올랐다며 알려준 책인데, 아직 읽지는 않았다. 출판사 서평에 따르면, 인간이 왜 음악을 만들었는지, 예술과 감각이 사회에 어떤 의미인지에 대한 큰 주제 안에서, 예술, 과학, 철학, 사회학, 인문학, 곤충의 생태까지 폭넓게 아우르며 풍성한 지적 자극을 선사하는 책이라고 한다. 내가 끄적거린 음악 단상이 말하고 싶었던 무언가를 명쾌하게 짚어내 줄 수 있는 책이길 기대해본다. 한 작가의 모놀로그도 좋지만, 거장들의 대화는 깊고 풍성하게 다가온다. 언젠가 읽어보겠다고 찜해둔다.

흘러나오는 음악이 끌어당기는 중력을 느끼며 걸어간다.

# 1평의 경험

    초등학생 연구 활동 전시회를 참관했다. 교과 과정의 일환으로 열린 과제전 되겠다. 학생들이 복도를 따라 늘어선 테이블에 작품을 진열하고, 자신의 연구 결과를 설명해준다. 그중 꿀벌을 주제로 전시한 1평 남짓한 공간에서 아기자기하게 풀어낸 콘텐츠를 20분 넘게 감상하게 됐다.

    중앙에는 재활용 상자로 만든 벌집 모형이 놓여 있다. 상자 전체를 노란색 물감으로 칠한 뒤 검은색 종이를 육각형으로 잘라 붙여 외관을 완성한 것이었다. 상자 정면에 얼굴 크기의 구멍이 있어, 그 안에 머리를 집어넣고 벌집을 감상할 수 있다. 달걀판으로 만든 벌집에는 화이트 클레이로 만든 꿀벌의 알들이 성장 과정에 따라 다양한 크기로 자리 잡고 있다. 그 주

위를 둥글고 귀여운 꿀벌들이 하늘색 날개와 하얀 벌침을 달고 날아다닌다. 꿀벌은 벌침을 쏴버린 순간, 침이 빠지면서 내장이 딸려 나와 죽게 된다고 한다. 위기의 순간마다 생명을 내던져야만 하는 안타까운 숙명이다. 반면 말벌은 침이 빠지지 않기 때문에, 죽지 않고 연달아서 독침을 쏠 수 있다. 역시 무섭다. 상자 측면에도 구멍이 있는데, 관람객이 정면으로 머리를 넣으면 측면에 난 구멍으로 말벌을 삽입해 말벌이 어떻게 벌집을 유린하는지 실감나게 시연해준다. 말벌을 퇴치하는 방법까지 알려주니 재미가 있으면서도 교육적이다.

모형을 보고 나면, 빼곡히 적힌 연구 노트를 한 장씩 넘기면서 어떤 조사 과정을 거쳤고, 어디를 견학했으며, 무슨 배움이 있었는지 설명해준다. 노트에는 다양한 사진 자료와 더불어 꿀벌의 구조와 생태를 그린 일러스트레이션이 가득하다.

그다음으로는 테이블에 놓인 전시물들을 소개해준다. 양봉장에서 직접 받아온 벌집이 있다. 양봉 아저씨가 나무로 손수 만든 것이란다. 실제 벌집을 자세히 보면 주변부로 갈수록 육각형이 커지는데 (꿀을 수집하지는 않고) 수정만을 위해 존재하는 수컷이 태어나고 살아가는 자리라고 한다. 구석 자리를 배정받는 수컷의 처지가 애처롭게 느껴지긴 했지만, 생존에 중요한 역할을 할수록 중심에 위치할 자격을 얻게 되는 자연의 섭

리에 고개를 끄덕였다.

그 옆에는 뚜껑이 닫힌 작은 상자 두 개가 있는데, 열어보면 하나에는 꿀벌이, 다른 하나에는 말벌이 있다. 양봉장에서 죽은 벌들을 주워왔다고 한다. 말벌은 크기부터 위협적이다. 이 학생은 벌의 비행 소리와 비슷한 전동지우개까지 준비해뒀다. 벌을 보고 있으면 전동지우개를 켜서 귀 옆에 갖다대준다. 잠시 눈을 감으면 윙윙거리며 귓가를 날아다니는 꿀벌을 상상할 수 있다.

큼지막한 밀랍 덩어리도 놓여 있다. 밀랍이 과거부터 얼마나 유용하게 쓰였는지도 자세하게 설명해준다. 천연 밀랍과 화학제품을 만져보면서 두 가지 촉감을 비교할 수 있다. 밀랍으로 핸드크림도 직접 만들었다고 한다. 라벤더 향과 티트리 향 중에서 좋아하는 향을 선택하면 손바닥에 듬뿍 발라준다. 어린이의 인심은 후하다.

다음은 벌꿀. 꿀벌 이야기에서 벌꿀이 빠질 수는 없지. 아카시아꿀과 잡꿀 두 가지를 맛볼 수 있다. 잡꿀은 이제 야생꿀이라는 명칭으로 바뀌어 불린다고 한다. '잡꿀'이라고 하면 왠지 남은 걸 죄다 막 섞은 것만 같은데, 실제로는 다양한 꽃이 피고 지는 긴 계절에 걸쳐 벌집을 그대로 둔 후에 수확한 꿀이라고 한다. 가장 풍성하고 깊은 맛을 내는 꿀인 것이다. '야생

꿀'이라는 명칭에 한 표 던진다. 반면 아카시아꿀, 밤꿀, 마누카꿀 등은 해당 꽃이 피는 시기에 모인 꿀을 바로 수확한 것이다. 새로 알게 된 정보다.

밀랍과 벌꿀 뒤로는 관련 상품들이 진열되어 있다. 꿀벌이 등장하는 일러스트레이션과 수집품도 보인다. 이렇게 20분 넘게 전시를 감상하고 나니, 시각, 청각, 촉각, 미각, 후각 모든 감각을 동원해 경험했다는 사실을 새삼 깨닫는다. 대단하다. 어린 학생이 이런 전시를 어떻게 기획했을까 싶다.

이 전시를 본 후, 여기저기서 꿀벌이 눈에 띈다. 얼마간 시간이 흐른 뒤, 또 다른 전시에서 바이시클 카드 부스에 발길이 머물렀다. 바이시클 카드는 1885년 미국에서 처음 출시되었고, 최고의 기술과 품질로 미국에서 생산되는 전 세계 넘버원 플레잉카드 브랜드로(그렇게 쓰여 있었다), 약 140년 동안 컬렉터, 마술사, 카드 플레이어는 물론 단란한 가정의 부모와 아이들의 사랑을 받아왔다고 한다(단란한 가정이라…). 다양한 에디션 카드들이 전시되어 있었는데, 그중에서도 전문가들이 쓰는 라인은 'BEE' 라인이란다. 도박장에서 많이 쓴다고 하는데, 골드와 실버의 리미티드 에디션을 합리적인 가격으로 팔고 있어 선뜻 구입했다.

생각의 공간

또 다른 전시에서는 밀랍 장식품이 눈에 띄었다. 전시 부스 맨 위에 'Save our bees'라고 적혀 있었기 때문이다. 지금까지 수많은 밀랍 제품을 보면서도 꿀벌과 연결시키지 못했다. 어린이의 꿀벌 전시를 만나지 않았으면 아마 그냥 지나쳤을지 모른다. 어떤 경험이든 깊이 겪고 나면, 다른 상황과도 연결된다. 어디서 무엇을 보든 꿀벌이 비행하고 있다.

어린이는 매 순간 모든 감각을 동원해 온몸으로 느끼고 경험한다. 그렇기 때문에 어릴 때일수록 시간이 더디게 흐르고, 그래서 기억이 풍부하게 남는 것이리라. 어른이 되면서 익숙해진 자극은 자기도 모르게 당연시되고 무시되기 마련인데, 익숙해진 자극을 다시 생경하게 느껴보는 연습도 필요하다 싶다. 요즘 아이들은 어릴 때부터 다양한 경험을 하며 빠르게 성숙하는데, 이런 아이들이 자라나면 어떤 일을 하게 될까? 러시아 작곡가 림스키코르사코프Rimskii-Korsakov의 「왕벌의 비행」은 엄청나게 빠른 멜로디로 벌의 날갯짓과 꿀을 찾아 꽃 사이를 종횡무진하는 벌들의 움직임을 섬세하고도 웅장하게 그려낸 곡이다. 아이들이 무럭무럭 자라나 이 곡처럼 자신의 꿈을 펼쳐 나가면 좋겠다.

아이들이 창의적인 이유는 좋아하는 걸 하기 때문이다. 좋

아하게 되면 호기심이 생긴다. 좋아하는 것과 호기심은 닭과 달걀의 관계일 수도 있는데, 뭐가 먼저든 상관은 없다. 좋아하는 마음이 충실히 표현된 무언가는 상대방의 마음에 깊이 파고들어, 개인의 삶 여기저기에서 다른 경험과 연결되고 뿌리 내린다. 무엇을 하든지 정말 좋아해야 한다. 그런데 이렇게 말하면 '해야 한다'가 되어버린다. '좋다'라는 순수한 감정과 욕구에 의무감이 싹튼다. 억지로 좋아할 필요는 없다. 씨를 뿌리고 기다리다 보면 좋아함도 호기심도 싹튼다. 무심하게 씨를 뿌린다. 씨를 뿌리는 것은 매 순간 마음을 열고 즐기는 것이다. 이런, '즐겨야 한다'로 읽힐지도 모르겠다. 즐겁지 않아도 괜찮다. 마음이 열리지 않아도 괜찮다. 그 순간에 온전히 맡길 뿐이다.

# 증명사진과 디자인 리뉴얼

여권은 설렘을 선사하는 유일한 신분증이다. 평소에는 비밀 서랍에 잠들어 있다가 해외여행이라는 두근거리는 계획이 시작되면, 살며시 고개를 내민다. 지금까지의 출입국 기록들을 보여주며 추억을 회상하게 해주고, 만료 기간이 얼마나 남았는지 알려주며 잘 챙기라고 말한다. 그리고 기다리던 여행이 시작되면 앞장서서 나를 증명하며 국경을 넘게 해준다. 애정이 안 생길 수가 없다.

그럼에도 불구하고, 10년간 사용했던 여권은 내 사랑을 충분히 받지 못했다. 펼치자마자 보이는 사진이 일종의 머그샷이었기 때문이다. 그 증명사진을 찍은 사진사를 탓하고 싶기는 한데, 그분 입장에서는 오랜 경험을 담은 최적의 세팅에 그

대로 나를 앉히고 사진을 찍었을 뿐이라고 말할지도 모르겠다. "다른 사람들은 다 잘 나왔다고 하던데요?" 하면서 말이다. 여행지에 도착해서 근엄한 표정으로 앉아 있는 출입국 심사원에게 여권을 내밀 때는 차라리 위안이 되었다. 그 무뚝뚝한 모습은 '저는 사진 속 인물과 심사받는 사람이 동일인인지만 판별하고 있답니다. 사진이 잘 나왔는지는 관심 없어요'라는 공무원 본연의 자세를 느끼게 하기 때문이다. 여럿이 여행을 가거나 혹은 출장을 가면서 여권들을 한데 모을 때면, '아내 여권 사진은 안 보면 좋겠는데…' 싶은 생각이 불쑥 올라오곤 했다. "사진 잘 나왔는데요"라는 말이라도 나오면 더 큰일이다. 다행히도(?) 그런 말을 들은 적은 없지만.

10년이 흐르는 사이에 사진 촬영과 보정의 전성시대에 접어들었다. 새 여권은 그럭저럭 애정이 간다. 이제 증명사진조차 생긴 그대로의 기록이라는 역할을 하면서도, 절묘하게 선을 지키며 보정의 마법을 발휘하고 있다. 스마트폰의 사진 앱은 수많은 필터를 제공한다. 잡티 제거나 컬러 보정은 이제 보정도 아니다. 필터로 부위별 다이어트와 성형도 가능하다. 돈도 들지 않는다. 사진을 여러 장 찍고, 고르고, 앱에서 필터의 미세 조정 바를 움직이며 세심하게 완성한다. 그 순간의 기분에 따

라 보이고 싶은 대로 나를 계속 바꿀 수 있다. 그 모습만으로 인스타그램에서 사람들과 관계를 맺을 수도 있다. 실제로 만나지 않는 한, 지속적이고 영원한 관계도 가능하다. 사진은 있는 그대로의 기록이 아니라 자신의 기분과 감성, 기대를 담는 작품의 영역이 되었다.

그러다 유난히 피곤하던 어느 날, 문득 부질없다는 생각이 밀려온다. 자신의 얼굴을 이렇게 저렇게 계속 바꿔보는 행위에 시간을 쏟고 있는 것 자체가 달갑지 않다. 지금까지 생긴 대로 잘 살아왔다. '잘' 살아오지 못했어도, 살아 있고 살아왔다. 더 멋져지고 더 예뻐지고 싶은 욕구는 알겠는데, 얼굴을 계속 보정하고 수정한다고 그 욕구가 충족될까? 지금의 나를 부정할 필요가 있을까? 이렇게 하면 실제로 자신감이 높아질까? 사람들이 나를 더 좋아하게 될까? 몸이 피곤하면 생각이 부정적으로 흘러갈 때가 있다. 정신을 차리고 보니, 사진에 대한 불만이 아니었다. 디자인 리뉴얼이 얼마나 유효할지에 대해 생각을 정리하던 와중에, 아무 상관없는 사진으로 불씨가 옮겨 붙었을 뿐이다.

세계적인 컨설팅 회사인 모 사에서 발행한 특별 리포트 '10 MUST Action Plan to Overcome Brand Emergency'에서

발 상

세 번째로 제시된 전략은 '제품이 잘 팔리지 않으면, 디자인을 바꿔라!'이다. 소비재 영역에서 지난 50년간 명맥을 이어오고 있는 글로벌 기업 및 브랜드를 대상으로, 사업가와 영업 전문가, 브랜드 전문가 500명의 인터뷰와 디자인 리뉴얼 전후의 매출 실적 비교 자료를 토대로 작성된, 믿을 만한 전략이다.

다행스럽게도(?) 이와 같은 리포트는 없다(거짓말을 써서 죄송합니다…). 그럼에도 업계의 정설처럼 통용되는 인식이다. 소비재에서 디자인은 얼굴과 같은 역할을 하다 보니, 내 얼굴이 예쁜지 자꾸 보게 되고 조금 더 예쁘게 고쳐볼 수는 없을지 고민도 하게 된다. 살짝 성형을 하면 왠지 잘 풀릴 것 같은 욕구가 스멀스멀 올라온다. 위기를 탈출하기 위한 방안 중에서 디자인 변경이 가장 손쉬우면서도(?) 가장 눈에 띄는 변화를 보여줄 수 있는 것이라고 생각하기 쉽다. 틀린 말은 아니다. 브랜드의 매력도에서 디자인이 차지하는 비중이 크기 때문이다.

디자인을 바꾸는 성형이 꼭 필요한지는 신중하게 생각해봐야 한다. 시간을 거슬러 처음 브랜드와 제품의 얼굴이 만들어지던 시점으로 돌아가본다. 브랜드가 추구하는 바와 제품의 콘셉트에 따라 수많은 논의 속에서 얼굴의 윤곽과 인상, 표정, 피부의 색과 톤이 결정되고 스타일까지 입혀졌다. 확신을 가지

생각의 공간

고 그 과정을 거쳐왔다면, 애정을 갖고 태어난 얼굴과 스타일을 충실히 키워내면 좋겠다. 필요에 따라 보정을 할 수는 있겠지만, 성형은 신중해야 한다. 디자인은 쉽게 바뀔 수 있는 것일 수도 있지만, 시간을 쌓아갈수록 강력해지는 요소이기도 하다. 디자인 성형과 관련한 논의는 브랜드가 놓인 상황에 따라 달라지기 때문에 일반화시켜서 주장할 수 있는 성격은 아니지만, 성형 습관은 경계해야 한다고 생각한다.

디자인을 바꾸는 성형은 그 범위가 커질수록 브랜드가 그동안 쌓아온 강력한 무기의 화력을 심각하게 약화시킨다. 감각적이고 자극적인 브랜드가 끊임없이 태어나고 있지만, 시간을 압축해서 쌓아갈 방법은 없다. 브랜드는 고객에게 인사하고 선택받은 시간만큼 그 얼굴과 함께 기억되고 추억된다. 고객의 관심과 애정은 온라인상에서도 그 얼굴과 함께(고객이 찍어준 사진이 많을 테니) 차곡차곡 쌓여간다. 브랜드는 고객에게 단 한 명의 남자 친구나 여자 친구가 아니다. 언제든 사귈 수도 헤어질 수도 있는 존재이다. 고객이 지금 사귀고 있는 다른 브랜드의 얼굴을 계속 힐끔거리다 보면, 그와 비슷해지고 싶은 욕구가 강해질 수 있다. 하지만 브랜드가 갖추어야 할 얼굴은 이상형이 아니라, 자기애를 바탕으로 한 또렷한 인상이다.

디지털 시대에 매일 스마트폰으로 수만 가지 이미지를 보고

발 상

살아가는 우리는, 사진과 콘텐츠를 통해 실체의 인상을 기억하고 있다고도 할 수 있다. 동일한 사람, 동일한 사물, 동일한 공간도 어떻게 찍혀 있는지에 따라 발산되는 매력이 기하급수적으로 달라진다. 얼굴을 고치고 싶어지는 욕구가 일어나는 근본적인 이유가 '잘 나오지 않은 사진' 때문일 가능성도 배제해서는 안 된다.

이 시대의 사진은 '증명사진'일 필요가 없다. 브랜드가 발신하는 사진들이 '증명사진'의 범주에 머물고 있는 것은 아닌지 먼저 체크해보자. 얼굴에 담긴 개성은 그대로 유지하면서도, 충분히 매력적으로 보일 수 있다. 얼굴을 고치고 싶은 욕구가 의외로 사그라질 수도 있다. 시대가 변하고, 만나고 싶은 고객이 달라지면 성형도 필요해질 수 있겠지만, 아무쪼록 신중하게 결정하자.

브랜드는 고객에게
단 한 명의 남자 친구나 여자 친구가 아니다.
언제든 사귈 수도 헤어질 수도 있는 존재이다.

고객이 지금 사귀고 있는
다른 브랜드의 얼굴을 계속 힐끔거리다 보면,
그와 비슷해지고 싶은 욕구가 강해질 수 있다.
하지만 브랜드가 갖추어야 할 얼굴은 이상형이 아니라,
자기애를 바탕으로 한 또렷한 인상이다.

# 공 명

창의성이 만들어내는 공명은 디자이너 사이에만 머물지는 않는다.
이미 공명하고 있는 진동이 있다면, 그 공명은 모두에게 말을 건다.
공명은 분명 전염된다.

# 공명

고등학교 음악 수업의 첫 중간고사는 가창 시험이었다. 이탈리아 가요인 「오 솔레 미오O Sole Mio」를 원어로 외워 부르기. 그 어떤 의미도 연상할 수 없는 생소한 알파벳 조합이었지만, 음역한 한글을 앵무새처럼 반복하며 열심히 외웠다. 어떻게 다 외웠는지는 모르겠지만, 그때는 가능했다. 평소에 흥얼흥얼 노래 부르기를 즐기던 터라 크게 부담스럽지 않은 시험이었고, 살짝 두근거리기까지 했다.

드디어 시험 당일! 내 차례가 됐다! 나는 우렁찬 목소리로 성악가가 되어 열창을 했다. 앞 소절은 멋지게(?) 잘 넘어갔고…… 이제 클라이맥스인 후렴구.

Ma n'atu sole cchiù bello, oje ne'

'O sole mio sta 'nfronte a te!

태양은 정말 아름답구나.

하지만 내게는 더 아름다운 태양이 있으니, 그것은 바로 너!

    사랑의 고백이 시작되는 순간이다. "Ma n'atu sole-" 하며 힘 있게 첫 음을 발성하는 순간! 아차, 음을 잘못 잡았다. 이 모든 불행은 무반주 테스트인 탓이다! 뱃속의 깊디깊은 심연으로부터 물길 터지듯 목청을 타고 우렁차게 내지른 목소리가 응축된 에너지를 주체하지 못해 엉뚱한 음정으로 열린 공간 구석구석을 마구 휘저었다.

    교실이 웃음바다가 되었다. 창피하기는 했지만, 지금은 시험 중이다. 그리고 나의 무대. 아무 일도 일어나지 않았다. 일단 웃음소리가 잦아들 때까지 기다렸다가, 태연하게 그 부분부터 다시 불렀다. 그렇게 시험을 마쳤는데, 신기하게도 100점을 받았다. 비극이 희극이 되었다. 그렇게 교내 합창단에 들어가게 되었다.

    합창단에서는 신입 단원이 들어오면 제일 먼저 음역과 음색을 테스트하고 파트를 배정한다. 남자의 네 성부는 제1테너,

제2테너, 바리톤 그리고 베이스. 각자의 음역을 고려해 파트가 정해지면, 파트별로 돌아가며 동일한 음정을 길게 발성하는 연습을 한동안 지속한다. 피아노가 '솔' 하고 기준 음을 잡아주면, 하나 둘 셋, 다 같이 '솔~~' 을 길게 내뱉는 방식이다. 다들 동일한 음정을 발사하고 있다고 생각하지만, 그 과정을 처음 거치는 초보자들의 소리에는 의외로 다른 음정이 상당히 섞여 있다.

그렇게 여러 번 반복하다 보면, 어느 순간, **공 명 한 다**. 수십 명이 소리를 내고 있고, 음색도 다를 터인데, 하나의 소리가 된다. 공명의 순간, 지금까지 느껴지지 않던 새로운 소리가 들리고 그 떨림이 커진다. 처음 느끼는 공명의 순간에는 신기함이 밀려온다. 동일한 진동수를 가진 물체 간의 공명도, 특히 악기가 아닌 전혀 다른 목적성을 가진 사물들이 공명한다는 사실도 신기하지만, 사람과 사람의 공명은 신기함을 넘어 웅장함과 안도감을 느끼게 한다. 나와 너를 구분하는 사고의 한계 저편에서 '우리는 연결되어 있다'는 거대한 메시지가 온몸으로 전해진다. 그 순간 '나'라는 개체를 훌쩍 넘어서는 존재의 등장에 웅장해지고, 동시에 선물처럼 안도감이 찾아온다. 공명을 경험한 후로는 사람들과 함께 일하면서 '이것이 최고의 순

간이다!'라고 느껴질 때 합창 시간이 떠오른다.

공명은 사무실에서도 예고 없이 찾아온다. 디자인 시안을 보면서 의견을 나누는 그 어떤 순간에, 공명이 시작된다. 눈에 딱 걸리는 디자인. 기획 의도와 콘셉트를 바탕으로 판단하다가, 이성적 판단의 저울질을 멈추게 하는 다른 무언가를 느낀다. 아직 서로 의견을 나누기도 전인데, 그 디자인을 보며 나는 이미 디자인과 디자이너에게 공명하기 시작한다. 그리고 의견을 나누기 시작하는 찰나, 미팅에 참석한 모두가 이미 공명하고 있었음을 확인한다. 언어로 표현하고 해석하고 전달하고 대답하는 와중에도, 언어의 한계 너머에서 모두가 함께 진동하고 있다. 그런 순간은 매번 찾아오는 것은 아니지만 꽤 자주 있다. 그래서 디자이너들과의 미팅은 설렌다.

때로는 이런 경우도 있다. 미팅에 들어간다. 디자이너들로부터 보고를 받는 자리다. 설렘의 공명이 일어나고 있으면, 미팅룸에 들어서는 순간 미묘한 긴장감이 느껴진다. 그 종류는 다양하다. 단호한 정적이 흐르는 경우도 있고, 여유로운 미소가 여기저기 보이는 때도 있다. 그 공간에 모여 있는 사람들 사이에 묘한 공감대가 흐르고 있다. 준비되었다는 느낌. 나는 아직 아무것도 보지 않았다. 그런데 나도 모르게 기대감이 생

생각의 공간

긴다. 창조해낸 사람들이 뿜어내는 일종의 나르시시즘. 한 사람을 넘어 이미 여러 사람이 공명하고 있다. 나는 다시 정신을 바짝 차린다. 이 분위기에 전염되기 전에 판단해야 한다. 이미 도취되어 있는 이들이 다음 단계로 훨훨 날아갈 수 있도록 힘을 실으며 함께 공명할지, 이들이 전염된 환각성 물질 이면에 놓인 위험성을 발견하여 백신을 놓아야 할지. 그것이 나의 역할이다.

창의성이 만들어내는 공명은 디자이너 사이에만 머물지는 않는다. 이미 공명하고 있는 진동이 있다면, 그 공명은 모두에게 말을 건다. 공명은 분명 전염된다. 영화 〈미드나잇 인 파리 Midnight In Paris〉에서 주인공 길(오웬 윌슨Owen Wilson)이 차를 타고 헤매다 들어선 바에서 예술가들의 대화에 자연스럽게 빠져드는 그런 느낌으로.

디자인이 아름다운 멜로디라면, 디자이너를 넘어서는 공명을 음악과 연주의 완성도를 높이는 과정이라고 상상해본다. 어떤 연주자에 의해, 어떤 악기 편성으로, 어느 무대에서 연주될 것인가. 이 모든 선택과 준비 과정을 거쳐 음악은 관객을 만난다. 그 무대는 작곡가, 편곡자, 연주자, 공연기획자를 거치고, 시점을 더 넓히면 악기 제작자, 무대 연출가, 극장 건축가

등 수많은 사람이 담아낸 가치가 함께 만들어낸 결과다. 내가 어떤 일을 하고 있는지에 따라, 그 음악과 연주는 상품의 모습을 하고 있을 수도, 공간이나 서비스의 모습을 하고 있을 수도 있다. 공명의 첫 음이 디자인에서만 발현되는 것도 아니다. 어떤 역할이든 공명의 출발점이 되기도 하고, 공명하는 동반자가 되기도 한다. 당연하게도, 모두가 함께 공명할 때 최고의 연주가 펼쳐진다.

창의성의 발현은 개인에서 시작된다. 발견의 짜릿함, 창조의 벅찬 감격. 내가 '존재성'을 가진 무언가를 창조했다면, 그 순간에 나르시시스트가 되어도 좋다고 생각한다. 아무리 겸손한 디자이너라도 어딘가에 나르시시즘이 숨겨져 있다. 물론 그래야 한다. 그 부분은 지켜주고 싶다. 그리고 다른 사람이 만들어내는 진동에 마음을 열고 공명되는 즐거움도 소중히 하면 좋겠다. 공명을 일으키는 첫 번째 진동이 어디서 시작되든, 함께 공명하는 기회가 많으면 좋겠다.

곁들인 이야기.

나폴리 하면 대개 화덕에서 갓 구워낸 마르게리타 피자의 지글거리는 모차렐라 치즈를 제일 먼저 떠올리지만, 내게는 잔잔하고 깊게 자리 잡아 문득문득 떠오르는 추억이 하나 있

다. 나폴레타나Napoletana라 불리는 나폴리 출신의 친구, 그리고 그녀의 친구들과 함께 카프리섬 근방까지 조각배를 타고 나간 추억이다.

달빛과 별빛이 어우러진 여름밤이었다. 파도에 흔들리는 조각배에 서서 「오 솔레 미오」를 원어로 불렀다. 내가 아는 유일한 이탈리아어 노래였다. 처음 만나는 동양 남자가 자신들의 모국어로 부르는 고향의 노래에 대한 화답으로 환호와 갈채가 쏟아졌다. 실로 꿈같은 시간이었다. 해변으로 돌아와 모래사장에 옹기종기 앉았다. 모닥불을 피우고 20대 남녀들다운 무드 속에서 설렘을 머금은 이야기를 듬뿍 나눴다. 짧은 영어와 보디랭귀지로 나눈 당시의 대화는 그 어떤 유창한 문장보다도 깊고 풍부하게 새겨져 있다.

잔잔한 파도소리와 반짝이는 별빛이 만들어준 무대, 온기를 머금은 여름의 바닷바람을 느끼며 열창하던 그 순간의 여운은 긴 시간이 흐른 지금도 또렷하게 남아 있다.

# 어리광

[가지고 싶은 거 말해. 내가 선물해줄게.]

　그날은 생일도 아니었다. 메시지는 밤 10시를 훌쩍 넘은 시간에 와 있었다. 친한 친구로부터의 메시지였는데, 웬일로 구체적인 액수까지 제시하기에 깜짝 놀랐다. 이렇게 말해주는 친구가 있다는 사실에 뿌듯함과 감동이 밀려왔지만, 마음만 받고 거절하는 것이 도리라 생각했다. 잠시만…. 인생에 한두 번쯤은 친구와 이런 선물을 주고받는 추억도 소중하지 않을까. 자동반사처럼 떠오른 '도리'를 거스르고 싶어졌다. 창의적인 업무를 하면서 체득한 하나의 사고방식이다(라고 하면 너무 작위적이겠지만, 그래도 그렇게 생각이 흘러갈 때가 있다).

선물을 떠올리다 보니, 어린 시절 꿈에 그리던 크리스마스 풍경이 오버랩된다. 넓디넓은 거실, 높은 천장에 닿을락 말락 하는 크리스마스트리, 가득 쌓여 있는 선물 상자들, 그 앞에 옹기종기 앉아 있는 아이들, '띵동' 초인종이 울리고 현관문이 열리자 흐뭇한 미소를 지으며 엄청난 크기의 KFC 패밀리팩을 들고 나타난 아빠, 그리고 다 함께 치킨을 먹으며 즐거워하는 단란한(?) 가족의 모습.

실제 광고는 어땠는지 모르겠지만, 어린 시절 이상적인 크리스마스 이미지는 이런 느낌이었다. 미국에 대한 동경, TV 광고의 힘이 정말 큰 시절이었다. 이 풍경은 빙 크로스비Bing Crosby의 「White Christmas」 앨범과 함께 뚜렷하게 남아 있다.

12월이 되면 아버지께서 어김없이 이 앨범의 LP를 트셨다. 앨범 재킷에는 산타클로스 모자를 쓰고 크리스마스 장식 넥타이를 맨 빙 크로스비가 빙그레 웃고 있다. 내게는 캐럴의 정석처럼 자리 잡아서, 이 앨범을 들을 때마다 설렘으로 가득했던 크리스마스 시즌의 이미지가 떠오른다.

지금은 선물해주겠다는 메시지 저편에서 친구가 빙 크로스비의 미소를 짓고 있다. 그래, 선물을 받자! 그렇게 마음을 결정하고 나니, '무슨 선물을 고를까' 하는 설레는 고민이 시작

공 명

됐다. 설렘은 생각의 공간에서 에너지를 키워간다. 의미 있는 추억으로 만들고 싶다는 욕구가 뻔하지 않은 선물을 찾아내고 말겠다는 의지로 창의성을 끌어들인다. (창의성을 아무데나 끌어들이는 것은 아닐까 싶지만, 창의성은 원래 아무데서나 발휘되는 것이다.)

그러다가 예전부터 꿈만 꾸다 아직 실천하지 못한 활동에 생각이 미쳤고, 그래서 결론은 디제잉 기계! 비트와 멜로디를 자유자재로 조화시키면서 사람들의 감각을 다양한 무드로 증폭시키는 기기이다. 그 인도자인 DJ에게 매력을 느껴왔던 터였다. 인터넷을 뒤져서 모델을 하나 골랐다. 친구에게 모델명과 함께 어디서 살 수 있는지까지 알려줬다. 나도 참 집요한 친구인 것이다. 두근두근. 머릿속에서 나는 이미 디제잉을 하며 그 친구와 함께 파티를 즐기고 있다. 즐거운 상상은 내 일상생활에도 활력을 불어넣는다. 얼마나 시간이 흘렀을까. 친구에게서 메시지가 왔다. 그 모델은 직수입인데 내가 보낸 링크로는 구입이 안 된다고 한다. 살 수 있는 다른 곳을 알려달라고 하는데…….

그 메시지를 읽는 순간, 마음이 다음의 차원으로 정돈되었다. 여기까지! 이제 충분하다. 만족했다! 친구의 소중한 마음을 알게 되었고, 실현되지 못했던 내 취미를 되새기며 상상의

즐거움에 흠뻑 빠져들었고, 설렘 가득한 시간을 보냈다. 친구에게 고맙다고 말하고 마음을 정리할 시점이다. 완벽한 결말이다.

나중에 듣게 된 사실인데, 그날 밤 친구의 가까운 지인이 큰 병으로 생사의 갈림길에 놓였다고 한다. 친구는 인생무상을 느끼고, 인생에서 가장 중요한 것이 무엇인지를 생각해보게 되었다고 한다. 가까운 사람들의 소중함을 다시금 깨닫게 되고, 지금 자기가 할 수 있는 것을 하고 싶었다고. 술을 많이 마셨고, 여러 명에게 똑같은 메시지를 보냈다고 한다. 친구의 순수한 마음이 전해졌다. 그리고 고마웠다. 물어보지는 않았지만, 나처럼 사달라고 한 사람은 없었을 듯하다. 그렇게 이 나이에 친구에게 어리광을 부려본 추억이 생겼다.

매년 여름, 운전하면서 빙 크로스비의 「White Christmas」 앨범을 듣는다. 일상이 무료하게 느껴질 때나 기분전환이 필요할 때 '지금 여기'를 벗어나보는 일종의 의식이다. 무료함 속에서 어느 순간 설렘의 씨앗이 꿈틀대기 시작하기도 하고, 크리스마스 시즌을 상상하면서 꿀꿀하던 기분이 사라지기도 한다. 여름날의 캐럴이 가장 자연스럽고 효과가 크다. 친구의 메

시지도 그런 계기가 되었다.

TPO는 항상 중요하지만, 중요하다고 여기는 마음이 고정관념이 되기도 한다. 고정관념이 이래저래 건드려지는 과정에서, 창의성도 싹을 틔운다.

생각의 공간

# 선물

"저는 항상 책상 주변을 가볍고 깨끗하게 정리한답니다. 언제 갑작스레 떠나게 될지 모르니까요. 허허허"라고 말씀하시는 임원분이 있다. 그분의 책상은 정말 정갈하게 정리정돈되어 있다. 무엇보다 거의 아무것도 없다. 없음의 미학이 느껴진다. 반농담조 표현이지만 임원이라는 직급의 특성상 어느 날 갑자기 "지금까지 수고 많으셨습니다. 안타깝지만 떠나실 시간이 되었습니다. 아디오스"라는 연락을 받게 될 수 있으니, 농담으로 치부할 수만은 없다. 회사생활의 복잡한 관계 속에서 일희일비하지 않고 자기 할 일을 용기 있게 추진하겠다는 의지가 느껴지기도 한다. 같은 말을 여러 번 들었는데 들을 때마다 '정말 멋지십니다!'라고 반짝이는 눈으로 응원의 마음을 전한

다. 진심이다. 그건 그렇고. 내 책상은 음… 뭐가 상당히 많다. 가끔 맘먹고 모든 것을 치우기도 하는데, 시간이 흐르면 어느새 스멀스멀 원래의 상태로 돌아온다. 언젠가 예기치 않게 찾아온 손님이 "크리에이티브를 담당하는 분의 공간답네요"라는 찬사(?)를 보낸 적도 있는데, "맞습니다!"라고 맞받아칠 배짱은 없어서 "하하하" 웃어넘겼다.

책상 주변을 찬찬히 둘러보면, 내가 사거나 집에서 가져온 것들도 있지만 다른 사람들로부터 받은 선물도 많다. 그중에 일부를 나열하면 다음과 같다.

리투알스의 소형 트레블 향수, 중국 산수화가 그려진 접선, 블루 컬러의 팬톤 양말, 매드에렌의 암브레 노빌레 향과 오브제, 탬버린즈의 핸드 새니타이저, H 레터링이 새겨진 몰스킨 다이어리, 츠보타 펄의 라이터, 글렌모렌지 25년산 빈병(을 받았다), 공각기동대 마코토의 얼굴을 오려붙인 플라스틱 뚜껑, 로투스 내추럴 콘 인센스, 일본 개로온천 열쇠고리, 유지원 작가의 책 《글자 풍경》, 하니앤손스의 카모마일 티, 모나미 153 메탈 볼펜, 불리의 콘크레뜨 핸드크림, 파란 고무밴드를 두른 블루스타펀 고사리 화분, 소형 목공액자, 덴스 스티커 팩, 펜 모양의 브로치, 스타벅스 텀블러, 내일의 죠 피규어, 녹차 부산

물로 만든 비건가죽 카드지갑.

생일 축하한다고 받은 선물, 건강 잘 챙기라고 받은 선물, 스트레스 관리 잘하라고 받은 선물, 감사하다고 받은 선물, 직접 디자인했다고 보내준 선물, 일 열심히 하라고 받은 선물 등 회사 동료, 상사, 구성원, 지인들로부터 받은 선물이 차곡차곡 쌓였다. 선물을 받으면 일단 잘 보이는 곳에 둔다. 감사의 마음을 되새기고 싶고, 실제로 위로가 되고 힘이 되는 에너지원이기 때문이다. 카카오톡 받은선물함에는 과일, 케이크, 디퓨저, 커피, 차, 책, 치킨 등이 들어 있다. 스타벅스 쿠폰과 영화 관람권은 아직 사용하지 못해서, 주기적으로 기간 연장 버튼을 누른다.

사람과의 관계에 있어서 마음이 제일 중요하다고는 하지만, 그 마음을 보여줄 수 있는 형식이 필요할 때가 있다. 그 형식을 표현하는 두근거리는 단어가 '선물'이다. 칼릴 지브란 Kahlil Gibran과 메리 헤스켈Mary Haskell이 주고받은 글 중에 '보여줄 수 있는 사랑은 아주 작습니다. 그 뒤에 숨겨져 있는 위대함에 비교해보면'이라는 구절이 있다. 보여줄 수 있는 것은 정말 작은 일부일 수 있지만, 다르게 생각하면 보여주는 과정 없이 상대방이 알아주기를 바랄 수는 없기에 우리는 어떤 방식으로든 마음을 전할 수 있는 기회를 필요로 한다.

공 명

앞의 리스트를 보면 알겠지만, 무엇이든 선물이 될 수 있다. 초등학교 시절에 같은 반 여자애 생일에 두루마리 화장지 하나를 정성스럽게 포장해서 선물한 적이 있는데, 그때는 짓궂은 장난이었지만, 지금 나오는 화장지 중에는 실제로 선물할 만한 것도 있다. '디자인'이라는 영역이 모든 사물에 녹아든 결과, 많은 사물이 실용성을 넘어 마음을 전하는 데 요긴한 쓸모를 갖추게 되었다. 긍정적인 측면을 보면 그렇다는 말이다.

브랜드마다 '사고 싶다', '소유하고 싶다'는 욕구를 불러일으킬 수 있는 디자인을 기대한다. 디자이너의 입장에서도 그런 결과를 기대하고 있고, 이는 디자인이 충분히 창출할 수 있는 가치임에 확실하다. 여기서 한걸음 더 나아가, 다른 사람에게 '선물하고 싶다'는 욕구를 불러일으키는 사물을 디자인하고 싶다는 바람으로 확장해본다. 개인의 기호와 니즈를 넘어 사람과 사람을 연결하는 매개체를 디자인한다고 생각하면, 창의성이라는 욕구도 한층 더 힘을 얻는다. 인간의 생존본능이 개인의 생존이 아니라 종의 생존에 유리한 방향으로 이루어졌다는 과학적 사실을 인정하면, 창의적 발상이 편안해지기도 한다.

나와 너를 구분하는 언어로 인해 '나'를 벗어날 수는 없지만, 본능은 타인을 위해 생명을 던질 수도 있을 정도로 '우리'

를 인식하고 있다. 창의성이라는 욕구의 밑바탕에도 이와 같은 근원적 본능이 자리 잡고 있지 않을까. 디자인은 원래 '나'가 아닌 타인을 위해 창의성을 펼치는 활동이지만, 타인이 맺어가는 '관계'까지 풍요롭게 할 수 있다면 그 가치는 더욱 커질 것이다. '선물하고 싶어지는' 사물을 만든다고 생각하면 '사고 싶은' 사물을 디자인할 때보다 생각이 확장되고 필연적으로 더 많은 요소를 고려하게 돼 퀄리티가 좋아진다. 기대 수준이 높아지는 만큼 신경 써야 하는 요소도 늘어나지만, 그래도 좋다.

선물은 마음이기도 하지만 형식이기도 해서 포장도 간과할 수 없다. 포장 하면 떠오르는 금손이 있다. 그 사람이 한 선물 포장을 보는 순간 감탄하게 된다. 포장재 선택과 잘라낸 크기, 포장하며 접힌 면의 형태와 겹침 비율, 고정용 테이프의 선택과 잘라낸 길이·형태·고정 위치, 리본의 컬러·굵기·개수, 매듭 모양과 길이, 카드의 크기와 형태, 메시지의 필체, 쇼핑백의 선택과 선물을 넣는 방식, 손잡이가 잘 잡히게 한 매듭짓기에 이르기까지 섬세함이 묻어난다. 그가 '선물 고르기와 포장'이라는 클래스를 오픈한다면 수강하고 싶을 정도다.

선물 포장은 스킬에 따라 퀄리티가 달라질 수밖에 없기 때

문에, 브랜드에서는 최대한 디테일하게 포장 방식을 정하고 교육한다. 안타까운 똥손 스태프조차 일정 수준 이상의 퀄리티를 낼 수 있도록 포장 과정을 단순화하거나 포장 시간을 최소화할 수 있는 방법을 찾기도 한다. 일반적으로 통용되는 포장의 기본이 있지만, 브랜드마다 다른 포장 방식을 세심하게 비교해보는 재미도 쏠쏠하다.

포장은 브랜드 감도와 디테일을 드러내는 영역이다. 선물을 고르는 사람은 포장에 마지막 정성을 불어넣고, 선물을 받는 사람은 포장을 마주할 때 가장 들뜨게 된다. 그 순간들의 깊이는 평소와 비할 수가 없다. 그래서 포장에서 특별함이 느껴지면, 브랜드도 특별하게 느껴진다.

'선물하기 좋은 브랜드'라는 인식은 뿌듯하다. 고객이 자신의 필요로 선택할 때도 감사하지만, 사랑하는 사람, 고마운 사람에게 그 마음을 전하는 매개체로 선택되는 건 더할 나위 없이 기쁘다.

개인의 기호와 니즈를 넘어
사람과 사람을 연결하는 매개체를
디자인한다고 생각하면,
창의성이라는 욕구도 한층 더 힘을 얻는다.

인간의 생존본능이 개인의 생존이 아니라
종의 생존에 유리한 방향으로 이루어졌다는
과학적 사실을 인정하면,
창의적 발상이 편안해지기도 한다.

# '해야 하는 일'과 '하고 싶은 일'

말 안 듣는 청개구리 이야기는 작가가 있는 《이솝 우화》와 달리, 예부터 전해오는 민담이다. 이 이야기에는 시대를 막론하고 부모가 말 안 듣는 아이에게 꼭 들려주고 싶은 메시지가 담겨 있다. 다양한 버전이 있겠지만, 엄마 말에 반항하며 반대로만 행동하던 청개구리 어린이가 속병이 난 엄마가 돌아가신 후에야 자신의 잘못을 뉘우치고, 처음으로 엄마 말대로 엄마 무덤을 물가에 지어(엄마는 이번에도 반대로 할 줄 알고 한 유언이었건만) 비올 때마다 엄마 무덤이 떠내려갈까 봐 큰 소리로 운다는 슬픈 줄거리가 골자다. 엄마가 좀 더 건강하셨거나, 자신의 스트레스를 해소할 다른 방법을 찾아내셨다면 좋았을 텐데. 아빠는 어디에서 뭘 하고 있었을까 싶기도 하고. 혼자 남겨진

청개구리 어린이는 그 아픔을 딛고 잘 성장해서 훌륭한 어른이 되었다는 후담을 써보고 싶기도 하다.

어릴 때 '흥, 말 잘 들으라는 이야기구나. 알겠어요. 끝!' 이 정도의 느낌으로 읽었을 뿐, 청개구리가 왜 반항하고 반대로 행동했는지 전혀 궁금해하지 않았다는 사실이 지금은 좀 의아하다. 하지만 그 어떤 버전에서도 이 부분에 대한 언급은 없다. 하긴, 반항심은 너무나도 자연스러운 본성이니까.

반항에 이유 따윈 필요 없다. 부모의 입장에서야 대화가 통하지 않는 아이의 반항이 힘겹겠지만, 아이는 성장하는 동안 반항의 시기를 온전하고 충실하게 거쳐야 한다고 생각한다. 가치관은 어려서부터의 경험과 배움을 자기 방식으로 소화하고 수용하는 과정에서 형성된다고 보는데, 부모의 가르침은 일방적이어서 아이에게 선택권이 주어지지 않는다. 그러니 일단 가르침을 끊어내기 위해 반항심이 동원되는 것이다. 동시에 가르침과 반대되는 영역에 대한 탐구와 탐험이 이뤄지고, 그 과정을 거치며 정반합의 중도 어딘가에 자신의 기준을 세울 수 있게 된다(고 생각한다).

회사에서는 '해야 하는 일'이 주어진다. 물론 그 과정이 일방적인 건 아니다. 월급 받는 대가로 주어진 역할을 해내겠다

고 스스로 계약서에 사인한 사항이다. 그 사실을 인정하고 순순히 주어진 역할을 잘 해내면 되지만, 아무리 어른이라 하더라도 일하고 싶은 마음이 사라질 때도 있고, 하기 싫다는 감정이 불쑥 들 때도 있다. 반항심까지는 아니더라도, 이런저런 이유로 반발심이 올라오기도 한다.

첫 직장에 다닐 때는 회사나 조직에 대해 시니컬한 의견을 내곤 했다. 불만을 토로하는 나의 논리는 완벽했고(그럴 리가 없지요), '해야 하는 일' 앞에서 나의 열정과 에너지를 잘 활용하지 못하는 회사의 프로세스, 리더십, 조직 문화에 대한 떳떳한 항변이었다(과연 그랬을까요?). 하지만 매번 반발심을 드러낼 수는 없는 법이다. 지금은 그 시절의 나와 생각도 다르고 상황도 다르지만, 여전히 선뜻 수긍하기 어려운 상황들이 있고, 주어진 역할을 수행하며 받는 스트레스도 적지 않다. 스트레스를 푸는 각자의 방법을 찾는 수밖에 없다.

스트레스를 줄이기 위해서는 '해야 하는 일'을 '하고 싶은 일'로 만드는 스킬이 필요하다. 대체로 주어지는 일(즉, 해야 하는 일)들에서 스트레스가 시작되기 때문이다. 게다가 크리에이티브 업무에 있어서는 디자이너가 '하고 싶어서' 하는지와 '해야 하니까' 하는지에 따라 결과물의 퀄리티도 크게 차이가 난

다. 디자이너의 호기심과 발상은 강요될 수 없다. 크리에이티
브한 결과물은 언어 안에 머물지 않기 때문에, 명확하게 지시
받은 사항을 수행하는 것만으로는 부족한 감이 있다. 각자의
'하고 싶음', '해내고 싶음'에서 비롯되는 모티베이션은 주도적
이고 적극적인 태도를 이끌어내며, 전 과정에서 퀄리티를 높인
다. '하고 싶다'는 일종의 욕구다. 욕구는 자생적으로 에너지
를 불러일으킨다. 그 욕구를 잘 불러일으킬 수 있는 디자이너
가 스트레스가 생기는 상황도 즐길 수 있다.

'해야 하는 일'을 '하고 싶은 일'로 바꾸는 스킬에도 주의가
필요하다. 디자인을 통해 '담아내야 하는 것'을 뚜렷하게 인식
하고 있어야 한다. 디자인의 출발점에는 필연적으로 담아내야
하는 것이 있다. 이는 프로젝트의 목적과 타깃, 콘텍스트라고
할 수 있다. 이에 대한 충실한 이해가 바탕이 되어야 한다. 그
렇지 않은 상태에서 '하고 싶다'는 욕구가 섣불리 발상을 시작
해버리면, 발상이 구체화될수록 자신의 아이디어에 집착하게
된다. '하고 싶다'에서 '이게 맞다'는 식으로 집착이 정당화되
는 것이다.

일단 엔진이 힘을 내 속도가 붙어버리면 관성이 생겨, 방향
을 틀거나 멈추거나 되돌아가기가 어렵다. 하지만 프로젝트의
목적과 어긋난 아이디어는 결국 제동이 걸리기 마련이다. 이렇

게 되면 본인도 괴롭다. 프로젝트가 진행되는 도중에 '이게 맞다'고 주장하던 내용이 바뀌는 경험을 여러 번 하고 나면, 새로운 발상을 '하고 싶다'는 보다 근본적인 욕구를 잃고 '하고 싶지 않은' 상태가 된다. 이는 더 큰 문제다. 없는 욕구를 불러일으키기란 정말 힘들기 때문이다. 그래서 프로젝트 초기에 방향성을 충분히 논의하여 이해하고 공감하는 과정이 중요하다. 엔진을 가동하면서도 과속방지턱을 넘듯 '담아내야 하는 것'을 되돌아보는 여유를 가질 필요도 있다. 이 또한 일종의 스킬이다.

개인적으로 모티베이션을 일으키기 위해 활용하는 방법이 있다. 간단히 이야기하면, '과제를 더 크게 만들기' 요법이다. 회사에서 '이런 일을 해라, 저런 프로젝트를 해라'와 같이 가이드라인이 명확한 지시를 받으면, 숙제처럼 느껴져서 모티베이션이 잘 일어나지 않을 수 있다. 이럴 때는 요구받은 일보다 훨씬 크게 그 일을 새롭게 정의한다. 그러면 숙제가 아니라 내가 정의한 일이 되고, 내가 큰 가치를 부여한 만큼의 모티베이션이 생겨난다. 나 같은 이상주의자에게만 적용되는 방식일지도 모르겠다. 천성이 무언가 가치 있는 일을 한다고 인식할 때 에너지가 충전되는 타입이라서, 그런 상황을 만들어야 배터리

가 오래 지속된다.

여기서 중요한 점은 주어진 과제를 살짝 비껴가는 방식이 아니라, 주어진 과제를 꽉 안은 상태에서 더 크게 만드는 것이다. 요리조리 비껴가면서도 모티베이션을 잘 일으킴과 동시에 과제를 잘 풀어낼 수도 있다면 그것도 엄청난 스킬이지만, 정공법이 심플하다. 과제를 더 크게 만들어 모티베이션을 일으킨다니, 무모하거나 주객전도라고 여겨질 수도 있겠다. 약간 속는 느낌마저 들지도 모르겠지만, 잘 활용하면 상당히 쓸모가 있는 방법이다.

항상 의욕이 충만할 수는 없다. 모티베이션이 사라진 상태를 보는 것은 괴롭기도 하다. 오래된 내 차를 보면서도 비슷한 느낌을 받곤 한다. 2000년식 볼보 V70을 처음 만난 것은 2007년. 어느새 나이가 들어 여기저기 몸이 좋지 않다. 한여름에 에어컨을 틀면 10분도 안 돼서 미지근한 온기를 내뿜고, 과속방지턱을 넘을 때면 차체를 덜컹덜컹 흔들어댄다. 엔진오일은 조금씩 새고 있고, 기어 손잡이의 플라스틱은 떨어져나갔다. 그래도 분발하며 달리고는 있는데, 시동을 걸 때만큼은 항상 마음을 졸이게 된다. 브레이크를 밟고 차키를 돌리면, 끄르륵 끄르륵 신음을 낸다. 차키를 여러 번 돌려야 하는 상황이

되면 마음이 철렁거린다. 일단 시동이 걸리면 모든 근심 걱정이 사라지고 성취감마저 든다는 사실도 애처롭다. '부르릉~ 출발 준비 완료! 자, 떠나볼까요~' 하며 에너지 넘치는 반응을 보여 준다면 얼마나 좋을까. 시동이 걸릴 듯 말 듯 '끄르륵, 몸이 안 따라주네요. 조금 더 노력해보세요. 끄르륵 좀 피곤하네요…' 하는 차를 보면 이대로 괜찮을까 싶어진다.

모티베이션이 잘 일어나지 않는 디자이너들과 일할 때도 비슷하다. 모티베이션은 본인이 일으키고 싶다고 '팍!' 일으킬 수 있는 건 아니기에, 당사자를 탓하기도 뭐하다. 꾸역꾸역 일하는 모습을 보면서 서로 힘들어할 뿐이다. 모티베이션을 끌어낼 수 있는 획기적인 방법이 있다면 돈을 주고라도 듬뿍 사고 싶지만, 있을 리 없다. 사람마다 성향과 내성이 다르고, 주어진 프로젝트마다 업무의 성격도 맺어지는 인간관계도 다르기에, 모티베이션을 끌어내주고 싶다는 마음만으로 어떤 액션을 취하기에는 한계가 있다. 때로는 오만일 수도 있고.

극적인 스토리의 스포츠 영화에서는 낙오된 아웃사이더들을 모아 그 누구도 예상하지 못했던 기적 같은 승리를 이끌어내곤 한다. 영화 초반에는 큰 실수로 인해 돌이킬 수 없는 나락에 빠져 있거나 개선의 의지가 없는 사람들의 모습이 그려

진다. 이들을 이끄는 지도자도 유사한 상황에서 방황하다가 어떤 계기를 만난다. 이들은 한 팀이 되어 훈련을 시작한다. 명확한 공동의 목표가 주어지고, 각자의 문제를 극복해내면서 기적을 향해 나아간다. 갖가지 시련이 닥쳐오지만, 이들의 힘으로, 때로는 이들을 지원하는 사람들의 도움으로, 때로는 마법과 같은 행운이 시너지를 일으켜 결국 기적을 만들어낸다.

실화를 바탕으로 만들어진 영화도 많은데, 나름의 규칙을 따르면 실제 상황에 기대어 미화하기는 어렵지 않을 것이다(라고 생각한다. 전문가들이니까). 하지만 실제로 그런 기적이 일어나기란 쉽지 않다. 이들이 보여주는 모티베이션의 근간에는 절체절명의 상황이 디폴트로 자리하고 있다. '죽을 때까지 낙오자로 살아갈 것인가'라는 삶의 근본적인 위기의식에서 모티베이션이 생겨난다. 더 이상 다른 선택지가 없다는 상황이 스스로의 한계를 뛰어넘는 에너지원이 된다.

이들의 스토리를 보면서 희열을 느끼고 감동하며 '나도 이런 극적인 순간을 맞이할 수 있다면!' 하고 일말의 바람을 가져보기도 하는데, 감사하게도 우리 일상은 평온하다. 우리에게 필요한 모티베이션은 생사에 대한 게 아니다. 죽느냐 사느냐와는 아무 관계가 없다. 모티베이션 없이도 잘 살아갈 수 있다. 모티베이션이 잘 일어나지 않는 상태가 딱히 자기 탓만도

아니다. 모티베이션의 유무만으로 창의적인지 혹은 일을 잘하는지 판단하기도 어렵다. 누구나 모티베이션이 떨어지는 시기에 놓이기도 한다.

그럼에도 조직에 활력을 불어넣고 기대 이상의 성과를 내는 사람들을 보면 모티베이션이 충만한 경우가 많다. 이들은 자신의 역할을 하고 있을 뿐이겠지만, 주위 사람들과 회사는 이들의 수혜를 입고 있다. 이들이 회사와 브랜드의 영향력을 키워내고 있고, 더 나아가 창의성의 영향력을 알리고 넓히고 있다고 생각한다.

# 국문학과와 웹툰 작가 지망생

신입사원 면접을 여러 번 본 뒤, 나는 지금의 대학생이나 취준생들이 충분히 준비되어 있다고 '탕! 탕! 탕!' 최종 판결을 내리게 되었다. 대단한 실력자들이다. 꿈틀거리는 호기심과 열정이 여실히 느껴진다. 예전의 내가 이들과 경쟁을 한다면, 당시 실력으로는 낙방이다. 빨리 태어나서 다행이다.

이들은 이미 디자인의 속성을 잘 알고 있다. 디자인이 외관의 아름다움에 국한되지 않는다는 사실도 알고, 환경, 사회, 과학, 기술과 같은 시대적 담론에 대한 이해도 높다. 인간의 본능, 감각, 반응 방식에 대한 지식과 감도도 갖추고 있다. 스토리텔링에도 익숙해서 왜 만들어야 했는지, 어떻게 만들었는지, 그 결과가 무엇인지 능숙하게 이야기로 풀어낸다. 훨씬 복

공 명

잡한 상황에서 전문성을 발휘하기에는 많이 부족하니 열심히 배우겠다는 마음가짐도 준비되어 있다. 그 과정을 뛰어 넘어서고야 말겠다는 다짐도 느껴진다. 하지만 안타깝게도 그들 중 일부만 취업을 하고, 디자이너라는 직업을 가지게 된다. 눈물겨운 현실이다.

정규직 신입사원 채용과 별개로 인턴제도라는 것이 있다. 회사에 따라 다르겠지만, 제도의 목적은 대체로 미래 인재 발굴, 학생들에게 현실 감각을 키울 기회를 제공하는 사회적 책임 실천, 영 제너레이션의 리얼한 인사이트와 창의력 활용 등으로 일반화할 수 있지 않을까 한다. 그 취지를 살리면서, 실제로 반영되고 구현된 결과를 만들어내는 것이 인턴제도이다.

과거에 디자인 전공생을 대상으로 인턴십을 진행한 적이 있는데, 기대만큼 생산적이지는 않았다. 인턴들은 호기심과 열정이 넘쳤고, 다양한 아이디어를 펼쳐냈지만, 현실적으로 고려해야 하는 기본적인 제약 조건을 고려하지 않아 그 아이디어들은 구현되지 못했다. 돌이켜보면 부여된 과제와 기대 수준에 오류가 있었다. 그들의 강점을 제대로 활용하지 못한 회사와 조직의 실수다. (미안합니다.)

몇 년 전 '디자인 업무에 투입할 인턴을 뽑되, 디자인이 아닌

타 학과 전공자를 대상으로 한다'는 방향성으로 인턴십을 기획(디자인 전공 학생들에게는 미안합니다)한 적이 있다. 이런 시도도 일종의 창의적 발상이었다고 생각하는데, 고정관념을 내려놓고 보니 디자이너들의 창의성에 자극을 줄 수 있는 영역이 매우 넓다는 사실을 알 수 있었다. 당시 채용 대상은 국문학과 재학생과 웹툰 작가 지망생이었다.

먼저 국문학도를 타깃한 이유는 언어 감각에 대한 경종을 울릴 필요성을 느껴서였다. 디자인 업무가 표현력에만 집중되어 있으면, 상대적으로 언어 감각은 그 중요성에 비해 충실히 성장하기 어렵다. 제품, 공간, 이미지, 영상의 최종 결과물에 늘 언어가 쓰인다. 사내에서 자신의 디자인을 설득할 때나 고객 커뮤니케이션 과정에서도 언어는 중요한 역할을 한다. 무엇보다 인간이 언어로 생각하고 소통하는 한, 언어의 중요성은 그 누구도 부정할 수 없다. 언어의 뉘앙스에 대한 높은 감도는 디자이너에게도 필수다.

그리고 웹툰 작가 지망생. 나는 이들을 대단한 사람들이라고 생각한다. 스토리텔링과 시각화를 동시에 해내기 때문이다. 스토리텔링은 언어적 과정이다. 스토리텔링은 소설이나 시나리오처럼 고유의 문체로 이야기를 풀어내는 독립된 전문 분야이다. 시각화 역시 그려내는 스킬이 필수적으로 요구되기 때

문에 부정할 수 없는 전문가의 영역이다. 웹툰을 창작하려면 이 두 가지 역량을 겸비해야 한다. 탄탄한 스토리를 갖추고 있지 않으면 읽는 콘텐츠로서의 매력이 떨어지고, 의도대로 표현하지 못하면 보는 콘텐츠로서의 흥미가 떨어진다.

세상에는 뛰어난 사람이 많으니까 두 가지 다 잘하는 사람도 상당수 존재할 법하다고 여기다가도, 작품 하나하나를 만들어가는 과정을 떠올리면 나로서는 엄두가 나지 않는다. 이들은 새로운 세계관을 담은 이야기를 펼치되 흡입력 있게 스토리를 짜고, 언어를 넘어서는 시각적 표현을 통해 과거와 현재, 미래, 현실과 상상을 넘나들며 자연과 인공물의 배경에 공간을 펼치고, 인물들의 이미지, 인상, 표정, 자세로 감정과 관계를 드러낸다. 여기서 끝이 아니다. 익명의 댓글이라는 디지털 시대의 인터렉션 슬럼가를 일상처럼 거닐며 창작활동을 하고 있다.

웹페이지상에서 독자 피드백까지 포괄된 하나의 형태로 작품이 남게 된다는 점에서, 웹툰은 정통적인 연재만화와 다르고, 시각화라는 또 하나의 벽을 넘어선다는 측면에서 웹소설과도 다르다. 웹툰 작가는 뭐랄까, 이 시대가 요구하는 종합적 역량을 갖춘 창작자의 표본 같은 느낌이다. 글로만 쓰인 시나리오나 소설보다 이미지 연상이 수월하고, 온라인상에 수많은

VOC(고객의 소리)가 이미 수집되어 있으니, 웹툰 원작의 영화나 OTT 시리즈가 많아지는 것도 당연한 듯하다.

인턴들은 예상을 뛰어넘는 역할로, 멋진 결과를 내준 것은 물론 조직에 생기도 불어넣어주었다. 요즘 대학생과 취준생이 전공을 떠나서 얼마나 치열하게 역량을 개발하고 스펙을 쌓아가고 있는지, 그리고 실제로 얼마나 뛰어난 상태까지 도달해 있는지 체감할 수 있었다. 물론 이들이 마음껏 역량을 펼칠 수 있도록, 사내 디자이너들이 선배답게 리드하고 성심성의껏 살펴주어서 가능한 일이었다. 그 이후에도 인턴십은 또 다른 새로운 영역을 탐험하고 있다. To be continued.

# 디자이너의 의견은 무엇인가요?

리디북스의 '내 서재'에는 비밀 컬렉션이 있다. 나만 접속할 수 있으니 비밀 컬렉션이 되는 건 당연한 이치지만, 실제로 떡하니 책상에 올려두기 꺼려지는 비밀스러운 책이 몇 권 있는 것도 사실이다. 오카다 다카시Okada Takasi의 《심리 조작의 비밀》(어크로스)도 그중 하나다. 제목만 들어도 끌리지 않는가? "《설득의 심리학》보다 강력하고 추리소설보다 흥미진진하다!"라는 홍보 문구에 혹하지 않을 수 없었다. 이런 문구를 잘 만들어내는 분들로부터 한 수 배우고 싶다. 이 책이 사무실 책상에 놓여 있었다면, 누군가 '쯧쯧쯧, 또 무슨 꿍꿍이를 벌이려는 거야'라고 의심의 눈초리를 보낼 법하다.

이 책은 '심리 조작'이라는 말의 무서운 어감처럼 테러리스

트 집단이나 비정상적인 판매 활동, 교묘한 최면술 등 극단적 사례들(그런 사례만 있는 것은 아니지만)과 함께 심리 조작의 원리와 기법, 심리 조작을 풀어내는 법 등을 다루고 있다. 홍보 문구에 혹해서 가볍게 선택했지만, 결국 그 무게감을 끈기 있게 따라가지 못했다. 종이책이었다면 아직 대부분의 페이지가 빳빳한 상태로 반쯤 잠들어 있는 케이스 되겠다.

심리 조작까지는 아니지만, 우리 일상에도 자신도 모르게 영향을 받는 순간들이 있다. 그 일례가 '디자이너의 의견은 무엇인가요?'와 같은 질문을 받을 때다. 내가 일하는 곳에서는 직급에 관계없이 '님'으로 서로를 부른다. "희수님 의견은 어때?" "봉석님, 이건 어떤 의도야?" "구룡포님이라면 어떤 시안을 선택할래?" 이런 식이다. 팀장인 블랙님에게도 마찬가지다. "블랙님 생각은?" 그러면 블랙님은 자신의 생각을 이야기한다.

다음날, 나는 의도적으로 블랙님에게 이름 대신 '팀장'이라는 호칭으로 질문을 던진다. "팀장 생각은?" 블랙님은 오늘도 자신의 생각을 이야기한다. 노련한 팀장인 블랙님은 내가 달리 부른 호칭에 구애받지 않고 평소처럼 이야기할 가능성이 높지만, 사람에 따라서는 팀장이라는 무게감을 평소보다 더

느끼게 되어 의견 개진에 조심스러워질 수 있다. 실제로 나는 그 무게감을 강조할 수도 있다.

다른 조직과의 미팅에서는 이 호칭 변화가 만들어내는 차이가 더 선명해진다. "디자인의 의견은?" "마케팅의 의견은?" "영업의 의견은?" 이런 식으로 조직의 역할을 호칭으로 사용하기 때문이다. '그래서 뭐? 어떻게 부르든 무슨 상관이야? 자기가 할 말만 잘 하면 되지!' 맞다. 그렇다. 그래서 살짝 언급하고 싶어진 것이다.

"디자이너의 의견은 무엇인가요?"라는 질문을 받더라도, 디자이너의 시각이나 디자인 영역에 국한된 시야에 갇히지 않기를 바란다. 그 이유는 심플하다. 그 자리가 디자인을 결정하는 자리라면, 그 결정은 디자인 관점에서만 내려지는 것이 아니기 때문이다. 디자인 관점은 최종적인 의사결정의 일부일 뿐이다. 특히 여러 시안 가운데 하나를 선택하는 상황이라면, 마음속으로 하나를 픽pick 하는 연습을 하되, 디자이너의 관점이 아닌 사업가의 관점에서 결정해보면 좋겠다.

예를 들어, 제품 디자인 A, B 두 가지 시안을 가지고 논의하는 상황이다. A는 소재와 후가공 비용이 높지만, 눈에 확 띄는 차별성이 있는 디자인이다. B는 원가나 개발 기간을 고려하면

서도 충분히 차별성 있는 디자인이다.

**〈디자이너의 의견 1〉**

"디자이너님은 어떤 게 좋으세요?"

"디자인 관점에서 A가 좋다고 생각해요. 보시는 것처럼 눈에 확 띄니까요."

"A가 정말 예뻐서 이걸로 하고 싶기는 한데ㅠㅠ. 하지만 비용이 초과되어서 어려울 것 같아요. 아쉽지만 B로 하시죠."

**〈디자이너의 의견 2〉**

"디자이너님은 어떤 게 좋으세요?"

"B로 하시죠. A가 더 눈에 띄기는 하지만, B도 충분히 차별성이 있어요. 그리고 이렇게 해야 이익률이 확실히 나올 거예요."

"A가 정말 예뻐서 이걸로 하고 싶기는 한데ㅠㅠ. 말씀대로 B로 하시죠."

디자이너가 제안한 시안도 동일하고, B안으로 결정된 사실도 동일하지만, 가능하다면 〈의견 2〉처럼 대화할 수 있는 디자이너가 되면 좋겠다. 그래야 사업가로서 의사결정을 하는 사람들과 동등한 입장을 견지하며 대화를 이끌어갈 수 있다.

사업가의 관점은 디자이너의 관점과 다른 것이 아니라, 디자이너의 관점을 포괄하는 것이다. 디자이너가 디자인 전문가가 되겠다고 다짐하기보다 디자인 사업가가 되겠다고 마음먹는 편이 훨씬 바람직하다고 생각한다.

디자이너를 뽑는 면접에서 종종 미래의 꿈이 무엇인지 묻는다. 꿈에 따라 평가를 달리하겠다거나, 꿈을 가지고 살아가는 사람을 선호한다는 취지는 아니다. 질문의 목적은 왜 지원을 했는지 뚜렷하게 알기 위해서, 어떤 자세로 하루하루를 살아가는 사람인지 이해하기 위해서다. 대답을 들어보면 실제로 뚜렷한 꿈을 꾸며 차곡차곡 커리어패스를 쌓아가는 사람도 많다. 또 브랜드의 수장이나 크리에이티브 디렉터를 꿈꾸는 사람도 상당하다. 더 크게 보고 더 큰 영향력을 끼치는 역할을 원하는 것이다.

그런데 실제로 일할 때 요구되는 역할은 기대보다 제한적이라고 느껴질 수 있다. 특히 디자인과 같은 전문가 조직일수록 그 역할의 경계선이 뚜렷해 보인다. 자연스럽게 그 경계선에 익숙해지다 보면, 디자인이라는 영역 내에서만 생각이 맴돌기 쉽다. 그러다 보면, '디자이너의 입장'에 갇혀버릴 수 있다.

미래에 더 큰 영향력을 펼치고 싶다면, 생각의 범위를 디자

인이라는 영역에 국한시키지 않길 바란다. 경계선은 그어져 있지만, 어느 순간에도 고정되어 있지 않다. 고정되어 있다고 느낀다면, 어쩌면 디자이너 스스로가 움직이지 못하도록 그 선을 잡고 있는 것인지도 모른다. 자신의 역할 경계선을 어디에 긋는지에 따라 생각의 폭이 달라진다. 동일한 환경에서 동일한 상황이 펼쳐지는 가운데에서도, 누군가는 그 영역을 넘어서서 생각하고 대화하면서 자신의 영향력의 원을 조금씩 키워가고 있다. 가능한 한 많은 디자이너가 그러면 좋겠다.

# 대화 상대

사회생활을 시작하고 한 회사에 십여 년 다니다가 한 번 이직을 했다. 이직을 마음먹기까지 상당히 긴 시간이 소요되었다. 아무리 배워도 잘 모르는 영역이 끝없이 존재했고, 이직이라는 선택을 하기 전에 넘어서고 싶은 새로운 업무가 너무 많았기 때문이다. 그만큼 많은 기회가 있는 곳이기도 했다. 그렇게 계속 성장해나간다고 생각하며 하루하루를 지냈다.

그러다가 이직을 결정했을 때, 기대감과 함께 깊은 두려움이 밀려왔다. 디자인이라는 단어로 포괄하기에는 새로운 회사와 새로운 일에 불확실성이 너무나 컸다. 어떤 일을 하게 될지 확실하지 않았고, 미력하나마 경험해온 역량을 활용할 수 있을지도 확신이 없었다. 그럼에도 변화에 대한 열망이 컸기에

이직을 하게 되었다. 실제로 너무나도 다른 일들이 나를 기다리고 있었다. 매일이 또다시 배우고 배우며 어떻게든 넘어서야 하는 일들로 채워졌다.

시간이 흘러가며 알게 된 사실이 있다. 어떤 일이든 결국 사람과 사람이 관계를 맺으며 펼쳐간다는 사실이고, 이해관계라 하더라도 이해에만 국한되지 않는 관계가 업무에 영향을 끼친다는 사실이다.

나는 일반적인 의미로 관계를 잘 맺는 사람은 아니다. 친해지는 데 서툴고, 충분히 인간적인 관계를 맺고 있다고 생각하지도 않는다. 상사든 동료든 내가 리드하는 구성원이든 간에, 모든 관계는 항상 조심스럽다. 내 성향일 수도 있고, 관계란 원래 그런 것일 수도 있다. 단지 모든 관계에서 한 가지 바람이 있다면, 내가 대화 상대가 되면 좋겠다는 것이다. 실제 그런 마음가짐으로 대화에 임하고 있는데, '노력하고 있다'고 표현할 수밖에 없긴 하다. 대화 상대가 된다는 것은 내가 아니라 상대방이 인정해주는 문제이기 때문이다. 나는 능력껏 노력할 뿐이다.

대화 상대가 되고자 하는 노력은, 상대방의 관점과 상대방이 놓인 상황을 이해하고자 하는 노력에서 시작된다. 업무적

공 명

으로 만나는 사람들의 경우, 그 사람이 어떤 조직에서 어떤 역할을 하는지, 지금 고민하고 있는 화두가 무언지 이해하고자 한다. 사람은 누구나 이해받고 싶어 한다. 자신이 맡은 역할 앞에서는 누구나 외롭고, 고독한 만큼 더욱 그렇다.

상대방의 고민은 유추해볼 수 있다. 그 사람의 역할이 포괄하는 업무 범위와 종류, 현재의 퍼포먼스, 업무와 관련된 내·외부 환경의 움직임 등과 고민은 연결되어 있기 때문이다. 그 사람의 성향은 보이는 모습으로 유추해본다. 나이, 성별, 옷 입는 스타일, 말투, 행동 방식을 통해 어떤 사람일지 상상력을 발휘하기도 한다. 이런 느낌들을 신뢰하거나 그 감도를 키우라는 말은 아니다. 단지 고려하자는 얘기다. 이미 누구나 자신만의 감도로 이 능력을 활용하고 있는데, 이와 같은 고려는 일종의 배려이기도 하다.

회사에서 대화 상대가 된다는 것은, 회의의 주제를 벗어나더라도 들을 준비가 되어 있다는 뜻이다. 상대방에게 마음을 열고 있다는 의미이기도 하다. '여기 선을 그어둘 테니 넘어오지 마세요'보다는 '선을 그어놓고 이야기를 듣지는 않아요'와 같은 자세다. 물론 업무적으로 관계를 맺는 사람들 중에는 별로 대화하고 싶지 않은 사람도 있을 테다. 친목 단체가 아니기

생각의 공간

때문에 만나는 사람을 고를 수 없고, 정말 나와 맞지 않는 사람이 있을 수도 있다. 뭐 그럼 어쩌겠는가. 개인의 신체적·정신적 건강이 제일 중요하니까, 대화 상대가 되려고 힘들게 노력을 기울일 필요는 없다. 다만 그런 사람이 적기를 바랄 뿐이다. 나를 대화 상대로 여기는 사람들이 많아질수록 내가 끼칠 수 있는 영향력의 원은 자연스럽게 커진다.

가장 어려운 대화 중 하나는 구성원들과의 대화다. 동일한 사람이 같은 이야기를 하더라도, 직급이 달라지는 순간 말의 무게와 영향력은 달라진다. 아무리 편하게 이야기를 나누자고 한들, 상대방이 부담을 느끼지 않을 수 없다. 구성원 입장에서는, 편하게 이야기하라고 하지만, 그 내용이 추가적인 업무나 부정적 평가로 되돌아올 수 있는(그렇게 느낄 수 있는) 상황인 것이다. 그러다 보니, 구성원들의 대화 상대가 되기를 지향하고는 있지만, 지향만 하고 있을 뿐 실제로는 어떤지 감히 이야기하기 어렵다.

그럼에도 대화 상대가 되면 좋겠다는 마음의 끈을 놓지 않는 건 창의성에는 직급이 없기 때문이다. 파릇파릇한 발상은 떠오른 상태에서 편안하게 말로 표현되지 못하면, 그대로 자취를 감추고 만다. 창의성의 손실이 발생하는 순간이다. 회사를 위해서도 개인을 위해서도 이러한 손실은 적을수록 좋다.

특히 창의성이 발현되어야 하는 조직에서는 두말할 나위가 없다. 그래서 구성원들이 편안하게 이야기할 수 있게 이끄는 리더들이 부럽다. 아마도 대화법의 스킬을 넘어서는 인성과 성향을 갖추고 있기 때문일 거라고 생각한다.

대화가 통하는 사람에게는 솔직해진다. 신뢰하게 된다. 더 이야기하고 싶어진다. 구성원과의 대화를 떠나서, 대화 상대가 되는 것 자체가 창의성과 어떤 연관이 있는지 묻는다면, 호기심과 발상으로 연결될 수 있는 새로운 인풋이 들어올 가능성이 높아진다고 답하겠다. 대화는 한 사람의 기억과 경험을 총체적으로 끌고 들어오는 방식의 인풋이다. 창의성이 발현되기 위한 다양한 인풋 중에서도 가장 풍성한 축에 속한다. 혹자는 창의적인 사람일수록 다른 사람의 말을 듣지 않고 제멋대로일 거라고 예측(긍정적인 의미를 담고 있다고 하더라도)하기도 하지만, 지금까지 만나온 창의적인 사람들 중에는 대화에 깊이 들어와 스스럼없이 떠오르는 발상을 이야기하고 상대방의 의견에 귀를 기울이는 경우가 많았다. 그런 대화는 정말 즐겁고 유익하다.

그럼에도 대화 상대가 되면 좋겠다는
마음의 끈을 놓지 않는 건
창의성에는 직급이 없기 때문이다.

파릇파릇한 발상은 떠오른 상태에서
편안하게 말로 표현되지 못하면,
그대로 자취를 감추고 만다.
창의성의 손실이 발생하는 순간이다.

# 최면을 거는 목소리

어린 시절에는 명절에 TV 특별 편성 프로그램을 보곤 했다. 최면도 단골메뉴 중 하나였다. 전문가의 포스가 느껴지는 최면술사와 함께 유명 연예인들이 잔뜩 등장했다. "일어나보세요"라는 최면술사의 지시에 의자에서 벌떡 일어서려 하지만 아무리 힘을 주어도 일어서지 못하는 액션배우 B씨, "손가락을 접어가며 하나부터 열까지 세어보세요"라는 지시에, 하나, 둘, 셋, 넷, 손가락을 접으며 열을 셌는데 아직 접지 않은 손가락이 하나 남아 있어 당황해하는 미모의 여가수 A양. 어리둥절해하며 다시 세어보지만 여전히 손가락이 하나 남는다. "왼팔을 들어보세요"라는 지시에 '이번에는 꼭 들어올리고 말겠어'라는 굳은 다짐의 표정을 지으며 왼팔에 힘을 주지만 이게

웬걸, 왼팔이 꼼짝도 하지 않는 (이번에도) 액션배우 B씨. 당황하는 그 표정을 보면서 얼마나 웃었는지 모르겠다. 그 당시에는 재미있었는데, 지금 다시 본다면 어떨지 궁금하기도 하다. 참가자를 당황하게 만들거나, 불편한 상황을 연출해서 관객에게 웃음을 주는 종류의 프로그램은 이제 상당히 없어진 듯하다. 이 또한 시대의 흐름이다.

프로그램 내용으로 다시 돌아가면, (방송에는 장면이 나오지 않았지만) 최면술사는 앞의 상황 전에 '레드썬' 하고 최면을 걸고는, B씨에게는 몸이 천근같이 무거워 절대로 일어날 수 없다거나 왼팔을 들어올릴 수 없다고 말하고, A양에게는 '일곱'이라는 숫자가 사라졌음을 각인시켰다(고 한다). 최면에 걸린 상태에서는, 최면술사의 특정 제안을 순순히 받아들인다. 자신의 신념, 인식 또는 행동의 변화까지도 수용하게 된다. 당시에는 조작이 아닐까 하는 의심의 끈을 놓지 않았는데(사실 지금까지도 실제 상황이었는지 연출이었는지 궁금하다), 그러면서도 최면에 대한 강렬한 호기심이 뇌리에 깊이 새겨졌다.

그래서 대학생 시절, 레드썬 교수님을 직접 찾아갔다. 야심차게 최면술을 배워보려는 목적이었지만, 안타깝게도 최면 수업은 없었다. 아쉬운 대로 최면 시술을 받기로 했다. 최면 시술은 큰 사고나 충격을 경험한 후 생겨난 트라우마를 극복하기

공 명

위해 활용되는데, 금연이나 금주, 숙면, 기억력 향상 등 생활 습관 개선에도 도움이 된다. 비용이 만만치 않았지만, 신비롭기만 했던 최면의 실체를 어느 정도 경험해볼 수 있었다.

최면 시술이 시작되면 교수님이 차분한 목소리로 피시술자의 몸과 마음을 이완시킨다. 이는 안내자의 역할이다. 몸과 마음이 이완되면 외부 자극의 방해가 최소화되고, 비판적 사고력이 줄어든다. 교수님의 제안에 순응하기 쉬운 상태가 된다. 피시술자가 최면에 빠지면, 그날의 주제에 따라 교수님이 (사전에 협의된) 특정 제안을 한다. 예를 들어 금연이 주제라면 다음과 같다. 담배를 꺼낸다. 불을 붙인다. 그 옆에는 지독한 냄새를 풍기는 똥이 있다. 그 둘을 찰흙처럼 주물러 섞는다. 역겹지만 그 냄새를 맡아본다. 덩어리가 풍기는 불쾌감이 얼마나 지독한지 확인한다. 이런 식이다. 그렇게 15분 정도의 최면 시술이 끝난다. 매번 시술 과정을 녹음한 테이프(너무 먼 옛날이야기죠?)를 건네주는데, 이는 피시술자 혼자 반복 청취를 통해 습관을 다지게 하기 위함이다. 시술이 잘 통하면, 담배를 보기만 해도 구역질이 나는 상태가 된다.

차곡차곡 모아두었던 테이프들은 이제 어디 있는지도 모르겠지만, 교수님의 나긋나긋한 목소리는 아직도 들려오는 듯하다. 평소에도 저런 톤으로 대화할까 싶을 정도로, 대낮에도 잠

이 올 만큼 편안해지는 목소리였다. 주제에 따라 들려주는 상황 묘사는 구체적인 장면을 떠올리기 쉬웠고, 군더더기 없는 핵심 메시지가 부드러우면서도 또박또박 들리는 톤으로 전달되었다. 그때 들은 스토리들('담배와 똥'과는 상당히 다른 느낌의 경우도 많았다)은 가물거리지만, 목소리는 기억에서 사라지지 않는다. 언제부터인지 잘 전달하고 싶은 내용이 있을 때는 나도 모르게 그 톤을 따라하게 되었다. (그러다가도 톤이 계속 높아지고 있지만.)

얼굴이나 외모가 풍기는 이미지와 구분되어 목소리는 그 나름의 힘을 가진다. 미세한 어조는 깊이 와닿고 오래 남는다. 그래서 브랜딩 용어에도 TOV(Tone Of Voice)라는 단어가 자주 쓰인다. 고객을 대하는 방식과 태도를 정하고, 브랜드가 일관된 목소리를 내기 위한 기준이 되는 개념이다. 매력적인(어떤 종류의 매력인지는 브랜드마다 다르지만) 목소리로 고객에게 계속 말을 걸면, 최면과 같은 메커니즘이 작동한다. 브랜드의 제안에 강한 수용력이 생기고, 반복적으로 구매하고 긍정적으로 추천하는 충성도가 생긴다.

여기서의 핵심은 정서적으로 연결된다는 사실이다. 개인이 추구하는 가치, 기대 또는 추억이 브랜드 경험과 연결되면, 브

랜드도 그 사람에게는 습관이 된다. 브랜드 충성도가 생겨나면 전폭적인 지지자가 되고 전도사가 된다. 최면과 다른 점은, 최면은 명백한 유도 과정을 통해 제안에 대한 강한 수용력을 이끌어내는 반면, 브랜드 충성도는 보다 장기적이고 점진적인 과정을 거친다는 것이다. 고객이 긍정적인 브랜드 경험을 반복하면서 신뢰가 축적되는 가운데, 자발적인 선택과 수용이 이루어진다.

브랜드가 고객의 눈을 현혹시키는 자극적인 표현과 순간적으로 홀리는 장치를 만드는 것은 그리 어렵지 않다. 실제로 효과가 있는 것도 사실이다. 그래서 단기적인 판매 촉진 활동을 그칠 수 없고, 자극적인 요소로 가득한 프로모션성 팝업 행사에 열을 올리게 된다. 그런 활동에 담긴 브랜드의 TOV는 한두 번 고객의 시선을 사로잡겠지만, 최면에 걸리게 하지는 못한다. 단기적인 실리와 순간적 자극이 우선시되다 보면, 목소리를 계속 크게 하게 되고, 어느새 뻔한 목소리로 변해간다. 섬세하면서도 깊고 오래도록 여운이 남는 목소리를 내려 해도, 목소리가 잘 나오지 않는 상태가 된다. TOV 감도가 높은 브랜드를 부러워하며 따라잡으려고 해도, 사실은 그 감도가 어디에서 비롯되는지를 알지 못하는 상태가 된다.

브랜드의 매력적인 TOV를 만드는 것은 브랜딩 기술과 기법이 아니다. TOV는 브랜드가 진짜로 추구하는 가치와 진정성에서 비롯돼야 한다. 이렇게 표현하면 너무나 뻔한 이상주의자의 외침이 되어버리지만 실제로 그렇게 생각한다. 브랜드는 실리를 추구하는 이상주의자가 되어야 한다. (태생이 현실주의자라면) 이상을 추구하는 현실주의자가 되어야 한다. 그럴 때 고객에게 감히 최면을 걸 수 있는 자격이 주어진다.

# 노안과 빙의

디자이너들에 대한 나의 편견이 있다. 상대적으로 텍스트를 작게 쓴다는 것이다. 그래픽 작업에서는 크고 시원시원하게 타이포의 임팩트를 잘 활용하지만, 일상적으로 쓰는 텍스트는 크게 키우는 것을 조심스러워하는 느낌을 받는다. 제품 디자인 과정에서는 제품의 크기와 형태가 먼저 정해지고, 그다음 사물의 표면에 텍스트를 입히다 보니, 물성이 주는 인상을 가능한 한 해치지 않고자 텍스트 크기에 민감해진다(민감해지면 주로 작아진다).

프레젠테이션 자료에도 디자이너들은 다른 직업인(비디자이너)들보다 텍스트를 작게 쓰는 편이다. 디자이너의 프레젠테이션에서는 삽입되는 이미지나 레이아웃도 중요하게 여겨지

다 보니, 디자이너는 화면이라는 캔버스 내에서 텍스트를 하나의 이미지 요소로 다루는 경향성이 있다. 그래서 전체적인 조화와 균형을 고려하여 텍스트 사이즈의 기본값을 약간 작게 설정한다. 디자이너들이 쓰는 워크스테이션의 모니터가 커서 노트북 모니터를 주로 쓰는 비디자이너보다 작게 쓰는 것일 수도 있다. 어쩌면 (의외로 높은 확률로) 아직 다들 젊어서 텍스트가 작아도 잘 보이기 때문일 수도 있다. 내가 겪은 수많은 케이스를 바탕으로 한 통계적 결론이기에 나름 확신이 있지만, 성급한 일반화의 오류를 범하는 것일 수도 있다. 그러니, 편견이라 하자.

잠깐 노안의 이야기로 넘어가자. 돌이켜보면 노안은 슬며시 찾아왔다. 어느 날 갑자기 가까이 있는 글씨가 평소보다 흐릿하게 보였다. 그래도 눈에 힘을 주고 안륜근, 눈썹주름근, 눈썹하제근 등을 요리조리 움직여 무리 없이 읽어낼 수 있었다. 결국 찡그린 표정이었겠지만. 시간이 흐르고, 눈 주변 근육의 움직임만으로는 흐릿함이 가시지 않아서 안경을 벗고 읽었다. 훨씬 잘 읽혔지만 가까이 있는 텍스트를 읽을 때마다 안경을 벗었다 썼다 하는 내 모습을 받아들이기 싫었다. 신체 감각 쇠퇴를 공공연하게 인정해버리는 듯하여(인정하고 싶지 않으니까)

그 행위를 자제해보기도 했다. 시간이 더 흐른 지금은 안경을 쓰고 벗는 행위에 익숙해져버렸다. 어쩔 수 없다.

내 자신의 노안을 공공연하게 인정한 후부터는, 디자이너들과 제품이나 공간, 디지털 콘텐츠에 적힌 텍스트 크기를 논할 때 말이 더 많아졌다. 나와 같은 인생의 시기를 겪고 있는 고객을 고려해야 한다고 설파한다. 결론은 텍스트 사이즈를 키우자는 말이다.

디자이너가 텍스트를 넣을 때, 상하좌우에 놓인 요소들과의 관계, 쓰인 컬러 사이에서 형성되는 콘트라스트(유사색이 많이 쓰일수록 같은 크기라도 잘 안 보이니까), 폰트의 특성 등을 종합적으로 고려해 적절한 사이즈를 정할 터인데, 일단은 편안하게 읽힐 수 있는 최소 수준은 넘어서야 하는 법이다.

아마 10년 전의 나는 지금보다 텍스트 사이즈에 덜 민감했을 거다. 작아도 잘 보였으니까. 본인은 잘 읽히는데 읽히지 않는 사람으로 빙의하기는 쉽지 않은 법이다.

디자인하는 과정은 빙의 체험과 비슷하다. 이를 통해 창의성에 방향성을 부여하게 된다. 내가 디자인한 결과물이 마주하게 될 대상을 상정하고, 내 눈에 좋아 보이는 것을 넘어서 그 대상에게 어떻게 보이고 사용될지 계속 시뮬레이션하게 된

다. 나와 연령대가 비슷하거나, 지향하는 라이프스타일이 유사하거나, 내가 경험한 콘텍스트를 바탕으로 살아가는 대상이라면 상대적으로 빙의하기 수월하지만, 타깃이 되는 대상이 그 범위를 넘어서면 빙의 체험을 위한 상상이 쉽지 않아진다. 연기와 유사하다. 연기자도 배역에 따라 모든 생각과 감각을 동원해 그 사람이 되는 것이다.

좋은 연기자는 자신의 개성을 고집하지 않고 역할에 녹아든다. 그래서 연기를 정말 잘한다고 느끼다가, 어느 순간 배우가 연기하고 있다는 인식마저 놓게 된다. 대단한 사람들이다. 물론 연령대를 뛰어넘어 노인이 되거나 고등학생이 되어버리면 이질감이 느껴지기도 한다. 연기자는 최선을 다했겠지만, 모든 연기를 소화할 수는 없는 법이다. 디자이너도 마찬가지 상황에 놓일 수 있다.

디자이너도 연기자처럼 다양한 고객에게 빙의하다 보면 '빙의력'이 향상된다. 어떤 능력이든 향상되는 것은 즐겁다. 단, 싱크로율에 대해서만큼은 자신하지 말고, 의심의 끈을 놓지 않아야 한다. 빙의력에 너무 자신만만해하면, 어느새 그 감도는 떨어진다. 게다가 아무리 싱크로율 높은 빙의 실력을 가지고 있다 해도, 아직 내가 인지하거나 감각할 수 없는 맹점이 있

을 수 있다. 노안이 와서 글씨가 잘 보이지 않는 경험을 하기 전에는, 잘 보이지 않는 상태를 감각하기 어려운 것처럼 말이다. 나와 다른 의견에 늘 열려 있어야 하는 이유이기도 하다.

# 리얼 배틀그라운드

키 178.5센티미터. 이탈리아 마테바의 리볼버를 고집스럽게 애용하는 토쿠사는 원래 경시청 수사 1과 특무반에서 근무하던 형사로, 쿠사나기 모토코의 눈에 띄어서 '공안9과'로 스카우트되었다. 전뇌화電腦化(뇌의 디지털화)는 했지만 의체화義體化(사이보그화)는 하지 않아서 조직에서 유일한 '생'몸이다. 가정적인 성격이라 근무 중에도 매일 아내와 연락하고, 정의감이 강해서 격한 감정을 표출하는 경우가 많다. 직감력이 뛰어나 '고스트의 속삭임'을 들을 수 있는 몇 안 되는 인물이다.

내무성內務省 공안부 내에 설치된 공안9과는 표면상으로는 국제구조대라는 명목으로 조직되었지만 수상 직속 방첩기관으로 무력행사를 담당한다. 전뇌화, 의체화가 일상화되면서

일어나는 각종 범죄와 해킹 사건을 해결하고 있으며, 이를 위해 헌법을 넘어서는 권력과 전투 기능을 보유하고 있다. 광학 미체와 같은 최첨단 기술이 집약된 의체와 군대급 무기를 자유자재로 사용하는 용병 출신의 최고 실력자들로 구성되어, 대테러뿐 아니라 첩보와 공작 업무도 비밀리에 수행하고 있다. 아라마키 부장 밑으로는 계급 구분이 따로 없고 편의상 쿠사나기 모토코가 리더 역을 맡고 있다.

> **토쿠사_** 소령, 전부터 물어보고 싶었는데, 왜 나 같은 놈을 본청에서 빼왔죠?
>
> **쿠사나기_** 네가 그런 남자라서야. 음지 활동 경험이 없는 형사 출신에다가 기혼자고, 전뇌화됐어도, 뇌가 많이 남았고 거의 인간의 몸이지. 전투력이 아무리 우수해도 동일 규격품으로 구성된 시스템은 어딘가 치명적인 결함이 생겨. 조직도 사람도 특수화의 끝에는 완만한 죽음이 기다릴 뿐이야.

애니메이션 〈공각기동대〉를 볼 때마다(여전히 가끔 본다) 문명과 기술의 미래, 인간의 본성과 사회에 대한 방대한 이해와 세계관에 어김없이 놀란다. 풀어내는 상황들의 디테일이 가진 선명함, 흘러가는 대화에 담긴 깊은 통찰에도 감명받는다. 앞

의 대화는 정체불명의 해커 인형사가 조종하는 고스트를 추적하기 위해 고속도로를 달리는 차량 안에서 이뤄진 것으로, 토쿠사의 질문으로 시작된다. 전투력이 낮은 토구사를 최강의 의체화 멤버가 가득한 공안9과에 영입한 이유에 대한 그럴싸한 답변이라고 이해하고, '역시 쿠사나기는 멋지다' 하고 넘겼는데, 볼수록 마지막 두 문장이 뇌리에 강하게 박혔다.

"조직도 사람도 특수화의 끝에는 완만한 죽음이 기다릴 뿐이다."

"아무리 우수해도 동일한 규격품으로 구성된 시스템은 치명적인 결함이 있다."

디자인 조직도 특수화된 조직이다. 디자이너라는 특수 규격으로 구성된 조직을 맡게 되고 나서, 특수화의 끝에 놓인 미래에 대해 생각이 많아졌다. 디자인 조직은 디자이너들이 모인 조직임이 당연하고, 우수한 디자이너가 많을수록 우수한 디자인을 창출할 가능성이 높아지는 것도 당연하지만, 이는 지금과 유사한 일을 유사한 방식으로 지속할 수 있는 환경이 보장되는 경우에 한해서 작동되는 원리다. '디자인'이라는 독립된 영역이 사업에 꼭 필요하고, 동시에 '디자이너'라는 특수 규격자에 의해서만 가능할 때, 존재 이유가 유지된다.

공 명

그런데 디자인을 둘러싼 대내외 환경 변화는 호락호락하지 않다. 변화의 방향을 예측하기 어렵다. 사업에서 중요하게 여겨지는 디자인 영역이 변하거나, 디자이너에게 요구되는 역량이 달라지거나, 디자이너가 전담하던 업무를 대체할 수 있는 대안이 생기기도 한다. 그렇게 되면, 현재의 치명적인 결함은 그 조직을 완만한 죽음으로 인도하게 된다. 그 죽음은 조직의 해체나 소멸일 수 있고, 그 조직에서 아무 의심 없이 자신의 길을 묵묵히 걸어온 디자이너 개인이 직면하는 문제가 된다.

'디자인을 개발하는 사람들'이라는 디자이너의 역할은 뚜렷하고 확고하지만, '창의성을 펼쳐내는 사람들'이라고 표현을 달리하면 주어지는 업무는 의외로 소극적이다. 총체적인 사업 관점에서 보면 밸류 체인value chain의 일부일 뿐이고, 주도성을 발휘하는 역할이라고 보기 어렵다. 전체를 바라보는 시야를 가지지 못한, 시작과 끝 사이 어딘가에 위치한 일부분으로 디자인의 역할이 규정되어버리는 것만 같아 경각심이 인다. 온실 속에서 디자인을 개발하는 것은 아닌지 돌아보게 된다. 현재의 디자이너 역할이 시대 변화에 취약하다는 위기의식과 함께, '창의성을 펼쳐내는 사람들'의 잠재력이 더 크게 발휘될 여지가 있다는 기대감이 새로운 어프로치의 필요성을 부채질한

다. 그 결과 디자이너들에게도 부분이 아닌 전체를 경험하고 연습하는 '리얼 배틀그라운드'가 필요하다고 생각하게 되었다. 지금의 역할을 더 잘 해내기 위해서라도 말이다.

디자이너가 주도적으로 상품을 기획하고 출시해서 팔아보는 경험을 해본다. 디자이너의 감각과 인사이트가 고스란히 반영된 상품을 기획하고 디자인하는 과정은 여전히 즐겁지만, 비용과 수익을 고려하여 스스로 상품 개발의 제약 조건을 걸고 판매량과 수익 목표를 정하고 달성해내야 한다는 압박은 익숙하지 않다. 디자이너가 운영하는 오프라인 공간도 만들어본다. 마찬가지로 공간을 기획하고 디자인하는 과정의 즐거움은 별개로, 방문객 수와 매출 목표를 정하고 달성해내야 하는 압박은 기획과 디자인의 즐거움을 부담감으로 바꿔놓는다.

사업이라는 무게를 충실히 느끼고 있지 않으면, 현실감각이 떨어질 수밖에 없다. 그 무게감을 조직의 다른 사람들이 짊어지는 구조에서는 아무리 창의적이라 하더라도 주도적인 역할을 하기 어렵다. 리얼 배틀그라운드는 디자이너라는 특수 규격과 디자인의 가치에 기대지 않고, 돈을 벌기 위한 사업이라는 현실감각을 갖도록 일깨워준다. 이 경험은 겸손해지기 위해 그리고 더 큰 자신감을 가지기 위해 필요하다.

리얼 배틀그라운드에는 창의적 사고를 하는 상품기획, 마

케팅, 영업, 전략 분야의 전문가 누구나 참여할 수 있다. 디자인 전공이라는 제약 조건을 없애고, 창의적인 사람들이 함께 시너지를 낼 수 있다. 디자인에 대한 고정관념을 깨면, 크리에이티브라는 이름의 새로운 아고라가 생겨난다.

창의성이 중요한 시대에, 창의적인 사고를 하는 사람들이, 뚜렷한 역할의 경계를 내려놓고, 함께 크리에이티브를 펼쳐나가길 기대한다. 그 방향으로 미래가 흘러가고 있다고 생각한다.

# 예스맨

'모두가 "YES"라고 말할 때, "NO"라고 말할 수 있는 용기가 있어야 한다!'는 주장에는 동의하지만, 심취할 필요는 없다. 간혹 '예스'라고 말하면서 내가 예스맨이 되었나 싶어 나도 모르게 멈칫하는 순간이 있기는 하다. 내가 진짜로 공감해서 '예스'라고 했는지, 아니면 하고 싶은 말을 못 한 채 끄덕거린 것인지 저울질해보다가, 상황에 따라 할 말과 하지 않을 말을 잘 가리는 것도 상당한 수준의 지혜임을 떠올리면 자연스럽게 머릿속이 중화되는데, 어떤 때는 살짝 꺼림칙한 잔금이 남기도 한다. 그러면, '아, 내가 예스맨이 되어가고 있는가?', '나도 모르는 새 용감함이 사라져가고 있는 것은 아닌가?' 하는 경각심이 든다.

공 명

얼마 전에 예전 상사분과 저녁을 먹게 되었다. 그분이 이야기 도중에 대뜸 "너는 예스맨이야!"라고 툭 던지셨다. (맥락도 없이 불쑥 던져진 이런 평가는 당황스럽습니다.) 순간적으로 '앗, 나는 예스맨이 아닌데 무슨 말씀을!' 하는 마음과 '아, 내가 예스맨이 되어버렸나? 뜨끔!' 하는 마음이 동시에 들었다. 다시 여쭤봤다. "제가 예스맨인가요?" "응 맞아." 이 대화를 이렇게 끝낼 수는 없다. "○○님은 예스맨이세요?"라고 역으로 여쭸다. 대답은 "응, 나도 예스맨이야." 그 대답을 듣는 순간 마음이 편안해졌다. 우선, 그분은 내가 이해하는 예스맨의 개념에 포함되지 않는 분으로 평소 자신의 소신을 뚜렷이 주장했기 때문이다. 또한 긍정적 의미를 담아 예스맨이라는 표현을 쓰셨다고 느껴졌기 때문이다. 이렇게 되면 더 이상 예스맨인지 아닌지에 대한 논쟁은 의미가 없다. 대화 맥락에 맞게 그 개념을 잘 활용하면 될 뿐이다.

예스맨은 기본적으로 상사의 말을 최대한 공감하려고 노력하는 사람이다. 그 자리에서 바로 "아닙니다!"라고 반대하거나 항변하기보다는, (순간의 감정이나 자아도취로 대응하지 않고) 나보다 넓은 콘텍스트상에서 고민하는 상사를 존중하고 배려하는 것이다. (당연한 말이지만) 상사도 사람이다. 과거의 대화

내용을 잊어버리기도 하고, 다른 사람의 말에 솔깃하기도 하고, 그즈음 쏘옥 빠져버린 무언가에 과몰입되어 있을 수도 있고, 특정 분야에 대해서는 (모든 영역에 대해 충분한 지식과 경험을 가질 수는 없으니까) 제대로 피드백하기 어려울 수도 있다. 그건 그대로 인정하면서도, 상사가 나보다 관여하는 사업의 범위가 넓고, 복합적인 이해관계를 이해하고, 듣는 정보와 논의 대상이 훨씬 풍부하다는 전제를 깔고 대화에 임하는 것이다.

　내 주장이 아무리 확고하더라도, 상사가 바라보는 사안의 맥락을 먼저 이해하고 있지 않으면, 내 주장은 엉뚱한 곳을 향하게 될 수도 있다. 주장이 부딪치는 순간, 내 의견을 보다 효과적으로 피력하기 위해서라도, 상사의 입장을 먼저 이해할 필요가 있다. 내 주장이 공감되지 못하거나 상사의 의견을 내가 납득하지 못하는 이유가, 상대방이 아닌 내 자신에게 있을 가능성도 간과해서는 안 된다. 이 태도는 성장을 위해서도 필수적이라고 생각한다. 내 의견을 굽히는 것이 아니라, 곱씹어보는 시간을 버는 것이다. "그럴싸하게 포장해서 말하지만 결국에는 네가 예스맨이라서 그래!"라고 말한다면 굳이 반박할 마음은 없다. 아무리 생각해봐도, 내게는 에너지를 뿜는 반항심의 원석이 아직 상당히 있으니까. 그 원석은 반항심 이외에도, 용감함이 되기도 하고 무모함이 되기도 하면서, 내 의도나

의지와 상관없이 불쑥불쑥 고개를 내민다. 이런 에너지가 아직 꿈틀되고 있는 이상, 예스맨이든 뭐든 별 상관이 없다.

나는 업무상 보고를 허락받는 절차라고 여기기보다는, 테스트라고 생각하는 경향이 있다. 내가 생각하고 있는 바를 상대방에게 얼마나 잘 공감시킬 수 있는지에 대한 테스트 되겠다. 자기합리화일 수도 있지만, 이렇게 생각하는 편이 상대방의 피드백에 쉽게 열리게 한다. 나보다 넓은 스펙트럼으로 사안을 바라보는 사람 앞에서, 내 생각과 의견을 주장해볼 기회인 것이다. 이 기회를 잘 살려 최대한 확신을 가지고 자신 있게 주장해야 얻는 게 많아진다.

그리고 내 의견과 다른 피드백을 듣게 되면, 반드시 잘 씹어서 소화하는 과정을 거친다. 내 몸에 장착된 소화기관의 특성, 한계, 속도를 고려해서 피드백의 맛을 음미하면서 소화한다. 상사의 피드백을 제대로 곱씹지 않고 꿀떡꿀떡 삼켜버리는 습관이 지속되면, 스스로 좋은 맛을 판별하는 능력이 쇠퇴한다. 어쩔 수 없이, '나의 생각과 달라도 상사의 의견은 따를 수밖에 없다'와 같은 생존 회로가 굳어진다. 군대라면 부대 전체의 생존을 위해서라도 이와 같은 상명하복의 자세가 절대적으로 필요하고, 회사 내 일부 업무 영역에서도 이러한 자세는 효율

성과 추진력을 높일 수 있다. 하지만 디자인과 같이 창의성을 요하는 영역에서는 소화되지 않은 수용을 경계할 필요가 있다. 호기심과 발상을 저하시키기 때문이다. 일정 수준 이상의 창의성이 발현되지 않는다.

　상사의 피드백을 잘 소화시키는 과정이 필요한 또 하나의 이유는, 머지않아 자신이 상사가 될 것이기 때문이다. 그 순간은 불현듯 찾아온다. 그럴 만한 역량이 있기에 그 역할이 주어지겠지만, 없던 능력이 갑자기 생겨나지는 않는다. 상사의 의견만 충실하게 따르던 사람이 갑자기 스스로 판단을 내리기는 어렵다. 진급을 하더라도, 그 위에 상사가 있는 구조가 바뀌지 않는 한, 놓인 상황이 완전히 달라지지도 않는다.

　'시행착오는 있겠지만, 마음만 먹으면 스스로 방향을 설정하고 판단하는 역량을 기를 수 있지 않겠느냐?'고 반문한다면, 그 가능성을 부정할 수 없고 그렇게 되기를 응원한다. 단지 상사의 의견에 기대는 습관은 상당한 용기를 내지 않고서는 바꾸기 어렵다는 생각을 조심스럽게 전할 수밖에 없다. "그게 잘못되었느냐? 회사가 그런 거 아니냐?"라고 반문한다면, 그렇게 사는 것도 일종의 지혜라고 생각한다고 대답할 수밖에 없다. 그렇게 산다 한들 아무런 문제가 없고, 그렇게 사는 방

식이 마음 편하고 안정적이라고 느껴질 수도 있다. 어느 누가 감히 타인의 회사생활 방식에 이래라저래라 할 수 있겠는가. 개인의 성향에 따른 선택일 뿐이다. 멋대로 옳고 그름의 잣대를 들이밀 필요가 없다. 단지 크리에이티브 영역에 몸담고 있다 보니 생각이 깊어질 따름이다.

자신의 감각과 감수성이 거부감을 일으키는 의견을 소화 없이 수용하는 과정에 익숙해지면, 미래의 자신에게 무엇이 남을까. 기계처럼 찍어내는 오퍼레이터 디자이너에 머물고 싶지 않다면, '예스'를 넘어서는 스스로의 존재 이유를 증명해야 한다. 상사는 자신의 의견을 충분히 이해하고 공감해주는 사람이 필요하지만, 동시에 뚜렷한 본인의 의견을 설득력 있게 개진할 수 있는 사람을 필요로 한다. 적어도 크리에이티브 영역에서는 그렇다.

그래서 "예스맨이 옳다는 거야, 아니라는 거야?"라고 묻는다면, 예스맨이 되어야 한다고 주장해보련다. '예스를 말하고, 소화한다'는 의미에서다. 그렇게 했음에도 계속 아니라는 생각이 지속되면? 그때는 용기 있는 선택을 할 뿐이다.

# 메이의 두 마음

항공사가 영화나 애니메이션을 제작하던 시절이 있었다. 지금은 장거리 비행에 개인 화면이 없는 좌석을 상상하기 어렵지만, 1990년대에는 캐빈별로 천장 양쪽에 비교적 큰 화면이 몇 개씩 달려 있었고, 비행시간에 맞춰 공중파 TV처럼 프로그램이 상영됐다. 다닥다닥 붙어 앉아서 한 화면을 응시하는 모습은 영화관 풍경과 비슷했을지도.

그 시절, 일본 경제 황금기의 비즈니스맨들을 세계 각지로 나르던 일본항공에서 3~40분 길이의 단편 애니메이션 제작을 스튜디오 지브리에 의뢰했다. 그것이 〈붉은 돼지〉가 애니메이션화 된 출발점이라고 한다. '일본' '항공' '승객'들에게만 제공되는 독점 콘텐츠로 적합하다고 판단했나 보다. 제작 과정에

서 다양한 장면이 추가되어 장편 애니메이션으로 전환되었다고 하는데, 〈붉은 돼지〉의 팬 입장에서 우선 이런 발상을 한 일본항공 담당자에 감사의 말씀을 전한다. 그리고 단편으로는 담을 수 없는 상상력을 펼쳐내어 탄탄한 구성과 스토리로 흥미진진한 장편 애니메이션을 완성해낸 지브리 담당자분들에게도 경의를 표한다. 일본항공의 초기 의뢰와 다르게 전개되는 과정에서 우여곡절과 의견 대립이 있었을지도 모르겠지만, 결과적으로 잘 합의가 되어 지금의 〈붉은 돼지〉를 감상할 수 있게 된 모든 상황의 흐름에도 감사하다.

애니메이션뿐 아니라, 창작물이 만들어지는 대부분의 백스테이지에서는 과정마다 맞닥뜨리는 위기의 순간과 이를 해결해나가는 흥미진진한 스토리가 펼쳐진다. 완성을 위해 개발에만 몰두하느라 그 과정을 스토리화할 여력이 없어 그저 기억 저편으로 사라질 뿐이다. 그건 그런 대로 어쩔 수 없겠지만, 잊히지 않도록 그 과정을 기록해도 좋겠다고 생각한다. 나처럼 창작 과정을 궁금해하는 이들이 의외로 상당히 많다.

스튜디오 지브리의 다른 작품으로 넘어가보자. 대표작이라 불리는 〈이웃집 토토로〉. 토토로의 주제가는 내게는 동요 「옹달샘」 같은 느낌으로 남아 있다. 들과 산으로 여행가서 산책

할 때면 나도 모르게 멜로디를 흥얼거리게 된다. 일본어를 공부한 이후로는 가사도 이해하고 부르게 됐지만, "토~토로 토~토~로~" 하는 후렴과 허밍만으로도 충분하다.

너무나 잘 알려진 작품이니 줄거리는 생략하고, 감명 깊었던 한 장면으로 넘어간다. 메인 캐릭터인 언니 사츠키와 5살 메이가 등장하는 장면이다.

엄마가 입원하신 병원에서 전화가 왔다. 병원에서 예정에 없던 전화가 걸려오면 불안해진다. 이웃집으로 정신없이 달려가 전화를 받은 사츠키는 엄마가 병세가 악화되어 주말에 집으로 돌아올 수 없다는 소식을 듣고 크게 실망한다. 엄마의 퇴원을 얼마나 오래 기다렸는데. 사츠키는 동생 메이에게 이 사실을 알려준다. 메이는 이를 받아들일 수 없다. 이유는 필요 없다. 그 상황을 이해하고 싶지도 않고, 인정하기도 싫다. (엄마가 너무나 보고 싶고 그리웠을 테니까.) 지브리 특유의 밤톨만 한 눈물을 쏟아내며 "싫어! 싫어! 싫어!" 대성통곡하는 메이. 자기도 슬픈데 동생이 저렇게 떼쓰니까 사츠키는 점차 감정이 북받친다. 메이에게 큰 소리로 화를 낸다. (사츠키가 어른스럽기는 해도 아직 초등학생이다.) 언니가 화를 낼수록 메이는 더 큰 소리로 떼를 쓴다. "싫어! 싫어! 싫어!"

이 장면 내내, 메이는 끝없이 울부짖으면서도 사츠키의 손

　　　　　　　　　　　　　　　　　　　공 명

을 꽈아악 잡고 놓지 않는다. 장면이 흘러갈 때마다, 메이의 목소리와 표정, 언니를 잡고 있는 손이 만들어내는 복합적인 감정이 차곡차곡 쌓여간다. 뭐랄까, 상반된 두 감정이, 하나는 눈물과 울음소리에서, 하나는 손동작에서 전달된다. 이 장면이 주는 풍성한 감정 표현이 기억에 또렷하게 남았다. 이런 장면이 미야자키 하야오 애니메이션의 매력이다.

크리에이티브 작업에서도 상반된 또는 모순된 콘셉트를 담아야 하는 상황이 있다. 예전에 함께 작업했던 영국 크리에이티브 업체의 프로세스 중에 눈에 띄는 대목이 있었는데, 상반된 두 개념을 매칭해서 콘셉트를 구성하는 지점이었다. 예를 들면, 트렌디한 올드함, 차가운 열정, 최첨단의 자연, 낯선 익숙함 같은 식이다. 왜 굳이 이런 방식으로 콘셉트를 잡는지에 의문을 가질 수도 있겠으나, 이렇게 하면 그 모순을 풀어내기 위한 발상이 보다 활발하게 일어나면서 정형화된 틀을 벗어난 신선한 아이디어가 모습을 드러낸다고 한다. 상당히 흥미롭고 스마트한 방식이라고 생각한다.

결은 사뭇 다르지만, 디자인을 의뢰받는 과정에서도 얼핏 들으면 모순적인 요구가 꽤 있다. 예를 들면, 싸지만 고급스러워 보이게, 완전히 새롭게 느껴지면서도 기존 고객들이 바로

알아볼 수 있게, 독특하지만 누구나 좋아할 수 있게, 정보를 많이 넣지만 심플해 보이게 등등의 요구다. 불가능한 요구인가 하면 그렇게 단정할 수는 없다. 영국 업체의 의도적인 프로세스처럼, 역설적이게도, 병립하기 어려워 보이는 콘셉트의 조합이 보다 독창적이고 풍부한 감성으로 기억에 또렷하게 남는 디자인을 촉발시키기도 한다. 창의성의 포텐셜이 증명되는 순간이기도 하다.

하지만 한 가지 짚고 넘어가자면, 모순적 요구를 타당하다고 여길 필요는 없다. 모순되는 콘셉트를 마주하게 된다면 프로젝트 초기에 충분한 대화를 나눌 필요가 있다. 새로운 프로젝트를 의뢰받을 때 'OT를 받았다'는 표현을 많이들 쓰는데, OT라는 말은 왠지 주는(Throw) 쪽과 받는(Receive) 쪽이 결정되어 있다는 뉘앙스를 풍긴다. OT를 받는 쪽은 충실히 내용을 이해하고 실행하는 것으로 역할이 정해지는 느낌인데, 물론 그렇게 접근하는 것은 옳다. 기획 의도를 제대로 이해하는 것은 디자인 과정에서 중요하다. '잘 던져주면 좋겠지만, 어찌되었든 나는 잘 받아내고야 말겠어!'라는 성실한 다짐이 자연스럽게 일기도 한다.

하지만 그와 동시에 OT에 표현된 내용에만 기대거나, 의문을 감출 필요는 없다. 기획에 의문이 생기면 질문하면서, 상

대방이 글이나 말로 표현하지 못한 기대와 욕구를 제대로 파악해볼 필요가 있다. 표현력의 한계로 모순적으로 표현되었을 뿐, 대화를 통해 공감할 수 있는 방향성으로 재구성될 수도 있다. 상대방이 모순점을 깨달아 요구 사항을 교정할 수도 있다.

창의성을 요하는 일을 하다 보면, 에너지를 다 쏟아내 완성한 결과물을 보고서야 '아차' 하며 모순성을 깨닫고, 방향이 바뀌는 경우가 있다. 즐겁지만은 않은 그런 일은 실제 일어나기도 하고, 그럴 수도 있다고 생각하지만, 가능한 한 그 과정의 비효율성을 줄이려고 노력한다. 우리 모두의 시간과 에너지는 소중하니까. 그리고 당연하게도, 명쾌한 방향성에서 명쾌한 창의성이 발휘될 확률이 높다.

# 검은 고양이 옐로와 테슬라

토요일 오전에 집 앞 공터에서 '옐로'를 만났다. 11시에 예약해둔 헤어샵으로 향하던 길이었다. 느긋한 걸음걸이로 주위를 두리번거리면서 걸어가고 있는데, 옐로가 비슷한 속도로 어슬렁어슬렁 다가오고 있었다. 주위에 아무도 없는 한적한 시간이었다. 옐로가 그대로 자기 갈 길을 가버렸다면 우리 만남은 성사되지 않았겠지만, 3미터 정도로 가까워졌을 때 옐로가 멈춰 섰다. 아파트 담장을 따라 돋아 있는 풀에 관심이 생겼나 보다. 그때 서로 눈이 딱 마주쳤으니, 우리는 '만났다!'고 할 만하다.

옐로는 풀을 살짝 베어 물고는 먹을 만한지 잠시 오물거리다가, 길게 자란 풀을 반쯤 뜯어 우적우적 씹기 시작했다. 내

공 명

눈을 바라보면서 그 행동을 지속하고 있으니, 그냥 지나칠 수 있을 리가 없다. 배가 고픈가? 가방에 초콜릿과 비스킷이 있었다면 바로 꺼내줬을 테지만, 나는 군것질을 좋아하지 않는다. 가방조차 들고 있지 않았다.

옐로는 윤기가 자르르 흐르는 검은 털에 반짝이는 샛노란 눈을 가진 예쁜 고양이였다. 두세 살 정도 되어 보이는 호리호리한 몸으로, 상당히 날렵한 인상을 가졌다. 많이 굶은 상태는 아니었는지 살이 오른 탄탄한 근육도 보여 일단 안심했다. 풀 먹는 모습을 옆에서 가만히 지켜보고 있노라니, 둘이 함께 산책을 나온 기분이 들었다. "풀 맛있어?" 묻기도 하고, "오늘 날씨 좋지?" 하고 떠보는 말을 던져보기도 했다. 옐로는 대답은 안 했지만 내게서 시선을 떼지 않았다. 검은 얼굴 가운데 샛노란 눈동자가 조명을 비춘 다이아몬드처럼 반짝거렸다. '당신에게 관심 없어요. 근데 좀 심심하긴 하네요'라고 도도한 표정으로 말하는 듯한 기분이었다. 시크한 옐로. 그냥 자리를 뜨기가 멋쩍어서(사실은 옆에 더 있고 싶어서) 20분 정도 말동무를 해주다가, 잘 지내라는 인사말을 남기고 헤어샵으로 향했다. 짧은 만남이었지만, 느긋한 주말의 선물 같은 시간이었다.

헤어샵을 향해 걸어가면서, 언젠가 내가 직접 브랜드를 런

칭하게 된다면 옐로의 얼굴을 심볼로 써봐도 좋겠다고 생각했다. 그 연상 작용이 일어난 배경에는 '테슬라 로고와 고양이' 에피소드가 있다. SNS에 'The Tesla logo is just a kitties nose'라는 멘션과 함께, 클로즈업된 고양이의 코와 테슬라 사진이 올라왔다고 한다. 그리고 그 피드 밑에 일론 머스크Elon Musk가 'Yes'라는 댓글을 달았다. 캡쳐된 사진으로 봤기 때문에 실제 일론 머스크가 올린 댓글이었는지는 모르겠지만, 묘한 쾌감을 느끼게 한 재미있는 일화로 기억에 남았다. 거대 기업의 모노그램Monogram 모티브를 창업자의 고양이 얼굴에서 따왔다니! 뭐랄까, 칠흑 같은 어두움에 가까운 진지함을 벗겨보니 한없이 말랑말랑한 순수함이 자리하고 있음이 발견되는 그런 쾌감이었다.

　SNS 활용법에 능숙한 경영자의 기지였을 뿐, 사실일 가능성은 거의 없다. "우리 고양이를 주인공으로 테슬라의 모노그램을 만들어주면 좋겠는데…" 이런 요구는 상상하기 어렵다. 하지만 실제로 그런 일이 일어났다고 해도 큰 문제는 없어 보인다. 결과물인 모노그램을 보자. 명확히 T로 읽히는 형태로 모노그램다운 역할을 톡톡히 하고 있고, 날렵한 모서리의 각들은 테슬라가 지향하는 스타일과 기술을 상징한다고 충분히 느껴진다. 여러 시안을 놓고 심사숙고했겠지만, 디자인을 결정

할 때 일론 머스크의 머릿속에는 그날 아침 '야~옹' 하며 다가와 몸을 비비는 고양이를 기분 좋게 쓰다듬던 감각의 여운이 남아 있었을 수도 있다. 앞의 에피소드는 '일론 머스크는 고양이를 정말 좋아하네', '동물 애호가네'와 같은 반응으로 이어졌다고 한다. 사실 여부와 상관없이 사람들은 마음에 드는 단서에 상상력을 입히고 이야깃거리를 만들어간다. 아마 나처럼 묘한 쾌감을 느낀 사람들이 아닐까.

애플의 한입 베어 문 사과도 이야깃거리가 많다. 월터 아이작슨Walter Isaacson이 집필한 스티브 잡스Steve Jobs 전기(《스티브 잡스》)에 따르면, 초창기의 심볼은 뉴턴이 사과나무 아래에서 책을 읽고 있는 모습이었는데, 고전적 묘사가 브랜드와 어울리지 않는다는 이유로 얼마 지나지 않아 롭 자노프Rob Janoff가 디자인한 사과로 바꾸었다. 그 과정에서 온전한 사과 형상과 한입 베어 먹은 사과, 두 가지 시안이 제시되었다고 한다. 하지만 온전한 사과는 체리나 토마토처럼 보인다는 이유로 탈락됐고, 한입 베어 먹은 사과가 결정되었는데, 이 형태가 상상력을 불러일으키고 이야깃거리를 발생시켰다. 온전한 사과 시안으로 결정되었다면, 애플의 사과 심볼에 얽힌 갖가지 소문은 일찌감치 힘을 잃었을지도 모르겠다. 컴퓨터의 창시자인 앨런 튜링Alan Turing이 먹고 자살한 청산가리 사과라는 소문이나,

깨물다(Bite)를 뜻하는 영어 발음이 디지털의 바이트(Byte)와 동일해서 결정되었다는 소문들 말이다. '창세기에서 아담과 이브가 먹은 선악과를 의미한다'고까지 상상력은 펼쳐지는데, 의도했든 의도하지 않았든, 브랜드의 팬들이나 연구자들이 이런 새로운 스토리를 덧붙여주는 상황은 기업으로서 얼마나 기분이 좋을까.

대체로 BI(Brand Identity) 요소를 만드는 과정은 사뭇 진지하고 전략적이며, 지난하다. 브랜드를 평생 따라다닐 이름을 어떻게 쓸지 결정하는 과정이기 때문이다. 표현 방식에 따라 이름의 느낌이 달라지고 머릿속에 각인되는 강도와 이미지가 달라진다. 쉽고 빠르게 읽히고 기억되길 바라기에, 브랜드마다 가장 자기다우면서도 좋은 첫인상을 만들고자 노력한다.

디지털 시대에 들어서면서 BI 요소의 트렌드에도 변화가 있는데, 과거에 로고나 심볼이라고 불리던 요소들이 워드마크와 모노그램이라는 조금 더 뚜렷한 개념으로 정리되고 있다. 워드마크Wordmark는 브랜드 이름을 쓰는 고유한 방식을 의미한다. 말 그대로 Word(브랜드명)를 Mark(상징물)화하는 것인데, 요즘은 별다른 꾸밈없이 또박또박 이름을 쓰는 추세다. 단조롭지만 잘 읽히는 가독성을 우선시한다. 디지털 화면상의 노

출이 잦은 지금은, 아무리 작게 쓰여도 깨짐 없이 잘 보이고 아주 짧은 순간에도 잘 읽히는 형태가 유리하다. 1초 미만의 노출에서도 모양이 아닌 문자로 읽히는 수준을 추구한다. 스마트폰 시대에 들어서면서 글꼴 중 민부리체(산세리프체)라 불리는, 얇은 삐침이 적거나 없는 서체가 상대적으로 많이 선택되는 이유다.

과거에는 브랜드명이 각종 이미지나 형상과 함께 어우러져 멋진 로고로 정리되는 경우가 많았다. 브랜드의 헤리티지, 콘셉트, 가치관을 다양한 형태와 컬러로 녹여낸 로고는 감상하는 재미가 쏠쏠했다. 시를 읽는 기분과도 유사하다. 함축과 상징으로 가득한 전성기의 '로고국Logo國'은 이민 가고 싶을 정도로 매력적이었다. 이제는 브랜드명이 로고에서 독립해 '워드마크'로 자신의 길을 떠나버렸다. 워드마크는 단조롭고 심플하다. 이름이 제대로 읽히게 하기 위한 어쩔 수 없는 선택이라지만, 상상력이 들어설 틈이 없다. 무언가 '느낌'을 전달하는 상징물을 추가적으로 만들고 싶지만, 특정 이미지나 형상으로 브랜드명을 연상시키기는 어렵다. 이런 상황이다 보니, 브랜드명의 머리글자(주로 알파벳)를 활용해 심볼을 만드는 경향이 커지고 있다. 'James Bond'라는 이름의 브랜드라면 'JB'를 개성

있는 형태로 만드는 식이다. 이를 모노그램이라 하는데, 머리 글자를 조합한 기호라는 뜻이다. 모노그램은 문자로 읽혀서 이름을 떠올리게 하면서도, 조형성을 부여하여 정자체인 '워드 마크'의 무미건조함을 보완한다.

BI 요소를 만드는 과정은 상당한 시간과 다층위의 컨센서스consensus를 필요로 한다. 의미성, 인지성, 독창성, 확장성을 고려해 수많은 형태와 표현 기법을 검토하고, 다양한 이해관계자와의 협의와 고객 조사로 미세하게 튜닝되는 과정을 거치면서 최종 결과물에 다가간다. 회사나 브랜드의 규모가 클수록, 그 과정은 복잡하고 길어질 가능성이 높다. 그 개발 과정을 진지하게 설명하기 시작하면, '아, 그래서 이렇게 만들었구나' 하고 고개를 끄덕끄덕하겠지만(졸고 있을지도 모른다), 설명이 길어질수록 지루해질 뿐이다.

브랜드의 워드마크나 모노그램은 좋은 인상을 남기고 쉽게 기억되면 된다. 굳이 어떻게 만들어졌는지 설명할 필요는 없다. 그래도 테슬라의 에피소드는 유쾌하게 다가오고, 그 덕분에 모노그램이 더 잘 각인된다. 모노그램은 언제 어디서든 브랜드 이마에 탁 붙여지는 요소인 만큼, 사람들의 상상력을 자극하고 풍부한 이야깃거리가 만들어져 회자된다면, 친근하고 위트 있는 소통까지 겸하게 된다면, 이보다 더 좋을 수 없다.

# 의사결정에 임하는 자세

1990년 전후의 어느 날. 여기는 S 전자회사(우리나라 회사가 아니다!) 회의실. 글로벌 흥행가도를 달리고 있는 포터블 음향기기의 신규 모델 디자인 품평을 위해 제품 개발과 관련된 임원이 모여 있다. 디자인 개발 과정에서 세세한 보고가 없었기에 다들 기대와 호기심으로 가득 차 있다. 드디어 프로젝트의 디자인을 총괄한 모 디자이너가 나타난다. 캐주얼한 옷차림에 어떤 자료나 목업(디자인 외관을 확인하기 위해 제작한 실물과 동일한 형태와 사이즈의 모형)도 없이 빈손이다. 다들 어리둥절해하던 찰나, 디자이너가 왼쪽 청바지 주머니에서 목업을 꺼내 중앙 테이블에 쓰윽 올려놓는다. 잠시 정적이 흐른다. 곧이어 여기저기서 탄성이 흘러나온다. 그렇게 미팅은 끝났고 디자인은 결

생각의 공간

정됐다.

스티브 잡스의 아이폰 프레젠테이션을 연상시키는데, 시기로 보면 훨씬 더 오래된 일화이다. 실제 그 자리에 있었던 분에게 직접 들은 스토리를 바탕으로 하고 있지만, 오래전에 듣기도 했고 장면을 상상하며 쓰다 보니 각색된 부분이 있다. 큰 맥락만 이해해주길 바란다(한 마케팅 서적에 이 현장에 대한 소개가 있었다고 하는데, 찾아보지 못했다).

실제 그 장면이 펼쳐진 후로 20여 년이 지난 21세기 초의 어느 날, 그 이야기를 듣게 된 30대 초반의 나는 '이런 프레젠테이션을 하는 디자이너가 되고 싶다!'고 생각했다. 디자이너가 펼칠 수 있는 쇼의 최고 정점이라고 느꼈다. 아무런 설명 없이 짠~ 하고 디자인을 보여주는 것만으로 모든 사람의 기대를 충족시키다니! 지금 이 순간에도 전 세계 어디선가 이와 유사한 장면이 펼쳐지고 있을 수도 있다. 그 순간을 누리고 있다면, 디자이너에게든 참석자에게든 큰 박수를 보내고 싶다. 멋지다! 축하한다! 그런 순간은 자주 있지 않기 때문이다.

여기 또 다른 디자이너가 있다. '디자인 협상'이라는 제목으로 끄적거린 그 사람의 노트를 발견했다. 동종업계를 경험한 입장에서 공감하는 부분도 있고, 의견이 다른 부분도 있다. 아

195                                                              공 명

무리 디자인이라는 업을 관통하는 공통분모가 있다 한들, 놓인 상황과 업무의 종류가 다르면 주장도 전혀 달라지는구나 싶다. 치열함이 느껴지는 그의 노트를 일부 옮겨본다.

모든 디자인은 첨예한 협상의 결과이지만, 디자이너가 의지가 얼마나 강한가, 얼마나 영감에 차 있는가 또는 얼마나 상황을 잘 파악하고 있는가가 그 결과를 만들어낸다. (중략) 디자인의 경우에는 다르다. 협상물의 가치를 금액으로 산정하기 어렵고, 시장에서의 기대효과를 수치화하기 어렵다. 제안한 디자인으로 인해 대박 나고 엄청난 부를 창출할 수 있다고 누가 증명할 수 있겠는가? (중략) 디자인 때문에(?) 쫄딱 망한다면 그것은 누구의 탓인가? 디자이너의 탓인가? 그걸 그대로 수용해버린 의사결정자의 탓인가? 회사의 프로세스 탓인가? 이 질문에 대한 답에 따라 디자인 협상에 임하는 당신의 태도는 달라져야 한다. (중략) 디자이너 스스로 브랜드를 만들어 모든 의사결정을 독자적으로 할 수 있는 환경이 아닌 이상, 디자이너의 머릿속에 떠오른 아이디어가 세상에 나오기까지 수많은 협상을 거치게 된다. (중략) 디자인의 목적을 지속적으로 언급하며 설득력을 높인다. 최선이라고 믿을 수 있는 배경을 제공한다. (중략) 디자인 언어의 명확한 구사가 상대방에게 신뢰감을 준다. (중략) 디자이너에게는 산출물뿐 아니라,

생각의 공간

말하는 방식이나 보이는 모습도 도구가 된다. (중략) 반복적으로 커뮤니케이션해라. 디자인 커뮤니케이션 자체가 모호함을 동반하고 있기 때문이다. (중략) 변수에 대비해라. 방정식으로 치면 x, y 정도로 그치지 않는 수십 개의 변수가 작동하고 있다. 특히 의사결정의 단계가 복잡한 구조라면 더더욱 그렇다. 상급자의 상급자, 그 상급자가 동일한 기준에서 디자인을 판단한다고 어떻게 확신할 수 있는가? 위치에 따라 바라보는 범위와 기준이 달라진다. (중략) 디자이너는 절대적인 관점에서 스스로 최고의 디자인을 하고 있는가, 그리고 의사결정자 관점에서 최고의 디자인을 하고 있는가에 답해야 한다.

이런 내용인데, 읽는 내내 숨이 가빠지고 답답해진다. 정말 치열하게 살고 있구나 싶다. 옆에 있다면 어깨를 토닥토닥 해주고 싶은 심정이다. 사실 이 인용문은 내가 오래전에 적은 노트에서 발췌했다. 그때의 나와 지금의 나는 동일한 인격체지만(아마도), 생각의 흐름에 동의하지 않는 부분이 적지 않다. 의견도 일부 다르지만, 그보다 문제 해결을 위한 접근 방법이 달라졌다. 환경이 달라졌기 때문일 수도 있고, 내가 성장했거나 무뎌졌기 때문일지도 모르겠다. 지금 이 순간에도 이런 치열한 고민을 안고 디자인을 설득해나가는 사람들이 있다면,

응원하고 싶다.

뛰어난 디자인은 설명이 필요 없다는 말에도 공감하고, 디자인을 잘 설득해내야 한다는 말에도 공감한다. 일인기업 디자이너가 아닌 이상, 다수의 사람이 참여하는 디자인 의사결정 과정을 거치게 된다. 그 과정은 극적일 수도 있고, 지난할 수도 있다. 담당 디자이너는 놓인 상황에서 자신이 할 수 있는 최선의 행동을 할 뿐이다.

신기하게도, 디자인에 대해서는 누구나 자신의 의견을 내고 싶어 한다. 디자인이 뿜어내는 마력이다. 논리로 접근하든 느낌으로 접근하든 이야기가 꽃을 피운다. 난감하다. 디자인에 대한 충분한 공감대가 형성되어 있는 환경에서는 공명을 일으키며 의사결정이 시원하게 이루어지기도 하지만, 디자인을 둘러싼 배경과 콘텍스트에 충분한 공감대가 형성되어 있지 않은 경우에는 혼돈에 빠져들고 만다. 아마도 예전의 나는 그런 상황에서 허우적거리고 있었는지도 모르겠다.

한 가지 연습을 제안하고 싶다. 의사결정 과정에서 다른 사람들과의 논의와는 별개로, 자신이 생각할 수 있는 모든 콘텍스트를 동원해 최종 의사결정을 내려보는 것이다. 결정을 굳이 입 밖으로 꺼내어 말하지는 않아도 된다. 자신의 성장을 위한

연습이다.

　많은 사람이 디자인 의사결정 미팅에서 의견을 개진할 때, '이런 측면에서는 이 디자인이 좋고, 저런 측면에서는 저 디자인이 좋다' 또는 '이런 목적이라면 A안이 좋고, 저런 목적이라면 B안이 좋다. 목적에 따라 다르다'와 같은 입장을 취한다. 나도 이런 방식으로 의견을 낼 때가 있다. 지혜로운(?) 대화법이긴 하다. 두 가지를 선택하는 건 비교적 쉬우니까. 하지만 성장에 도움이 되지는 않는다. 최종의 하나를 결정하는 의사결정자의 입장에 온전히 서보지 못하기 때문이다.

　마음속으로나마 최종 의사결정을 내리면 디자인을 넘어서서 생각하게 되고, 최종 결정의 무게감을 스스로 느껴볼 수도 있다. 자연스럽게 결정을 위해 필요한 기준을 다각도로 떠올리게 되고, 그 기준의 우선순위를 매겨보게 된다. 처음에는 막막할지 모르겠지만, 연습하다 보면 의사결정 기준을 어떻게 잡으면 좋은지에 대한 맥락을 발견할 수 있다. 그렇게 기른 감각은 의견을 나눌 때 상당히 효과적으로 활용될 수 있다(물론 매번 작동한다고 할 수는 없지만).

　자신의 최종 의사결정 시뮬레이션과 다른 방향으로 결정이 이루어지면, 그 이유를 파악하여 내 것으로 소화하면 된다. 실제로 미팅 중에 한 가지를 주장한 입장에서 뜻대로 흘러가지

않는 상황이었다면, 그 경험을 바탕으로 다음을 위한 아이디어를 내볼 수도 있다. 설득력을 높이기 위해 프레젠테이션 방식이나 순서를 바꿔볼 수도 있고, 전달하고 싶은 메시지나 감성을 느껴보게 하는 분위기를 연출해볼 수도 있다. (말을 많이 하기보다 적게 하는 편이 좋을 수도 있고.)

　뜻대로 흘러가지는 않더라도 어쩔 수 없다. 그저 그 과정을 통해 배울 수 있는 것들을 최대한 끌어낼 뿐이다. 그것이 내 시간과 에너지를 소중히 여기는 방법이다. 지속하다 보면 의외로 잘 통하는 자신만의 방식이 확연히 드러날지도 모른다. 그 효용성에 우리의 두뇌는 반응한다. 시간이 흐를수록 이런 과정은 상당히 수월해진다. 그리고 무엇보다 이런 연습 과정은 상당히 재미있다. 즐길 수 있으면 그것으로 족하다.

# 익명성과 창의성

어릴 때부터 나와 이름이 같은 사람을 만나보고 싶었다. 만나는 순간 찌릿하는 동질감이 느껴질까, 예상과 달리 나와는 전혀 다른 개체일 뿐일까. 동명이인에 대한 환상이 있었다.

중·고등학교 시절 한 반에 같은 이름을 가진 친구들이 있으면, 출석부에 아무개A, 아무개B로 적혔다. 혹시 공통점이 있을까 싶어 그 둘을 눈여겨보기도 했지만, 별 소득은 없었다. 다른 이름을 가진 타인의 눈에는 드러나지 않는 것일지도 모른다고 생각했다. 회사에서는 인트라넷에서 이름을 검색할 때가 있는데, 어떤 이름은 여러 명 검색될 때도 있다. 회사 규모를 고려해보면 상당히 많은 숫자인데, 이는 시대를 풍미하는 작명 트렌드가 반영된 결과일 수도 있겠다. 이들은 동명이인 사

이의 찌릿함을 경험해봤을까? 궁금해진다. 그중에서 내가 아는 사람이 있으면 어떤 기분인지, 비슷한 점이 있는지 슬쩍 물어보기도 하는데 대체로 별 관심 없다는 듯 시큰둥한 반응을 보인다. '그런 고리타분한 질문을 하다니요? 한심하군요' 같은 눈빛을 보내는 경우도 있다. 안타깝게도 이름이 기질이나 성격, 외모에 영향을 미친다는 가설(이라고 할 수도 없겠죠?)을 확인할 길은 없었다. 쓸데없는 궁금증을 왜 아직까지 버리지 못하고 있는지 스스로도 난감하지만, 과거로 거슬러 올라가보면 그 궁금증의 발단이 된 신기한 체험이 있다.

초등학생 시절이었다. 당시 대규모 아파트 단지에 살았는데, 놀이터에서 그네를 타다가 반쯤 모래에 묻혀 있는 노트 하나를 발견했다. 단정한 손 글씨로 제목란에 '일기장'이라고 쓰여 있었다. '사람의 필체가 담긴 사물은 호기심을 유발하고 손이 가게 만든다'라고 심리적 어포던스 목록에 넣고 싶다. 그건 그렇고. 집어든 순간 깜짝 놀랐다. 말 그대로 깜짝 놀랐다. 노트 하단부를 집어 들고 모래를 툭툭 터는 순간, 이름란에 내 이름이 적혀 있는 것을 발견했기 때문이다. 그럴 리가 없지만, 순간적으로 내 일기장인가 싶었다. 생소한 체험은 비상식적인 착각까지 일으킨다. 페이지를 펼쳐보니 또박또박 정갈한 글씨

가 빼곡하다. 여자 아이의 일기였다. 이름이 같은 이성이 존재할 수 있다는 사실을 처음 깨달았다. 내용은 단 한 줄도 기억나지 않는 걸 보면, 내가 아직 이성에 눈뜨기 전이었거나 동명이인을 발견한 충격이 컸기 때문이지 않을까 싶다. 그 신비로운 경험은, 나도 모르는 사이에 정갈한 글씨의 매력을 이름의 효력과 멋대로 연결시켰고, 동시에 동명이인에 대한 호기심에 불을 붙였다. 기나긴 시간이 흐른 지금, 실제로 내게 일어났던 일이었는지 의심조차 든다. 나의 상상이 만들어낸 스토리인지 헷갈릴 정도다. 어찌 되었든, 그 세렌디피티 이후에 나와 같은 이름으로 살아가는 사람들을 찾아다니게 되었다.

인터넷에서 한글 검색이 가능해졌을 때, 네이버 검색창에 내 이름을 넣어보았다. 상당히 많은 사람이 있었다. 남녀 비율이 유사하고, 한의사, 미용실 원장 등 직업도 다양했다. 초등학생도 있었다. 지금이라면 AI를 활용한 빅 데이터 분석을 해봐도 좋지 않을까 싶은데(쓸데없는 일이겠죠?) 당시 인터넷 서치만으로는 그 비밀을 파헤칠 수 없었다. 이 사람들과 연락해서 모임을 만들어봐도 재미있지 않을까 하는 상상도 일어나긴 했는데, 상상조차 탈락시켰다. "아무개님~" 하고 부르면 몇 십 명이 한 번에 고개를 돌리며 "저요?" 하는 순간이 제3자 입장

공 명

에서야 재미있겠지만, 내가 그중 하나라고 생각하면 '흥!'이다. 게다가 이름만 같을 뿐 아무런 공통점이 없다는 사실을 체감하면, 허망하고 슬퍼지기조차 할지도 모르겠다. 동명이인에 대한 환상은 환상으로 남겨둔다.

내 이름(글을 쓰고 있는 이 사람)이 인터넷에서 처음으로 검색된 것은 거울 형태의 조명 작품을 전시한 후였다. 서울에서 열린 디자인 전시에 유학 시절의 동기들과 부스를 만들어 작품을 전시했는데, 내 작품이 외국 디자인 사이트에 짧은 기사로 소개되었다. 백설 공주에 등장하는 마법의 거울을 콘셉트로한 작품이었다. 간략히 소개하면 이렇다.

상반신이 여유롭게 담기는 사이즈의 직사각형 거울이 서 있다. 어떤 장식도 없는 네모반듯한 무색무취의 거울이다. 전시장을 지나다가 무심코 거울 앞에 선 순간(거울은 사람을 끌어들이는 마력이 있다. 지금 내가 어떻게 보이는지 확인하고 싶어지는 것은 일종의 본능이다), 뽀얗게 빛나는 새하얀 빛의 프레임이 (소중한 사진을 넣은 액자처럼) 내 얼굴을 둘러싼다. (기사에는 "바로크풍의 표현"이라고 평가돼 있었다.) 세상에서 가장 아름다운 사람을 비춰주는 마법의 거울처럼, 그 순간 거울 앞에 선 사람을 주인공으로 만들어주면 좋겠다는 바람을 담았다.

빛을 발하는 도광판을 복잡한 문양으로 제작하기 위해 조명 업체를 찾아다니고, 서서히 빛을 발하는 디밍dimming 기능을 넣으려고 프로그래머를 찾아다닌 과정은 힘들었지만, 거울 앞에 서서 '우아~' 하며 감탄하는 사람들을 보면서 큰 보람을 느꼈다.

빛을 다루는 사물이 좋았고, 켜질 때와 꺼질 때의 극적인 대비가 좋았고, 잉고 마우러Ingo Maurer처럼 오브제적인 작품을 만들고 싶었고, 사람들에게 즐겁고 행복한 순간을 선사하고 싶었다. 그래서 조명 디자이너의 꿈을 안고 유학을 떠났었다.

인하우스 디자이너로 일하면서 조명과 거리가 먼 영역에 몸담게 되었지만, 그 전시를 통해 학창 시절의 꿈과 연결되는 기분을 만끽할 수 있었다. 일종의 크리에이티브 리프레시였다. 유사한 작업만 계속하다 보면 숙달되는 만큼, 신선한 시각을 잃기 쉽다. 가끔은 익숙하지 않은 다른 종류의 크리에이티브를 펼쳐보는 것도 좋다고 생각한다.

작품 옆에는 간단한 설명을 적어두어야 했는데, 한 문장으로 대신했다.

You are the protagonist.

'당신은 주인공입니다'라고 작품을 통해 응원하고 싶었다. 사람은 누구나 존중받기를 원한다. 흔들리지 않는 자존감 위에 우뚝 서 있는 사람도 있겠지만, 대부분은 자신이 얼마나 소중한지 되새길 수 있는 계기를 필요로 한다. 누구나 자유롭고 평등하게 행복을 추구할 권리가 있다고는 하지만, 타인과의 '비교'가 난무하는 일상에 놓여 불안이 그치지 않는다. 불안감은 제어하려 한들 뜻대로 되지 않을뿐더러, 자연스러운 감정이기도 해서 억지로 떨쳐낼 필요도 없지만, 내 이름을 따뜻하게 불러주며 전해오는 인정과 응원, 격려는 불안을 사르르 잠들게 한다.

작품에서는 불특정 다수에게 말을 걸어야 했기 때문에 대명사 'You'로 표현했지만, 이름을 불러준다면 그 울림은 훨씬 커진다. 이름은 나의 고유성을 사회적으로 인정받는 장치로, 태어나는 순간 탑재된다. 이름으로 타인과 구분되고, 관계를 맺고, 기억된다. 또한 이름으로 업적과 명성을 알리거나 얻는다. 성공과 성취가 이름과 함께 드러날 때, 개인은 자신의 노력과 재능이 대외적으로 인정받았음을 확인할 수 있다.

조명 작품은 개인 작업이었기 때문에 온전히 내 이름과 작품이 하나로 묶일 수 있었다. 하지만 일반적으로 디자인이라 불리는 영역을 다 펼쳐놓고 보자면, 디자인과 디자이너의 이

생각의 공간

름이 함께 거론될 수 있는 경우는 드물다고 할 수 있다. 음악, 미술 또는 문학 같은 다른 창작과 디자인은, 조금 다른 맥락에 놓인다. 작곡가와 음악 작품, 화가와 미술 작품, 소설가와 문학 작품은 1:1로 창작자와 창작품이 매칭되지만, 디자인 결과물과 디자이너의 관계는 그렇지 않다.

디자인은 독립적 완결성을 가진 영역이 아니라, 상품이나 공간, 서비스라는 모습으로 드러나고, 그 전체의 가치를 높이는 과정에서 여러 전문가가 협업하게 된다. 디자인 측면만 보자면 디자이너의 역할이 크겠지만, 최종 결과물은 참여한 모두의 작품이다. 우리 일상에 놓인 물건과 방문하는 공간, 사용하는 기기와 앱에 이르기까지 모든 영역에 디자이너의 손길이 깊이 닿지만, 대부분의 경우 우리는 그 디자이너들의 이름을 모른다. 익명의 디자이너들이 세상을 아름답고 풍요롭게 만들고 있다.

누가 무엇을 만들었는지를 기록하는 건 인류 문명 발전에 기여한 창작자에 대한 존중의 표현이지 않을까(너무 거창한가?). 기본적인 도리라는 정도로 끄덕끄덕하며 흐뭇한 미소로 넘어가고 싶지만, 이런 인식은 현실감 없는 이상주의자의 해석일 뿐이다. 사실은 창작물이 창출하는 경제적 부가가치에 대

한 권리의 소유를 명확히 하기 위한 것이다. 디자인도 특허권, 저작권, 지적재산권, 상표권, 의장권 등으로 그 권리를 법으로 보호받고 있다. 당연한 이치지만, 창작물에 대한 권리가 누군가에게 귀속된 상태에서는, 다른 사람이 그 창작물을 활용하거나 일부를 차용하여 재창작하기 어렵다.

그런데 이 권리는 개인에게만 귀속되지 않고, 회사와 같은 집단이 소유하기도 한다. 그리고 인하우스에서 크리에이티브를 펼치는 익명의 디자이너들이 그 권리를 만들어내고 있다. 집단 창의력을 발휘하는 토대가 된다는 점에서 이러한 익명성은 효용성이 있다. 한 사람의 아이디어가 또 다른 사람의 생각과 창의성을 만나 자유롭게 연결되면서 진화하고 재창조된다. 법적으로 보호받는 창작물의 경우에도 그 권리를 회사가 소유하고 있다면, 회사에 소속된 디자이너 누구든 자유롭게 이를 활용하면서 아이디어를 덧붙여나갈 수 있다. 각 디자이너가 자신의 창작물에 대한 법적 권리를 주장하며 첨예하게 대립하는 환경이라면, 집단이 시너지를 펼치는 퍼포먼스를 기대하기는 힘들다.

익명의 디자이너들은 이와 같은 사실에 대해 암묵적으로 합의하고 협업한다. 자신의 작품으로 여기는 시각을 통해 영감과 창의력을 끌어올리고, 협업의 결과로 보는 시각도 견지하

여 종합적인 가치를 높인다. 디자이너 사이의 인사이트 교류, 공동의 아이디에이션ideation과 논의, 다양한 이해관계자와의 협의, 의견의 대립과 설득, 공감 속에서 공동의 창조물이 탄생한다.

인하우스에서 창의성을 발휘하며, 사람들과 교류하고 함께 성장하여 성취감을 느끼는 삶도 소중하다. 회사를 떠나 자신의 이름을 걸고 크리에이티브를 펼치는 선택권도 언제든 주어져 있다. 다양한 선택이 있을 뿐, 우위는 없다. 어떤 경우든 그 출발은 익명성이다. 지금도 수많은 회사와 조직에서 또는 개인으로 익명의 디자이너들이 자신의 길을 걸어가고 있다.

# 떠나는 디자이너에게

직장인의 마음 속 지도 어딘가에는 '이직'이라는 향을 머금은 바람이 부는 곳이 있다고 생각한다. 그곳을 자주 기웃거리다 보면 바람이 거세지고 심란해져서 건강에 안 좋을 수도 있지만, 가끔은 그곳에서 바람을 쐬는 것도 나쁘지 않다. 자신의 가치를 조금 더 객관적으로 바라보는 계기가 되기 때문이다. 사람에 따라서는, 여기서 치이고 저기서 떠밀리다 보니 어느새 그 바람 부는 언덕 위에 서 있는 자신을 발견하게 되는 경우도 있다. 안타까운 상황이지만, 전화위복의 계기일 수도 있으니 너무 낙담하지는 말자. 위기가 기회가 되는 일은 정말로 많이 일어나니까.

함께 일하는 구성원으로부터 예정에 없던 면담 요청을 받

앉다. 그 친구가 하고 있는 프로젝트와 역할, 팀 내에서의 관계를 떠올리며 갑작스런 면담의 이유를 추측해본다. 내가 알고 있는 또는 듣고 있는 사실만으로는 예상이 안 된다. '드릴 말씀이 있는데…' 정도의 메시지. 뚜렷하게 주제를 밝히지 않았다. 경우에 따라서는 바로 주제를 물어보기도 하지만, 조심스러워하는 뉘앙스가 강하게 느껴지면 궁금함을 남겨둔 채 스케줄을 정한다. 메시지로는 말하지 못할 사정이 있는 것이다.

이런 면담 요청은 주로 힘들어하는 상황이거나 퇴직을 결정한 순간에 이루어진다. 평소에도 생각을 나누고 싶은 주제가 있을 때 부담 없이 면담을 요청하면 좋겠다고 진심으로 생각하지만, 상대가 느끼는 부담은 내가 없애고 싶다고 없앨 수 있는 것이 아닐뿐더러 실은 내가 부담을 양산하는 설비 자체이기도 하다. 이런 생각을 하면 외로워지곤 하는데, 외롭다는 하소연에 돌아오는 공통된 대답은 '원래 다 그런 거야'다. 알겠다고요.

퇴사를 고민하는 구성원들과 면담을 여러 번 하다 보니, 레퍼토리가 생겼다. 상대방이 퇴사를 결정한 경우에 해당되는 것인데, 우선 상대방을 응원해준다. 그리고 스스로 다짐한다.

먼저, 응원이다. '절대 후회하지 말기.'

경력자를 채용해온 경험에 비추어보면, 서류 심사에 합격

한 후나 최종 면접을 통과한 후에 지원을 철회하는 경우도 적지 않다. 이직에 대한 바람과 기대감은 있지만, 슈뢰딩거의 고양이처럼 상자를 열어보기 전까지는 마음이 어느 쪽에 있는지 자신조차 알지 못하는 것이다. 합격 통보는 기대감과 함께 불안감도 실체화시킨다. 회사와 조직 분위기, 업무 프로세스, 함께 일할 사람들까지 불확실 요소가 너무나 많다. 디자인에 대한 감도와 암묵적인 방향성도 신경 쓰일 수 있다. 이직 후 자신의 역량을 증명하기까지 주어지는 시간에 대한 부담감도 있다. 그리고 막상 다니던 회사를 떠나려고 하면, 익숙해서 그간 가치를 충분히 매기지 않았던 부분들이 새삼 부각된다. 나를 안정감 있게 지탱해주던 사람들과 환경이 사라진다는 불안감이 인다. 퇴사와 이직은 분명 어려운 결정이다.

하지만 일단 결정했다면 후회는 없다. 이직한 후에 괜히 옮겼다든지 어디든 마찬가지라든지 여러 마음이 들 수 있겠지만, 잊지 말아야 할 것은 최선의 결정을 했다는 사실이다. 우리는 매 순간 어떤 결정을 하고, 그 결정은 연기적緣起的 과정을 거치며 다른 국면에 영향을 끼친다. 이후에 닥친 국면이 어떻게 흘러가든 어느 순간에 내린 결정도 그 순간에는 그렇게 결정할 수밖에 없었던 것이다. 우리에게는 지금 이 순간의 결정만 존재한다. 그 이후에 어떤 미래가 펼쳐질지는 아무도 모른다. 후

회는 없다.

그리고 나의 다짐. '후회하게 만들자!'

이게 무슨 말도 안 되는 모순적인 태도인가 싶겠지만, 실제로 이런 마음이 드니 어쩔 수 없다. 이 마음을 퇴사자에게 전할 때도 있다. 현재 직장에서 충분히 의미 있는 업무를 하고 있고, 미래를 위해 성장하고 있다고 느낀다면, 이직에 대한 니즈는 낮아진다. (어느 직장이든 100퍼센트 만족은 없다.) 다양한 영역의 크리에이티브를 펼쳐내고, 시대의 변화에 따라 진화하고 다양한 화두를 소화해야 하는 조직의 입장에서도, 유능한 인재가 계속 있고 싶어 하는 곳, 그 바운더리 안에서 새로운 꿈을 꾸고 싶어 하는 곳이 되는 건 중요하다. 그래서 퇴사한 친구가 언젠가 조직의 모습을 보면서, '거기에 있었다면 좋았을 텐데' 하는 아쉬움을 갖는 곳으로 만들고 싶은 것이다. 상대방을 향하지 않는, 내 다짐이다.

공 명

잊지 말아야 할 것은
최선의 결정을 했다는 사실이다.

어느 순간에 내린 결정도
그 순간에는 그렇게 결정할 수밖에 없었던 것이다.
우리에게는 지금 이 순간의 결정만 존재한다.
그 이후에 어떤 미래가 펼쳐질지는 아무도 모른다.
후회는 없다.

# 오크통

스페인을 여행할 때, 남부 안달루시아 지역의 헤레스 데 라 프론테라Jerez de la Frontera를 방문했다. 여행책자에 '유명 브랜드의 양조장에서 셰리를 만드는 공정을 견학하고, 맛있는 치즈나 하몽과 함께 셰리를 마음껏 마실 수 있답니다'라고 소개되는 도시 되겠다.

이른 오전부터 티오페페Tio Pepe와 샌드맨Sandman 두 곳을 연달아 투어하면서 기분 좋게 마시고, 40도가 넘는 땡볕의 거리를 걸어 호텔에 도착하자마자 쿨쿨 잠이 들어버렸다. 새벽이 되어서야 눈을 떴다. 맛있는 안달루시아 지방의 저녁식사를 놓친 아쉬움에 한숨이 났지만, 셰리와의 진한 만남을 위장이 상기시키며 달래주었다.

약칭 헤레스라 불리는 이 도시는 포도주 산지로 유명하고, 특히 셰리주(셰리라는 명칭이 '헤레스'에서 유래했다고 한다)는 세계적인 명성을 얻고 있다. 셰리는 위스키를 보관했던 오크통에서 포도를 숙성시켜 만드는 리큐르로, 일반 포도주와는 향과 맛이 사뭇 다르다. 동일한 포도 품종이라도 어떤 오크통에서 숙성되는지에 따라 아예 다른 리큐르가 된다는 사실을 처음 알게 되었고, 포도를 재배하는 지역과 품종, 생산 연도와 더불어 오크통의 중요성을 체감하는 계기가 되었다. 와인의 숙성 과정도 이와 유사하다.

개인적으로 좋아하는 와인은 루체Luce. 자주 마실 수는 없지만, 사방으로 환히 빛나는 태양이 그려진 라벨이 마음에 든다. 그런 이유로 좋아하는 와인이 정해졌다고 하면 '에계계~' 할 수도 있지만, 생겨버린 애정은 어쩔 수 없다. 그리고 객관적으로도 상당히 주목받는 와인이기도 하다.

루체는 이탈리아 키안티 지역에서 700년 넘게 와인을 생산해온 유서 깊은 와이너리인 프레스코발디Frescobaldi와 미국 와인 역사를 새롭게 썼다고 해도 과언이 아닌 몬다비Mondavi가 손을 잡고 만든 와인이다. 이탈리아와 미국을 대표하는 두 와이너리가 '모던한 와인을 전통적인 방식으로 만들어보자!'고 의기투합했고, 1995년에 1993, 1994 빈티지의 첫 루체를 출

시했다. 아침 해와 저녁 해의 풍광이 뛰어난 이탈리아 토스카나 지방의 특징과 포도의 생명력의 원천인 빛을 상징하는 '루체'(Luce는 이탈리어로 '빛'이다)를 와인의 이름과 상징으로 삼았다.

루체는 몬탈치노Montalcino 지역의 와인으로는 특별하게 메를로Merlo와 산조베제Sangiovege를 블렌딩하고, 새로운 오크통을 쓴다. 4주 정도 스틸탱크에서 1차 숙성(알코올화)을 거친 뒤, 2차 숙성인 에이징aging을 위해 오크통으로 옮겨진다. 오크통은 프랑스산으로, 새 오크통 70%, 사용했던 오크통 30%를 쓰는데, 오크통은 네 번의 빈티지를 생산할 때까지만 쓰이고 수명을 다한다. 그리고 오크 향을 높이기 위해 작은 오크통만 사용한다. 다양한 프랑스 제조사에서 구입한 오크통을 섞어서 사용하면서 루체 특유의 복합미complexity가 만들어진다. 참고로 같은 지역의 유명 와인인 부르넬로 디 몬탈치노Brunello di Montalcino의 경우에는 120리터 정도의 큰 오크통을 쓰는데, 오크통의 수명은 20~25년이라고 한다. 오크통도 시간이 지날수록 향을 잃기 때문에, 포도 자체의 향과 토양의 특성을 살리는 와인의 경우에는 오래된 오크를 선호한다고.

휴~. 익숙하지 않은 와인 이야기를 풀어놨더니 머리가 아프다. 와인은 기회가 닿을 때마다 마시고는 있지만, 즐기기만 할

공 명

뿐 깊은 지식이나 뚜렷한 선호는 아직 없다. 개인적 경험과 더불어 '오크통이 중요한 역할을 하는구나' 하는 정도의 깨달음을 이것저것 얻어갈 뿐이다.

오크통이 선사하는 깨달음을 펼쳐나가보자. 회사는 뚜렷한 향을 풍기는 숙성용 오크통이다. 우리는 포도와 달리, 회사라는 오크통을 직접 선택해서 들어가고 원하는 만큼 머문다. 그리고 소속되어 있는 시간 동안 천천히 숙성된다. 다양한 사람과 일하다 보면, 개인의 기질이라는 품종과 상관없이, 회사와 조직이라는 오크통이 큰 영향을 끼치고 있음을 알게 된다. 경력으로 입사하는 디자이너를 보면서 과연 이 조직에 잘 적응할 수 있을까 싶을 때도 있는데, 어느새 입사한 지 몇 년 지난 것처럼 지내는 모습을 발견하기도 한다. 일부러 전혀 다른 피를 수혈한 것인데 혈액형까지 같아져버린 듯 느껴지면, 조직이라는 오크통의 향은 정말 강력하구나 싶다. 가능하면 좋은 향을 배게 하는 오크통이면 좋겠다. 자칫 잘못해서 악취를 풍기게 되면 곤란하니까 말이다.

조직이 배게 할 향취를 선택하는 과정이 프랑스산 오크통을 구입하는 것처럼 심플하다면 얼마나 좋을까. 조직의 향취는 의도적으로 만들어갈 수 있는 것인지부터 의구심이 든다.

개성 넘치는 디자이너들에게 "이런 향을 발산합시다"라고 외친들, 구성원들이 선뜻 따를 가능성은 높지 않다. 그런데 사실 이런 반응은 더없이 자연스럽다. 오크통의 향은 은은하게 스며들 뿐, 포도 본연의 맛을 바꾸지는 않는다. 그러니 조직의 향취도 구성원 각자가 공감하는 만큼만 스며들고, 구성원의 색깔이 유지되는 것이 바람직하다. 조직이라는 오크통은 지향하는 좋은 향취를 제시하는 것으로 첫발을 내디딜 수밖에 없다. 이상적인 상태의 나열이 되어버리지만, 지향점이란 원래 그런 게 아닌가! 그 향취에 얼마나 스며들지는 디자이너 개개인의 몫이다. 지향점을 잠시 들어보자.

1. 뛰어난 디자이너는 자신이 디자인하는 제품, 공간, 콘텐츠의 실제 고객으로 항상 빙의한다. 고객이라는 말 자체에도 편견이 생긴다면, 사람이라고 해도 좋다. 그 사람의 입장에서 콘셉트, 스타일, 디테일을 느껴보고 다듬는다. 빙의의 한계가 느껴질 때는, 그 사람을 관찰하고 직접 이야기를 들어본다. 뛰어난 디자인은 그 사람을 감동시키고 애착을 불러일으킨다. 그 긍정적인 느낌은 자연스럽게 브랜드에 대한 기대와 선망으로 이어진다. 뛰어난 디자이너는 다양한 트렌드의 흐름에 깨어 있어서 기존의 관점만을 고집하지 않고 유연하게 디자인을

전개한다. 좋은 디자인 조직에는 이와 같은 디자인 행위와 그 과정을 즐기는 디자이너가 많고, 서로의 작업을 돌아보며 배우고 칭찬하고 감탄하는 문화가 자리하고 있다.

2. 디자인이라는 직무의 근원에는 오리지널리티originality에 대한 존중과 책임, 자부심이 자리하고 있다. 자신과 타인이 함께 인정하는 독창성을 획득했을 때 디자이너는 가장 깊은 만족감을 느낀다. 디자이너에게는 높은 수준의 결과물이 요구되면서도, 짧은 일정, 모호한 개발 목적, 비효율적인 의사결정 과정과 같은 상당한 제약 조건이 난무하기도 한다. 뛰어난 디자이너는 제약 조건을 받아들이면서, 펼칠 수 있는 가능성에 집중한다. 좋은 디자인 조직은 디자이너들이 지치지 않고 끊임없이 적극적으로 시도할 수 있는 환경을 제공한다. 모든 영역에서의 새로운 시도를 장려하고, 새로움에 도전하는 디자이너들을 격려하고, 필요한 자원을 지원하고, 프로젝트의 모호함을 제거하는 방법을 함께 도모하고, 업무의 비효율성이 줄어들 수 있도록 노력한다.

3. 디자인 결과를 설득하는 과정에서 다른 사람과 대립하기도 한다. 디자인은 주관성이 배제될 수 없는 감성적 요소를

생각의 공간

주요하게 판별해야 하는 만큼, 서로 다른 주장이 부딪치는 상황은 자연스럽다. 뛰어난 디자이너는 상대방의 입장에 서보고, 그 입장에서 나의 디자인을 바라본다. 내가 디자인하는 제품이 디자인 장식품이 아닌 목적성을 가진 상품임을 상기하며 상대의 이야기를 경청한다. 사람에 따라 관점이 다르고 쓰는 언어도 다를 수 있지만, 모두가 최고를 만들고 싶다는 동일한 지향점을 가지고 일한다는 사실을 상기한다. 좋은 디자인 조직은 바람직한 협업 방식이 공유되고 확산되어 조직 문화의 기반으로 탄탄하게 자리 잡는다.

4. 디자인 조직은 취향과 라이프스타일이 상이한 다양한 개성의 소유자들로 구성된 만큼, 기본적으로 사람마다 다름을 인정하고 존중하는 집단이다. 업무 영역이 넓어질수록 다양한 디자인 방향성과 스타일에 열린 문화를 지향한다. 이와 같은 조직 문화는 틀에 박히지 않은 새로운 디자인을 창출하는 기반이 된다. 동시에 디자인 조직은 디자인 전공자들의 전유물이 아니라, 창의적인 사고를 하는 사람들의 아고라가 되는 것을 지향한다. 제품, 공간, 콘텐츠, 서비스를 넘나드는 새로운 도전을 수행하는 조직, 전공의 틀을 깨고 뛰어난 창의성과 열린 자세로 함께할 수 있는 사람들이라면 누구나 구성원이 될

수 있는 조직, 다학제적이고 통합적인 관점에서 새로운 가치를 창출할 수 있는 조직을 지향한다.

이렇게 써놓으면 상당히 거창하다. 거창한 내용들은 그럴싸해 보이지만 실현되기 어렵다. 지향점이 무색하게, 불공정하거나 불합리하다고 여겨지는 일들이 일어나고, 옳고 그름으로 양분할 수 없는 이슈들이 꼬리에 꼬리를 물고 나타난다. 현실은 녹록지 않다. 그래도 지향점은 필요하다. 어려움을 느끼지만, '어쩔 수 없다'는 체념으로 남겨두기보다는 현실의 벽을 마주하고 흔들리면서도 한 걸음씩 나아가는 편이 멋지다.

그건 그렇다 치고, 이 오크통에서 숙성되면 어떤 득이 있을까? 우리는 이상주의자일 수만은 없다. 오크통이 선사하는 현실적 가치에 대해서도 생각해보자. 그 가치는 지금 담겨 있는 오크통 속에서는 잘 느껴지지 않을 수 있다. 그 오크통을 벗어날 때에야 와닿지 않을까 싶다. 그래도 월세도 내고, 외식도 하고, 쇼핑도 하고, 여행도 다녀야 하는 실존 인물들이 공감할 수 있는 현실적 가치가 있을지. 그런 가치가 있다면 충실히 제공되면 좋겠다. 다음 두 가지는 어느 정도 그 범주에 넣을 수 있지 않을까 한다.

첫 번째는 후광 효과다. 외부에서 느낄 수 있는 선망성을

생각의 공간

가지는 조직이 된다면, 이 조직에 속해 있다는 사실만으로도 뿌듯하다. 조직보다 회사 레벨의 선망성이 후광 효과의 기반이 되는 것을 인정하더라도, 디자인과 크리에이티브 영역에서의 선망성은 그 자체의 결로 빛을 발할 수 있다. 그리고 그 빛은 조직에 속한 모두가 함께 만들어내는 실체가 바탕이 되기에 떳떳할 수 있다. 그 위에 가니시를 살짝 더한다. 음식의 맛을 변형하거나 지나치게 눈에 띄게 장식하지 않되, 음식의 모양이나 색을 좋게 하고 식욕을 돋게 하는 딱 그 정도다. 가니시야말로 크리에이티브가 발휘되는 순간이기도 하다. 그 결과로, 조직에 속한 뿌듯함은 커지고, 이직을 고려하게 되더라도 면접과 협상에서 유리한 고지를 차지할 수 있게 되면 좋겠다. 이 조직에서 일하고 있다는 사실이 나의 미래에 일종의 영향력 있는 보증서가 되면 좋겠다.

두 번째는 전투력이다. 나름의 후광 효과를 업고 이직을 했다고 치자. 그런데 겉만 번지르르했지 실제로는 일을 잘 못하면 안 되지 않겠는가. 조직이 줄 수 있는 현실적 가치 중 하나는, 변화하는 환경 또는 새로운 환경에서도 업무를 잘할 수 있는 사람이 되게 하는 것이다. 시대가 변하면서 또는 회사를 옮기면서 모든 콘텍스트가 달라진다. 환경 변화에 취약해서는 살아남기 어렵다. 후광 효과를 만들어낸 근원이 자신이었음이

공 명

실력으로 증명돼야 한다. 조직이라는 오크통이 시대의 흐름과 함께 지속적으로 진화하면서 구성원들의 실질적인 전투력을 높여주면 좋겠다. 그 실력은 어디서든 발휘될 수 있는 개인의 것이다.

# 어느 경기장의 오후

디자인 미팅에서 일어나는 대화가 일반적인 대화와 다른지를 묻는다면, '느껴보시라'고 답하겠다. 짧게 티징을 하자면, 재미있고 유익하다. 재미는 어린아이들이 느끼는 재미와 유사하다. 디자인 미팅에는 무언가 짠~ 하고 나타나는 순간이 수반된다. 그 순간 누구나 마음속에 간직하던 기대와 호기심을 투영하여 느끼게 된다. 그리고 상당수의 형용사를 활용해 각자의 이해와 해석을 나눈다.

아름답다, 예쁘다, 시크하다, 세련되다, 어둡다, 두껍다, 섬세하다, 생명력이 느껴진다, 미래적이다, 전문적이다, 시원하다, 장식적이다, 단조롭다, 너무 파랗다, 노골적이다, 싱그럽

공 명

다, 섹시하다, 조용하다, 서정적이다, 문학적이다, 유연하다, 친근하다, 힘이 느껴진다, 약하다, 시끄럽다, 도전적이다, 매력적이다, 품위가 있다, 건축적이다……

몇 주간 미팅에서 오가던 단어들을 떠올려봤다. 쉽게 쓰이는 단어들이지만, 각자가 느끼는 느낌의 실체는 다르다. 뚜렷한 의미를 담고 있다고 확신하는 단어조차 사람에 따라 정말 다르게 느끼고 이해하고 있다는 사실을 발견하게 된다. 디테일한 뉘앙스의 차이가 예기치 못한 논쟁의 포인트가 되기도 한다. (그리고 대부분은 그 사실을 논쟁이 끝나갈 즈음에야 깨닫는다.)

이와 같은 언어들을 써가며 수많은 사람이 이야기를 나눈 뒤, 디자인은 결국 하나의 아웃풋으로 귀결된다. 이와 같은 대화에도 효용성이 있다. 추상적인 단어가 난무하지만, 그 뉘앙스가 지속적으로 부딪치면서 각 표현의 의미가 되새김질되고 탄탄해진다. 지금 여기 있는 사람들 사이에 언어의 뉘앙스에 대한 공감대가 형성된다. 내가 쓰는 뉘앙스가 조정되기도 하고, 다른 사람의 언어 감각에 영향을 끼치기도 한다. 이런 과정을 계속 거치다 보면, 어느새 주로 사용하는 언어까지 비슷해지기도 한다. 그렇게 함께 바라보는 방향이 뚜렷해져간다.

생뚱맞지만, 대화가 잘 풀리지 않는 미팅에서는 나도 모르게 고등학교 때의 체육 시간이 떠오른다. 입시에 대한 부담이 어깨를 짓누르고 있었지만, 체육 시간만큼은 어김없이 운동장으로 뛰쳐나갔다. 수업종이 울리면 일단 정렬! 체육 선생님의 짧은 메시지가 끝나면(당연히 내용은 기억나지 않는다) 운동장을 향해 축구공과 농구공이 높이 던져진다. 그렇게 체육 시간이 시작되고, 다들 정신없이 땀을 흘리며 뛰어다닌다. 어느새 한 시간이 흐르고 휘슬이 울리면, 아쉬움을 머금고 벌겋게 달아오른 얼굴로 다시 모이는 것으로 수업이 마무리된다.

나는 축구파였다. 운동장에는 우리 반만 있는 건 아니다. 같은 시간에 체육 수업이 있는 모든 학년의 모든 반이 떼 지어 뛰어다닌다. 한 학년은 열두 반, 게다가 우리 학교는 중·고등학교가 함께 있는 남학교였다. 한 운동장에서 몇 개의 시합이 동시에 이뤄졌고, 수십 명이 뒤범벅되어 뛰어다닌다. 어느 경기장의 오후 풍경이다. 우연찮게 상공을 날던 UFO가 이 광경을 목격한다면, 지구인의 행동 방식에 의문을 하나 더 갖는 계기가 될지도 모른다. 아무리 뛰어난 지능을 가진 외계인이라 하더라도 무슨 일이 펼쳐지고 있는 것인지, 저들은 왜 뛰어다니고 있는 것인지 영원히 알 수 없을 듯하다.

특별한 작전은 없다. 일단 상대편 골대를 향해 뻥 차고 본

공 명

다. 드리블을 할 새도 없이, 여러 명이 공을 향해 달려든다. 계획된 패스가 도달할 확률은 높지 않지만, 우연히 좋은 공을 받을 확률도 있다. 정해진 포지션 없이 공격과 수비를 오가는 그런 시합이다. 그래도 시간이 되면 경기는 끝나고, 승패는 결정된다. 과정이 어찌됐든, 결론에 도달한다. 어디로 튈지 모르는 십대 남학생들의 축구와 디자인 미팅을 비교하다니 너무한가 싶기도 하다. 디자인 미팅에 참여하는 분께 죄송한 마음이 드는 것도 사실이다. 실제로는 상당히 다르다. 그럼에도 이러한 연상 작용이 일어나기도 한다.

감성과 감각을 언어로 풀어내다 보면 추상적인 표현이나 형용사에 기대게 될 때도 있다. 하지만 불확실한 언어를 그대로 인정하고 넘어가면, 깊이 있는 공감대에 도달하기가 힘들다. 상당히 많은 커뮤니케이션 시간을 할애해야만 비슷한 깊이에 도달할 수 있다. 디자인에 대해 표현하더라도, 추상적인 단어 뒤에 숨지 않는 연습이 필요하다. 애매한 표현 뒤에 숨어 있으면, 설득력이 떨어지고 스스로도 무엇을 이야기하고 싶은지 잘 모르는 경우가 생긴다. 디자이너나 예술가 중에는 감각이나 예술성이라 불리는 능력으로 언어의 한계를 훌쩍 넘어서는 사람도 분명 있다. 이들은 역으로 어려운 단어를 쓰지 않고 심플

하게 이야기하지만, 결과물이 정말 포괄적인 생각을 담고 있어서 놀랍고, 요소 하나하나가 명확해서 놀랍다.

닫는 글

# 어떤 춤을 출 것인가

창밖에 비가 추적추적 내린다. 여기는 집 앞 스타벅스. 지난 몇 달 동안 주말 아침이면 이곳으로 출근해 글을 썼다. 1층 카운터 앞 창가에 앉으니, 이제 익숙해진 올드 재즈 플레이리스트에 더해, 커피 내리는 소리와 주문받는 목소리가 선명하다. 빨강 티셔츠만 한 겹 입고 나왔는데, 에어컨 바람에 서늘한 날씨가 더해져 몸이 살짝 떨린다.

따뜻한 아메리카노를 홀짝거리며 지나가는 차와 사람들을 바라보고 있다. 낯익은 풍경인데, 불과 며칠 전 출장지 카페에서 바라보던 거리가 떠올라 또 다른 느낌으로 다가온다. 지나가는 사람들과 차들의 움직임, 구름이 만드는 거리의 색감, 비로 반짝이는 아스팔트 도로까지 다르게 느껴진다. 오늘은 마

음에 여유가 있나 보다. 비슷한 듯한 일상이지만, 가만히 느껴보면 새로운 것투성이다.

매 순간이 그렇다. 기억에 새록새록 새겨질 만큼의 새로움이 가득한 순간들이 무심하게 흘러가고, 우리는 매 순간을 감각하고 있다. 내가 어떻게 그 순간을 대하는지에 따라 체감과 기억의 농도는 달라진다. 생각의 공간에서 창의성이라는 욕구를 잘 다뤄보고 싶다는 바람 이전에, 매 순간을 대하는 우리의 태도가 출발점이다. 사실은 그것뿐인지도 모르겠다.

무라카미 하루키Murakami Haruki의 《댄스 댄스 댄스》(문학사상)라는 책에는 이런 구절이 있다.

"춤을 추는 거야. 음악이 계속되는 한."

각자에게 주어진 생의 모든 순간이 음악이다. 어떤 춤을 출지는 각자의 선택이다.

그래도 음악이 흘러나오고 있는데, 춤을 안 출 수는 없지 않나요?

## 생각의 공간
창의성이라는 욕구를 다루는 법

2024년 7월 15일 초판 1쇄 발행

**지은이**    허정원

**펴낸이**    김은경
**편집**    권정희, 장보연
**교정교열**    정재은
**마케팅**    박선영, 김하나
**디자인**    황주미
**경영지원**    이연정
**펴낸곳**    ㈜북스톤
**주소**    서울특별시 성동구 성수이로7길 30, 2층
**대표전화**    02-6463-7000
**팩스**    02-6499-1706
**이메일**    info@book-stone.co.kr
**출판등록**    2015년 1월 2일 제 2018-000078호

**ISBN**    979-11-93063-51-4 (03600)

북스톤은 세상에 오래 남는 책을 만들고자 합니다. 이에 동참을 원하는 독자 여러분의 아이디어와 원고를 기다리고 있습니다. 책으로 엮기를 원하는 기획이나 원고가 있으신 분은 연락처와 함께 이메일 info@book-stone.co.kr로 보내주세요. 돌에 새기듯, 오래 남는 지혜를 전하는 데 힘쓰겠습니다.